一八七五 法國進入第三共和

一八八九 巴黎世界博覽會開幕

一八九四 中日鴉片戰爭爆發

一八九八 中國戊戌政變失敗

一八九九 中國義和團事件

一九〇四 日俄戰爭爆發

一九〇五 愛因斯坦發表相對論

一九一一 中國辛亥革命爆發

一九一四 第一次世界大戰爆發

一九一七 美國加入第一次世界大戰

一九一七 俄國十月革命

一九一九 凡爾賽和約簽訂

一九二〇 國際聯盟成立

一九二二 義大利法西斯政權建立

一九二九 世界經濟大恐慌開始

一九三一 中國九一八事變

一九三三 德國納粹政權成立

一九三六 西班牙內戰爆發

一九三九 第二次世界大戰開始

一九四〇 德日義三國軍事同盟

| 1880 | 1890 | 1900 | 1910 | 1920 | 1930 | 1940 |

代表藝術家：莫迪尼亞尼、奇斯林、藤田嗣治、帕散、夏卡爾、蘇汀、凡東榮、尤特里羅、羅蘭桑
1919 莫迪尼亞尼「大裸婦」 1926 蘇汀「工友」

巴黎畫派

代表藝術家：基里訶、達利、米羅、馬格利特、恩斯特
1914 基里訶「街的神祕與憂愁」
1924 布賀東發表「超現實主義宣言」 1928 馬格利特「虛假之鏡」
1931 達利「記憶的持續」 1933 米羅「構成」

達達 ｜ 超現實主義

代表藝術家：葛羅培斯、布羅伊爾、戴爾
1919 包浩斯在德國威瑪成立
1925 布羅伊爾「鋼管椅」

野獸派 ｜ 表現主義 ｜ 包浩斯

代表藝術家：杜象、薄邱尼、魯梭羅、巴拉
1909 發表「第一個未來主義宣言」
1912 杜象「新娘」
1913 薄邱尼「騎腳踏車的動力主義」

立體派 ｜ 未來派

代表藝術家：康丁斯基、克利、蒙德里安
1911 康丁斯基和馬克創立「藍騎士」
1913 康丁斯基「為『構成 Vii』所畫的素描 I」
1939 克利「美麗女園丁」1942 蒙德里安「百老匯爵士樂」

構成主義 ｜ 抽象主義、風格派

｜ 後期印象主義

代表藝術家：梵谷、塞尚、秀拉、羅特列克
1886 秀拉「大碗島的星期日午後」
1889 梵谷「自畫像」、「麥田與絲柏」
1892 羅特列克「紅磨坊」1906 塞尚「大浴女」

新藝術 ｜ 裝飾藝術

代表藝術家：
普伊佛卡、卡桑特、
拉利克

代表藝術家：克林姆、莫里斯、賈列、吉馬、畢爾茲利
1874 賈列「昆蟲紋水瓶」1892 畢爾茲利「莎樂美」1894 慕夏「吉思夢妲海報」
1900 吉馬設計巴黎地下鐵入口 1907 克林姆「吻」

代表藝術家：布朗庫西、貢薩列斯、傑克梅第、亨利·摩爾、柯爾達
1909 布朗庫西「吻」1932 傑克梅第「凌晨四時的宮殿」
1935 貢薩列斯「頭」像 1938 亨利·摩爾「橫臥的人」
1939 柯爾達「捕蝦器與魚尾」

現代雕刻

現代建築

現代攝影

、哈特菲爾德
早晨」；史蒂格利茲「等價物」攝影作品

卡帕 戰士之死

布朗庫西 空間之鳥

＊此年表共四頁，分置於書中的前後扉頁。

一八○四　拿破崙即位法國皇帝

一八一五　拿破崙百日王朝結束

一八二一　希臘獨立戰爭爆發

一八二五　世界第一條鐵路於英國通車

一八三○　法國七月革命爆發

一八三七　英國維多利亞女王即位

一八四四　摩斯發明電報

一八四八　法國二月革命爆發

一八五一　倫敦舉辦首次世界博覽會

一八五二　法國進入第二帝國時期

一八六一　美國南北戰爭爆發

一八六八　日本明治維新

一八七○　普法戰爭爆發，次年德意志帝國建立

一八七一　謝里曼發掘特洛伊城

| 1800 | 1810 | 1820 | 1830 | 1840 | 1850 | 1860 | 1870 |

浪漫主義

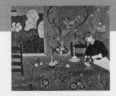

馬諦斯　紅色的和諧

代表藝術家：馬諦斯、盧奧、烏拉曼克
1905　馬諦斯「生之喜悅」　盧奧「基督的頭」

代表藝術家：杜象、阿爾普、史維塔斯
1916　於蘇黎世成立達達藝術運動
1916　阿爾普「依照偶然法則配置的四方形拼貼」
1917　杜象「噴泉」

代表藝術家：孟克、夏卡爾、恩索爾、克爾赫納、諾爾德、席勒
1893　孟克「吶喊」　1911　夏卡爾「我與村莊」
1913　克爾赫納「街上五個女人」

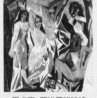

畢卡索　亞維儂的姑娘

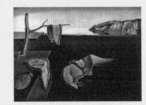

達利　記憶的持續

代表藝術家：畢卡索、布拉克、雷捷、畢卡比亞
1906　畢卡索「亞維儂的姑娘」
1911　布拉克「梅花 A 的構成」
1937　畢卡索「格爾尼卡」

代表藝術家：馬列維基、羅琴科、塔特林、利西茨基
1913　馬列維基「黑方塊」
1919　塔特林「第三國際紀念碑」
1924　利西茨基「普朗 99」

代表藝術家：畢沙羅、馬奈、竇加、塞尚、莫內、雷諾瓦
1874　第一次印象畫派展覽會，之後於 1876、1877、1879、
1880、1881、1882、1886 先後舉行過八次

印象主義

代表藝術家：高更、牟侯、那比畫派、拉斐爾前派、伯克林、魯東
1876　牟侯「顯靈（莎樂美之舞）」1888　高更「佈道後的幻覺」
1892　高更「看見死靈」

象徵主義

寫實主義藝術

代表建築師：華格納、麥金塔、奧布里希、高第、萊特、柯比意
1898　奧布里希維也納「分離派館」1905　高第「米拉之家」
1909　萊特「羅比住宅」1929　柯比意「薩伏伊別墅」

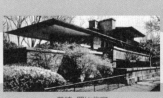

萊特　羅比住宅

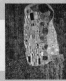

克林姆　吻

西洋美術史年表
【立體派到現代藝術】

代表攝影家：霍伯、卡帕、史蒂格利茲、蘭格
1907　史蒂格利茲「三等船艙」1930　霍伯「
1936　卡帕拍攝「戰士之死」；蘭格拍攝「移

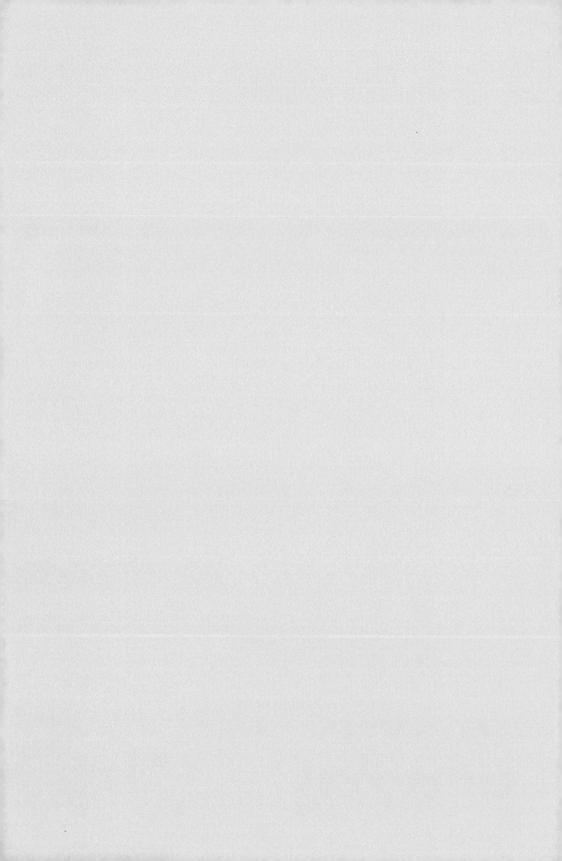

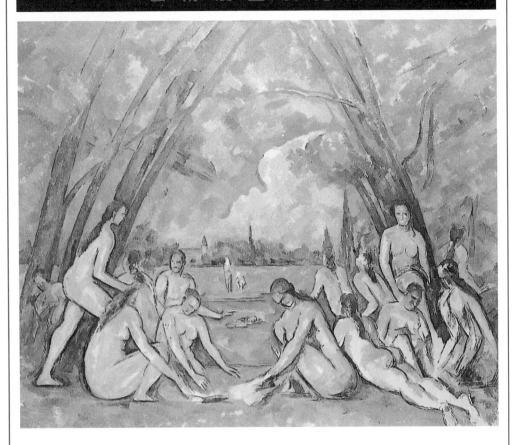

塞尚　大浴女　約1906　208×249cm　美國・費城美術館
◎由左右向中央傾斜的樹木所形成的三角形構圖中，聚集在
樹根處的女人形成兩個三角形；從這件作品中間的圓形水平
線可以清楚看出塞尚極力追求幾何準確性的畫面結構。以藍
色為基調的色彩之美，以及人體與大自然的完全調和，顯得
非常醒目。樹林中的浴女群像是塞尚極有興趣的主題之一，
總計畫了兩百多件。這幅畫是他晚年大約花了七年時間所創
作的最後一件作品，可以說是近代繪畫的不朽之作。

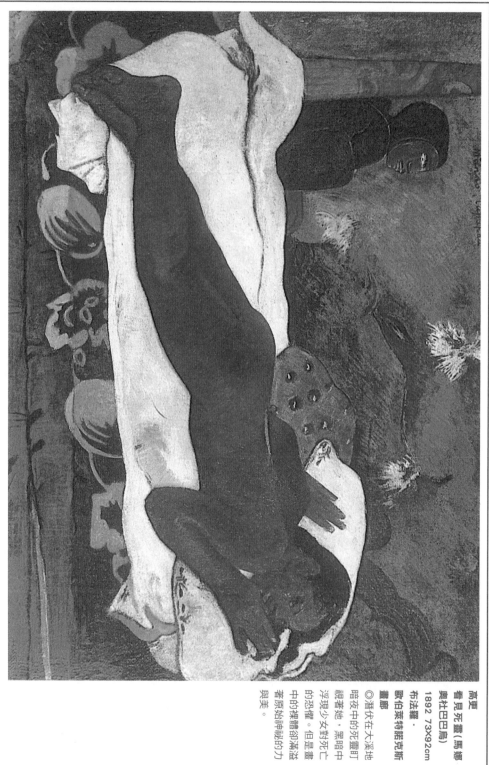

高更
看見死靈（馬娜
與杜巴烏）
1892 73×92cm
布法羅・
歐伯萊特諾克斯
畫廊

◎潛伏在大溪地
暗夜中的死靈盯
視著她，黑暗中
浮現少女對死亡
的恐懼。但是畫
中原始裸體卻滿溢
著原始神秘的力
與美。

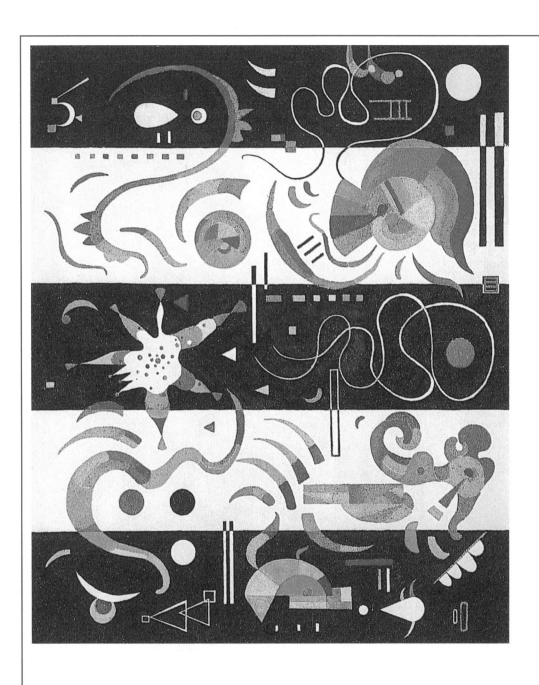

康丁斯基 條紋
1934 81×99cm
紐約·古根漢美術館
◎整個畫面由幾個縱
向條紋分割。在這當
中配置了各種造形的
圖案。自由奔放的想
像加上理性的結構,
這件作品是「抽象畫
之父」的康丁斯基的
代表作之一。

克利　美麗女園丁　1939　96×71cm　瑞士伯恩‧克利基金會
◎這件奇妙的作品與義大利文藝復興巨匠拉斐爾著名的聖母子畫
像同名，畫面上充滿克利獨特豐富的想像力、幽默與和諧的富麗
色彩。單純化的形象中仍可看出令人印象深刻的微妙表情。

超圖解西洋美術史

寫給年輕人的

現代藝術

ᏆᎾᎾ 原點
UNI-
BOOKS

179 131 130 126 125 109 101 83 82 78 77 76 74 55 50 12 9 8 1

監修的話

前日本國立西洋美術館館長 **高階秀爾**

藝術的歷史與人類歷史幾乎同齡。人類早在遠古留下文字記載以前，便已在洞穴的石壁上畫下了牛、馬等圖案，在動物的骨頭和石頭上刻下了自己的形體。之後，直到二十世紀的今天，數千年來，世界各地不斷孕育出大量的繪畫、雕刻，豐富了人們的生活。儘管在這段悠遠的歲月裡，許多創作已經遺失、損壞，但是幸能保存至今的，數量仍舊龐大，而且無一不在訴說著人類創造力的偉大與無限可能性。

本書是以讀者最易親近的方式介紹這段歷史——告訴讀者珍貴作品究竟如何產生，以及藝術家們付出努力與苦心的心路歷程。

我們期盼本書能讓讀者受用，對於悠久的美術史，在獲得正確知識的同時，也能進而欣賞藝術珍品，並培養出一顆湧現喜悅與好感的鑑賞之心。

本書系特色（共三冊）

● 學習西洋美術的超夢幻組合——以漫畫故事＋圖解知識＋趣味掌故＋大事年表＋中英名詞對照，完整呈現。

● 九年一貫藝術人文課程最好教材——第一本以年輕學子的角度，講解現代藝術的發展與流派及關鍵運動的人、事、物，培養學生輕鬆看懂現代藝術的審美能力。

● 最受日本學子歡迎的美術通史——由日本西洋美術史第一權威高階秀爾監修，日本最暢銷的美術史叢書。

● 看畫家故事宛如看電影——以漫畫還原歷史場景，真實呈現藝術家生平故事。

● 不只是美術年表——每個時期，皆附有年表，將美術史與世界史兩相對照，讓讀者更易理解發展脈絡。

● 徹底圖解硬知識——書中「大圖解」專欄，以插畫、照片清楚說明難懂的專有名詞與歷史典故。

● 地圖揭開序幕——每篇章開頭，附相關地圖。閱讀時可輕鬆找到國家及地名。

● 中英名詞對照表——書末詳附中英詞彙對照，方便查詢。

● 難解名詞注釋——遇難解名詞時，一律加註十符號，說明於欄位外。

8

後期印象派⋯▶世紀末的藝術

梵谷　阿爾吊橋　1888
奧特盧・克羅勒穆勒國家博物館

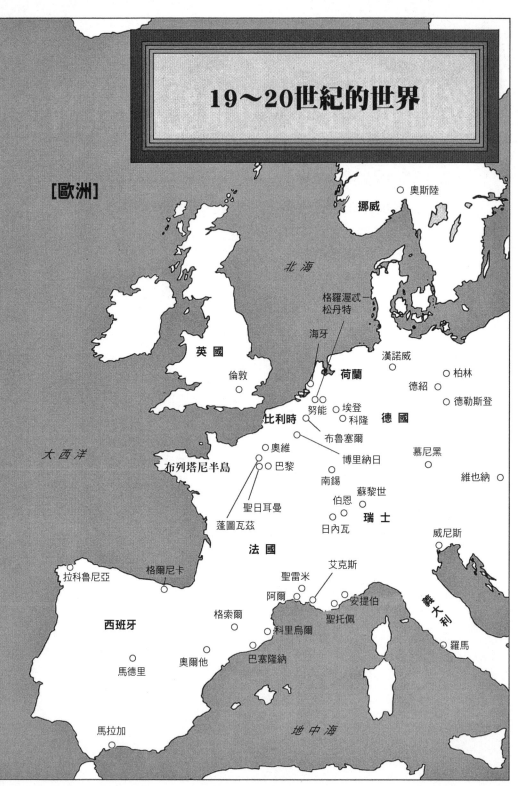

19～20世紀的世界

[歐洲]

挪威
奧斯陸

北海

格羅渥忒－
松丹特

海牙

漢諾威
柏林
德紹
德勒斯登

英國
倫敦

荷蘭

努能
埃登
科隆
德國

比利時
布魯塞爾
博里納日
慕尼黑

大西洋

奧維
巴黎
南錫
蘇黎世
維也納

布列塔尼半島

聖日耳曼
伯恩
瑞士

蓬圖瓦茲
日內瓦

威尼斯

法國

格爾尼卡

艾克斯
聖雷米
阿爾
安提伯

拉科魯尼亞

格索爾
聖托佩

科里烏爾
羅馬

西班牙

馬德里
奧爾他
巴塞隆納

義大利

馬拉加

地中海

10

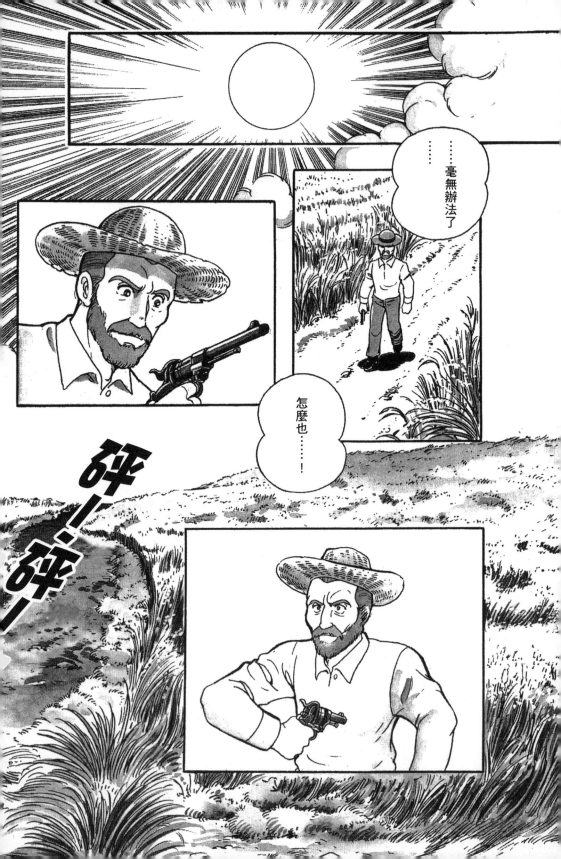

在畫布上表現強烈熱情、完成短促一生的

梵谷
Vincent van Gogh
[1853.3.30～1890.7.29]

我正為繪畫冒著生命危險，而我的理智已傾塌了。

（摘自梵谷的最後一封信）

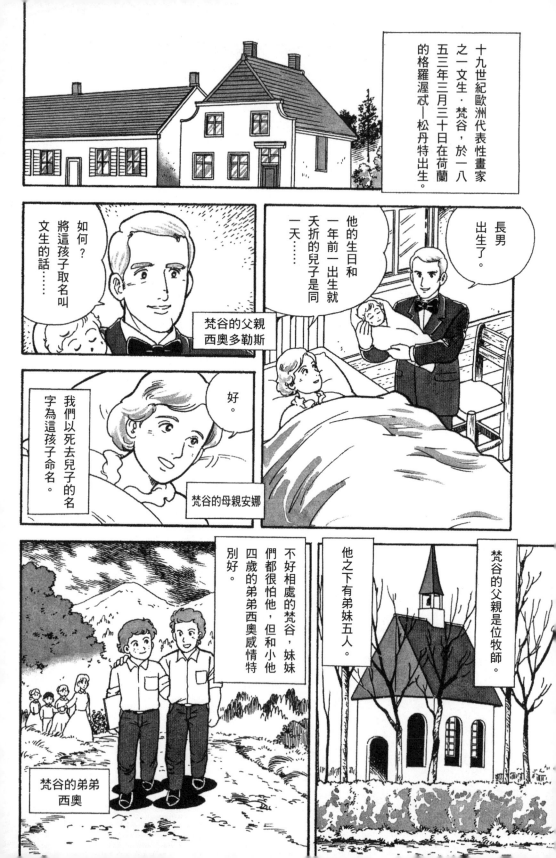

十九世紀歐洲代表性畫家之一文生‧梵谷，於一八五三年三月三十日在荷蘭的格羅渥忒—松丹特出生。

長男出生了。

他的生日和一年前一出生就天折的兒子是同一天……

梵谷的父親西奧多勒斯

如何？將這孩子取名叫文生的話……

好。

我們以死去兒子的名字為這孩子命名。

梵谷的母親安娜

梵谷的父親是位牧師。

他之下有弟妹五人。

不好相處的梵谷，妹妹們都很怕他，但和小他四歲的弟弟西奧感情特別好。

梵谷的弟弟西奧

一八六九年七月，梵谷十六歲時……

文生輟學了，聽說這一年他無所事事到處閒晃是不是？

梵谷的伯父森特

我們對這孩子也不知道怎麼辦才好？

這孩子很固執，很不好管教。

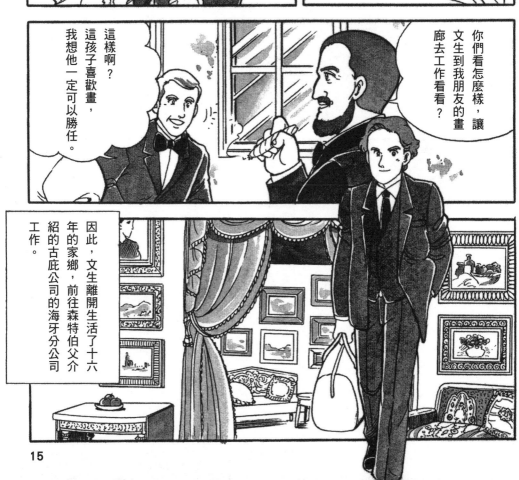

你們看怎麼樣，讓文生到我朋友的畫廊去工作看看？

這樣啊？這孩子喜歡畫，我想他一定可以勝任。

因此，文生離開生活了十六年的家鄉，前往森特伯父介紹的古庇公司的海牙分公司工作。

好像工作得很起勁哦。

嗯，我現在對繪畫正著迷呢！

身邊圍繞著這麼多畫，好像在夢中工作一樣。

好像一切都還順利的樣子。

爸爸，哥哥寄信來了。

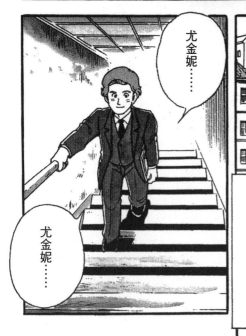

尤金妮……

尤金妮……

一八七三年一月，弟弟西奧到古庇公司的布魯塞爾分公司去工作。

梵谷在同一年的五月，調到倫敦的古庇畫廊。

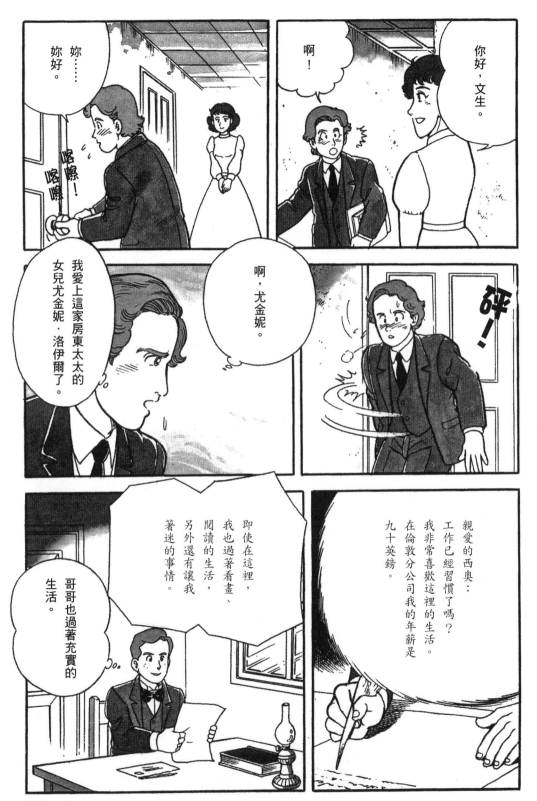

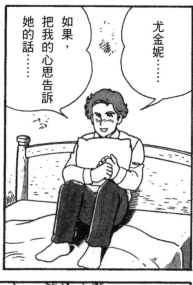

尤金妮——

什麼事？文生。

如果，把我的心思告訴她的話……

尤金妮……

我要對妳表白。我只要一想到妳，就沒辦法做別的事了。

請……請妳跟我結婚好嗎？

文生!?

……

!!

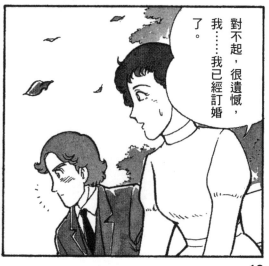

對不起，很遺憾，我……我已經訂婚了。

是你搬來這裡之前，住在這裡的房客。

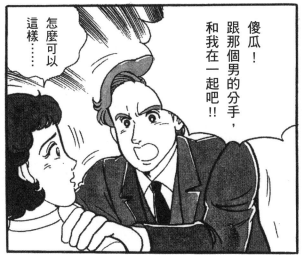

傻瓜！跟那個男的分手，和我在一起吧！！

怎麼可以這樣……

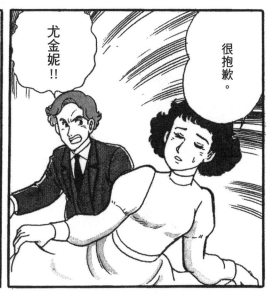

很抱歉。

尤金妮！！

為什麼，尤金妮。

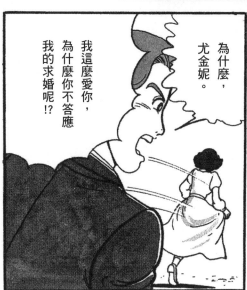

我這麼愛你，為什麼你不答應我的求婚呢!?

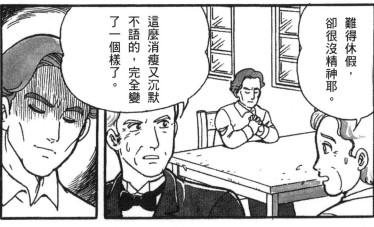

難得休假，卻很沒精神耶。

這麼消瘦又沉默不語的，完全變了一個樣了。

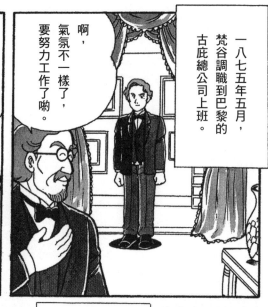

一八七五年五月，梵谷調職到巴黎的古庇總公司上班。

啊，氣氛不一樣了，要努力工作了喲。

該死！滿腦子都是尤金妮的影子。

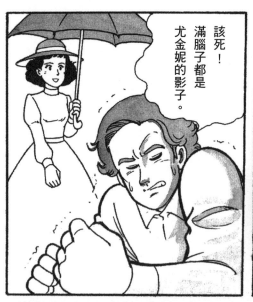

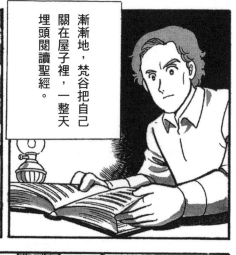

漸漸地，梵谷把自己關在屋子裡，一整天埋頭閱讀聖經。

叮叮噹！

叮叮噹！

什麼！店裡這麼忙的時候，文生跑到哪裡去了!?

這時候，他已經回到父母所在的艾田了。

丟下工作不管，每天和客人吵架。

你到底打算怎樣呀!?

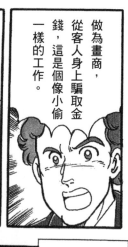做為畫商，從客人身上騙取金錢，這是個像小偷一樣的工作。

你說什麼!?

一八七六年四月，古庇公司終於把梵谷解僱了。

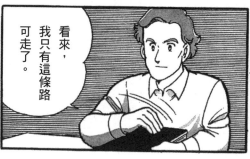看來，我只有這條路可走了。

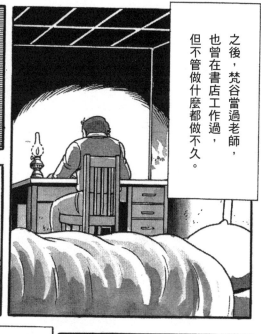之後，梵谷當過老師，也曾在書店工作過，但不管做什麼都做不久。

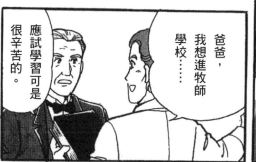爸爸，我想進牧師學校……

應試學習可是很辛苦的。

好吧，既然不能當牧師，那就做不須要什麼資格的傳教士。

但是梵谷的拉丁語和希臘語並不好，結果並沒通過考試。

沒問題的。我會用功，直到取得牧師資格。

從一八七八年八月開始，梵谷在布魯塞爾的傳教士養成學校接受三個月的訓練。但是他的生活態度和遣詞用字並沒有得到校方的認可，所以他沒有取得傳教士的資格。

但是，他並不放棄傳教的夢想，並前往煤礦區博里納日實習半年，開始以牧師的身分工作。

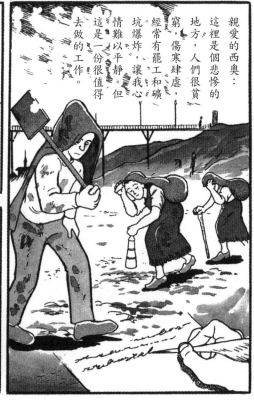

親愛的西奧：

這裡是個悲慘的地方，人們很貧窮，傷寒肆虐，礦坑爆炸，經常有罷工和礦情難以平靜，讓我心去做的工作。但這是一份很值得

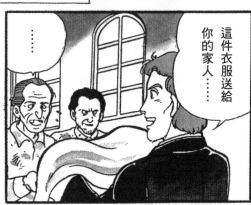

這件衣服送給你的家人……

……

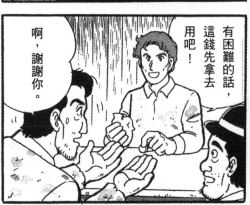

有困難的話，這錢先拿去用吧！

啊，謝謝你。

22

六個月後——

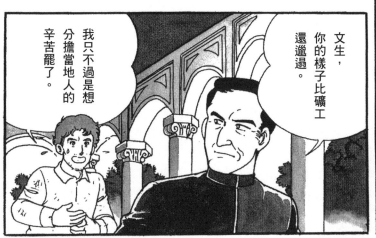

文生，你的樣子比礦工還邋遢。

我只不過是想分擔當地人的辛苦罷了。

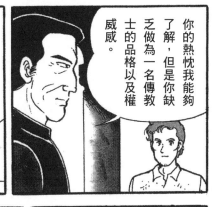

你的熱忱我能夠了解，但是你缺乏做為一名傳教士的品格以及權威感。

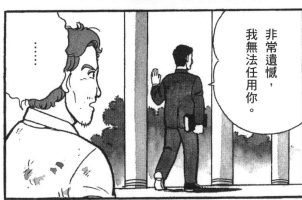

非常遺憾，我無法任用你。

……

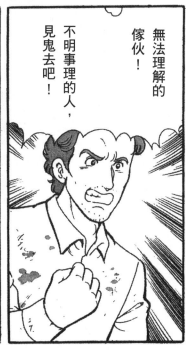

無法理解的傢伙！

不明事理的人，見鬼去吧！

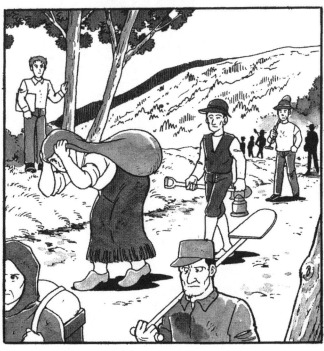

23

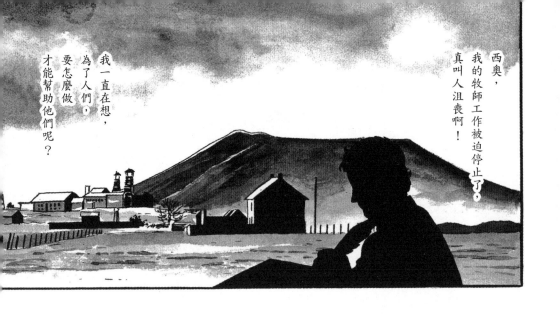

西奧，我的牧師工作被迫停止了，真叫人沮喪啊！

我一直在想，為了人們，要怎麼做才能幫助他們呢？

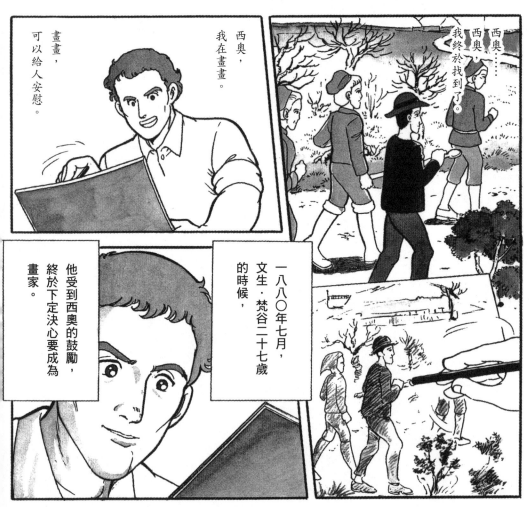

西奧……西奧，西奧，我終於找到了。

西奧，我在畫畫。

畫畫，可以給人安慰。

一八八〇年七月，文生‧梵谷二十七歲的時候，

他受到西奧的鼓勵，終於下定決心要成為畫家。

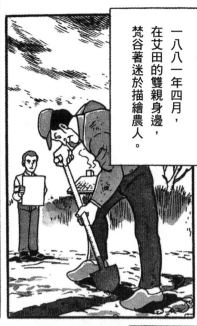

一八八一年四月，在艾田的雙親身邊，梵谷著迷於描繪農人。

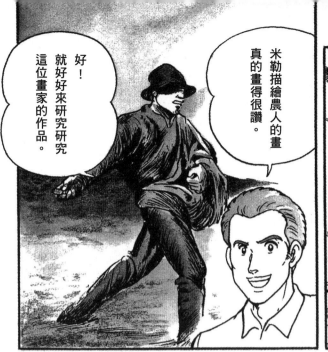

米勒描繪農人的畫真的畫得很讚。

好！就好好來研究研究這位畫家的作品。

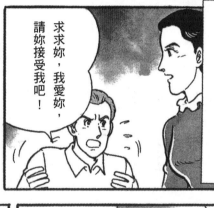

但是，熱情又年長的表姊凱伊雖對他萌生了愛意，但感情卻逐漸變淡了。

求求妳，我愛妳，請妳接受我吧！

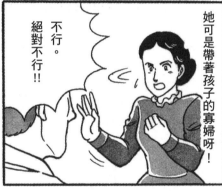

她可是帶著孩子的寡婦呀！不行。絕對不行!!

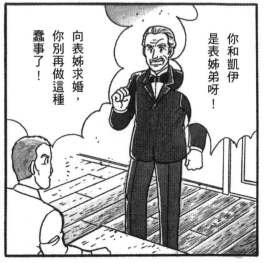

你是表姊弟呀！向表姊凱伊求婚，你別再做這種蠢事了！

聽好，我也反對你當畫家!!

在荷蘭的海牙，梵谷的一位表姊嫁給了畫家安東·莫夫。

既然你真的想要從事繪畫，離開父親身邊留在這裡學畫是好的。

生活費用就像現在這樣，由西奧寄來就行。

好的。就請您多指教了。

於是，梵谷終於在十二月來到海牙。

被世間所遺棄的可憐女人……

這張畫就題名為「憂傷」吧。

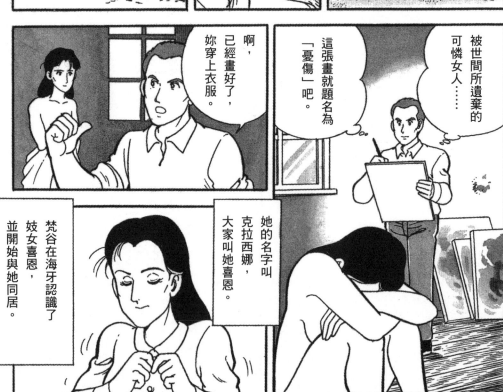

啊，已經畫好了，妳穿上衣服。

她的名字叫克拉西娜，大家叫她喜恩。

梵谷在海牙認識了妓女喜恩，並開始與她同居。

26

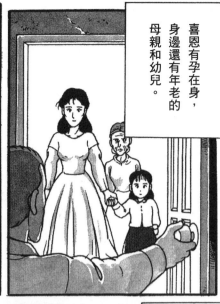

喜恩有孕在身，身邊還有年老的母親和幼兒。

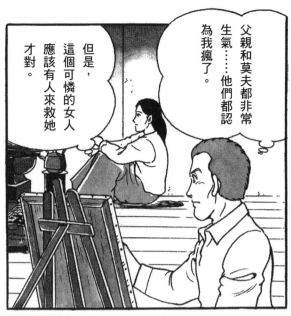

父親和莫夫都非常生氣……他們都認為我瘋了。

但是，這個可憐的女人應該有人來救她才對。

梵谷沉浸在新的家庭氣氛中，但終究因為一些口角致使兩人分手。

一八八三年九月，梵谷懷著拋棄不幸女人的懊悔心情，離開了海牙。

一八八三年十二月，在荷蘭努能的雙親身邊，梵谷真正開始學習油畫。

這時候，他和住在隔壁的女孩瑪歌相戀，但因周圍人們的反對，兩人不能如願以償。

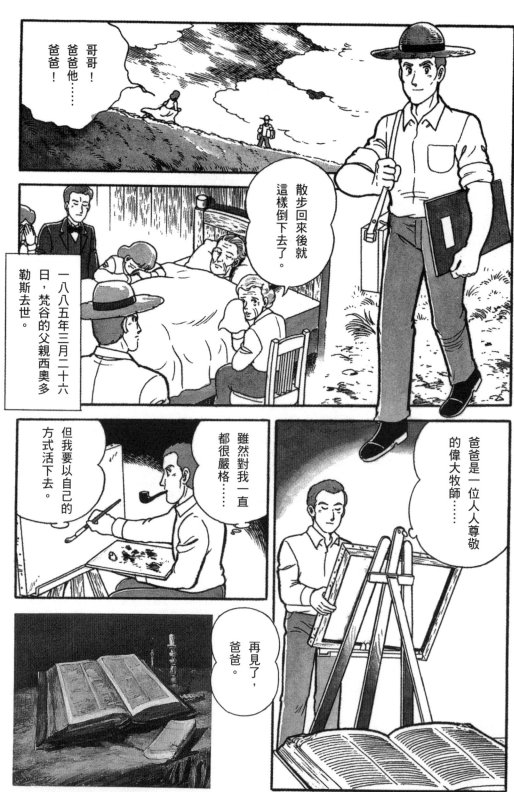

哥哥！
爸爸他……
爸爸！

散步回來後就
這樣倒下去了。

一八五年三月二十六日，梵谷的父親西奧多勒斯去世。

雖然對我一直都很嚴格……
但我要以自己的方式活下去。

爸爸是一位人人尊敬的偉大牧師……

再見了，爸爸。

梵谷　翻開的聖經　阿姆斯特丹・國立梵谷美術館

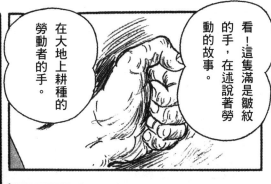

看！這隻滿是皺紋的手，在述說著勞動的故事。

在大地上耕種的勞動者的手。

梵谷持續不斷地畫了一張又一張農夫的手。

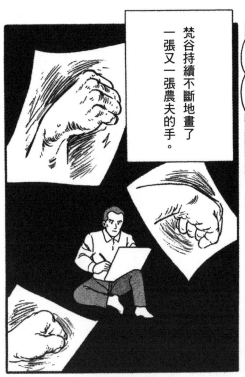

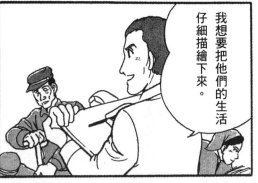

我想要把他們的生活仔細描繪下來。

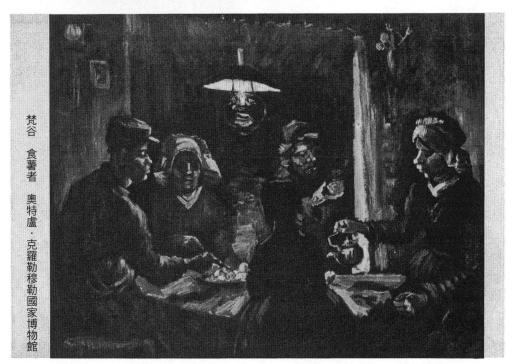

梵谷 食薯者 奧特盧·克羅勒穆勒勒國家博物館

一八八五年梵谷完成這件作品時，說了下面這段話。
「我畫這些在燈下吃馬鈴薯的人，他們就是用這雙伸向盤子的手耕種田地的。
因此，這件作品談的是體力勞動，以及他們如何老老實實地掙得食物。」

十一月，梵谷離開努能。然後在第二年的二月突然來到巴黎。

哥哥！怎麼突然來了，讓我太訝異了。

很抱歉，突然跑來找你。

因為這地方有點小，我正在找新的公寓。

與西奧一起展開新生活的梵谷，正熱中於描繪蒙馬特的風景和巴黎的建築物。

巴黎是個好地方。新生活真令人期待呢！

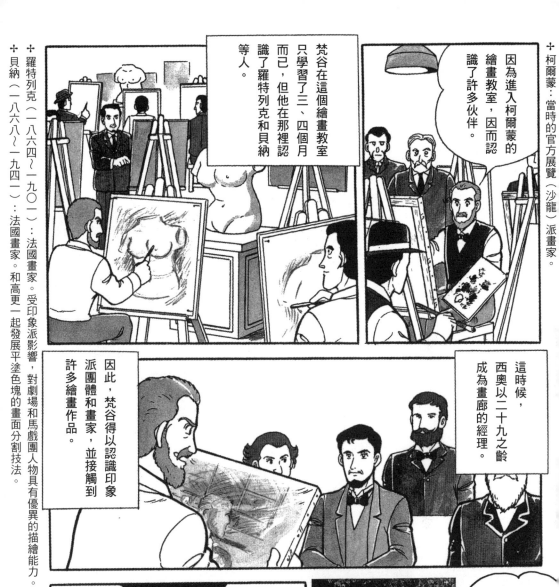

✝柯爾蒙：當時的官方展覽（沙龍）派畫家。

因為進入柯爾蒙的繪畫教室，因而認識了許多伙伴。

梵谷在這個繪畫教室只學習了三、四個月而已，但他在那裡認識了羅特列克和貝納等人。

這時候，西奧以二十九之齡成為畫廊的經理。

因此，梵谷得以認識印象派團體和畫家，並接觸到許多繪畫作品。

他受到印象派畫家的好影響。

哥哥的畫和以前比起來，顯得越來越明快了。

嗯，這幅畫的光影和色彩，畫得真精采。

雷諾瓦　康達維斯小姐像
蘇黎世‧比爾勒基金會

✝羅特列克（一八六四～一九〇一）：法國畫家。受印象派影響，對劇場和馬戲團人物具有優異的描繪能力。

✝貝納（一八六八～一九四一）：法國畫家。和高更一起發展平塗色塊的畫面分割技法。

31

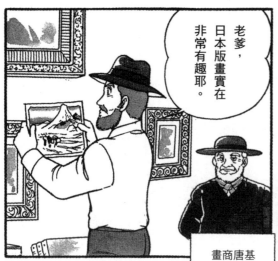

老爹，日本版畫實在非常有趣耶。

畫商唐基

喜歡的話，你就拿去吧。

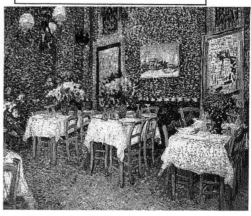

梵谷受到秀拉等人的影響，也採用點描的技法作畫。而且，影響梵谷的並不只是印象派的畫風而已。

梵谷　餐館內部
奧特盧·克羅勒穆勒國家博物館

梵谷　日本趣味·盛開的梅樹
阿姆斯特丹·國立梵谷美術館

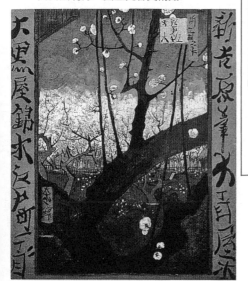

梵谷搜集了四百多幅日本浮世繪，並嘗試臨摹了其中幾幅。

使用鮮豔的色彩，省略了細部，以平塗的方法來描繪，但色彩充滿了表現的力量。

這幅畫的大膽構圖……具有人類與大自然和諧共存的魅力。

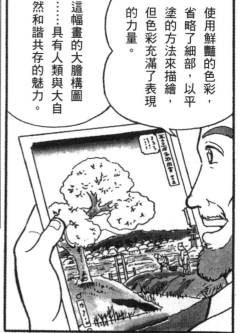

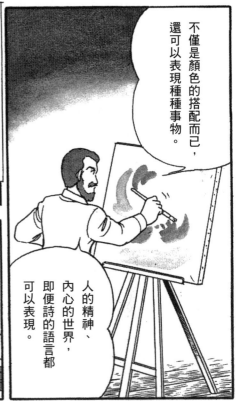

不僅是顏色的搭配而已，還可以表現種種事物。

人的精神、內心的世界，即便詩的語言都可以表現。

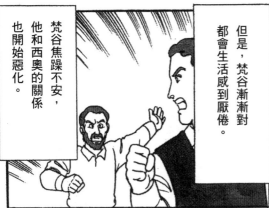

但是，梵谷漸漸都會生活感到厭倦。

梵谷焦躁不安，他和西奧的關係也開始惡化。

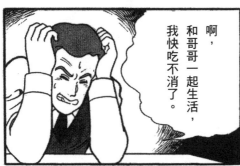

在鄉村長大的哥哥喜愛大自然，並不適合這裡的生活。

梵谷每天喝酒，牙齒也掉了，身體狀況日漸虛弱。

啊，和哥哥一起生活，我快吃不消了。

西奧，我現在想去阿爾。

咦!?

住在這裡的日子很愉快。

一八八八年，梵谷突然離開巴黎，前往法國南部的阿爾。

33

╬ 高更（一八四八～一九〇三）：法國畫家。畫風受印象派影響，之後採用平塗的色塊分割畫面，手法獨特。死於南太平洋的馬克薩斯群島（參照頁51）。

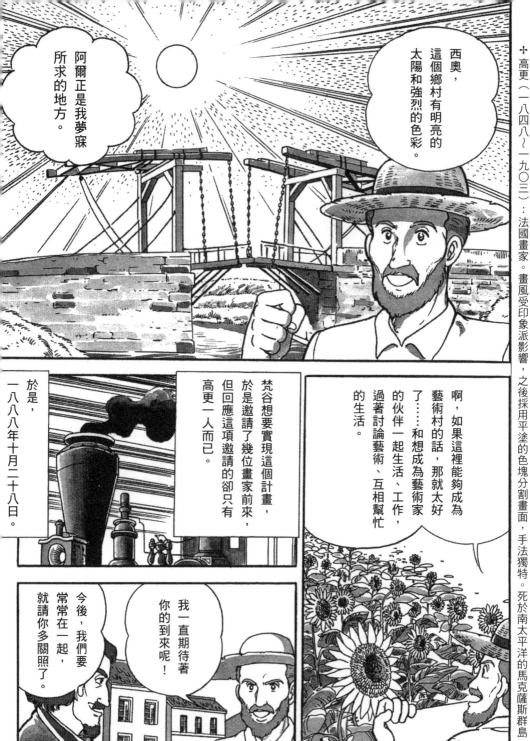

西奧，這個鄉村有明亮的太陽和強烈的色彩。

阿爾正是我夢寐所求的地方。

啊，如果這裡能夠成為藝術村的話，那就太好了……和想成為藝術家的伙伴一起生活、工作，過著討論藝術、互相幫忙的生活。

梵谷想要實現這個計畫，於是邀請了幾位畫家前來，但回應這項邀請的卻只有高更一人而已。

於是，一八八八年十月二十八日。

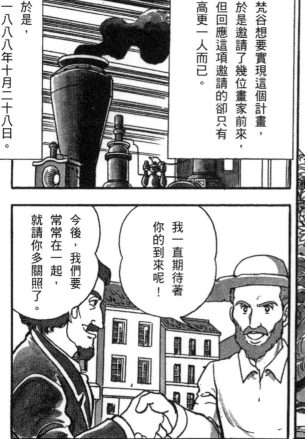

我一直期待著你的到來呢！

今後，我們要常常在一起，就請你多關照了。

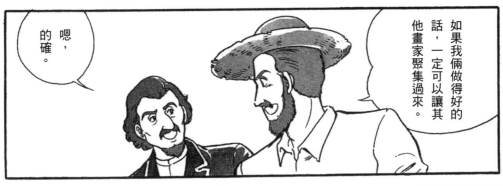

如果我倆做得好的話，一定可以讓其他畫家聚集過來。

嗯，的確。

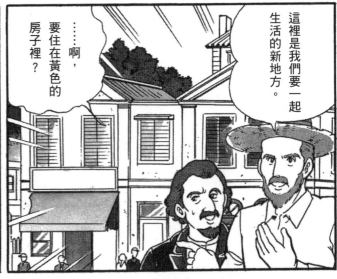

這裡是我們要一起生活的新地方。

……啊，要住在黃色的房子裡？

來，請進。這裡是你的房間。

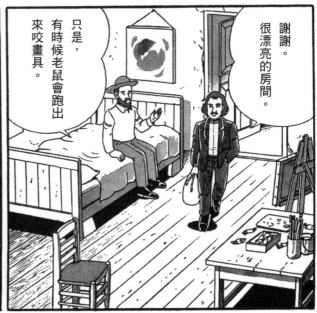

謝謝。很漂亮的房間。

只是，有時候老鼠會跑出來咬畫具。

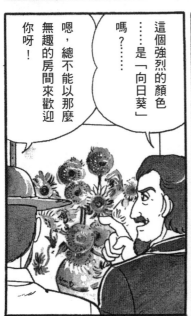

這個強烈的顏色……是「向日葵」嗎？……

嗯，總不能以那麼無趣的房間來歡迎你呀！

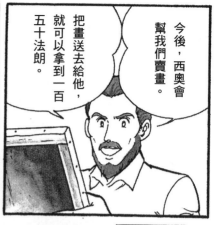

今後，西奧會幫我們賣畫。

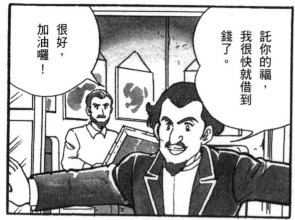

把畫送去給他，就可以拿到一百五十法朗。

託你的福，我很快就借到錢了。

很好，加油囉！

他們兩人在繪畫創作上互相刺激、影響。

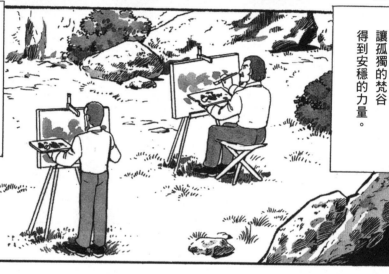

高更的到來，讓孤獨的梵谷得到安穩的力量。

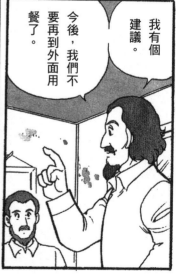

我有個建議。

今後，我們不要再到外面用餐了。

沒問題，但是要吃什麼呢？

我來做飯，拜託你去買菜囉。

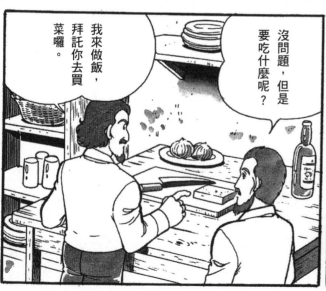

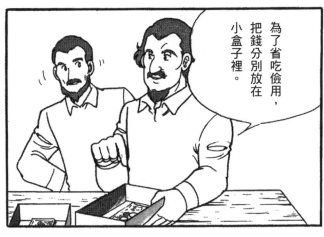

為了省吃儉用，把錢分別放在小盒子裡。

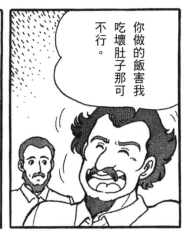

你做的飯害我吃壞肚子那可不行。

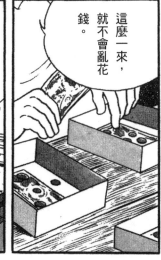

這麼一來，就不會亂花錢。

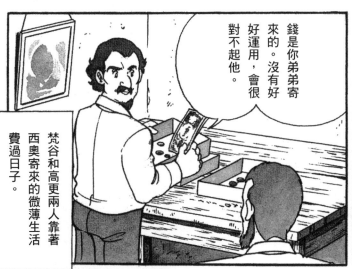

錢是你弟弟寄來的。沒有好好運用，會很對不起他。

梵谷和高更兩人靠著西奧寄來的微薄生活費過日子。

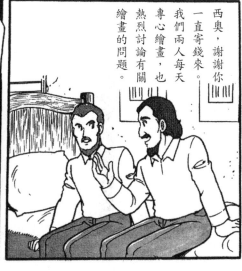

西奧，謝謝你一直寄錢來。

我們兩人每天專心繪畫，也熱烈討論有關繪畫的問題。

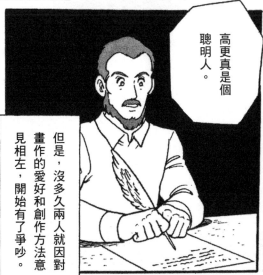

高更真是個聰明人。

但是，沒多久兩人就因對畫作的愛好和創作方法意見相左，開始有了爭吵。

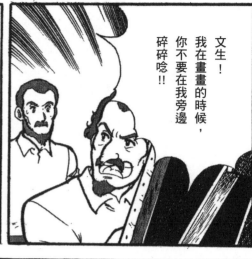

文生！我在畫畫的時候，你不要在我旁邊碎碎唸！！

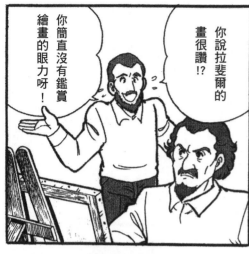

你說拉斐爾的畫很讚!?

你簡直沒有鑑賞繪畫的眼力呀！

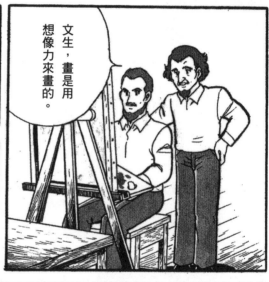

文生，畫是用想像力來畫的。

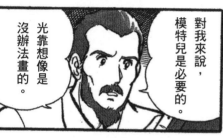

對我來說，模特兒是必要的。

光靠想像是沒辦法畫的。

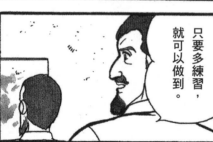

只要多練習，就可以做到。

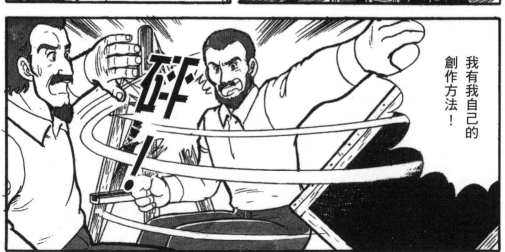

我有我自己的創作方法！

砕！！

✝拉斐爾（一四八三～一五二○）：參照第一冊。義大利文藝復興時期的三大巨匠之一，長久以來一直是歐洲繪畫的最高標準。

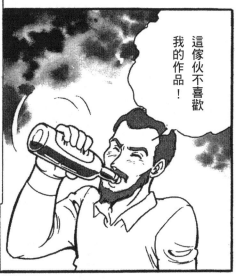

這傢伙不喜歡我的作品！

冷靜有自信的高更，和反抗心強又激情的梵谷之間，對立愈來愈深，兩人的友善關係維持不到一個月，就已惡化到無法恢復的程度了。

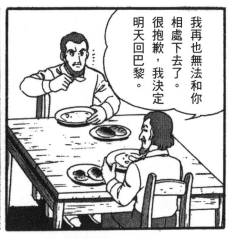

我再也無法和你相處下去了。很抱歉，我決定明天回巴黎。

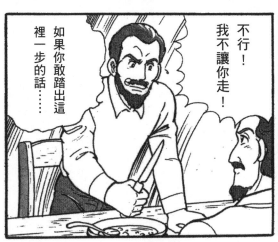

不行！我不讓你走！

如果你敢踏出這裡一步的話……

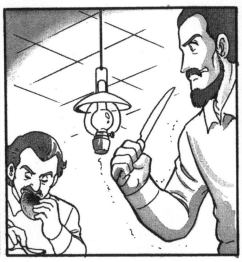

把刀子放下。就算你這麼做，也不可能留住我。

……

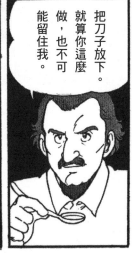

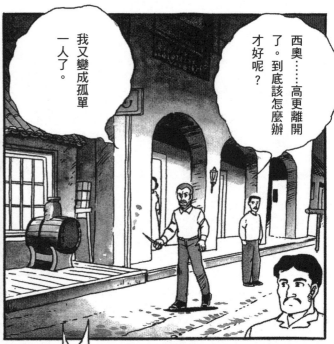

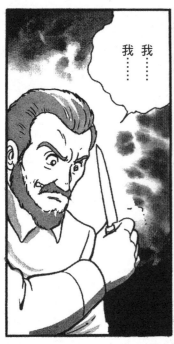

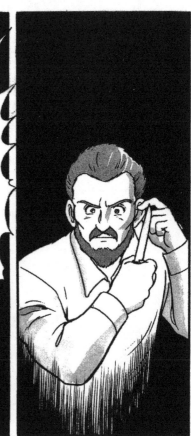

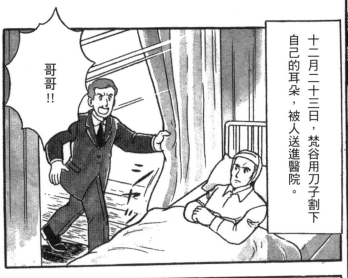

十二月二十三日，梵谷用刀子割下自己的耳朵，被人送進醫院。

哥哥!!

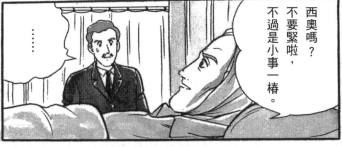

西奧嗎？不要緊啦，不過是小事一樁。

……

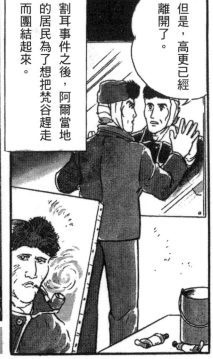

但是，高更已經離開了。

割耳事件之後，阿爾當地的居民為了想把梵谷趕走而團結起來。

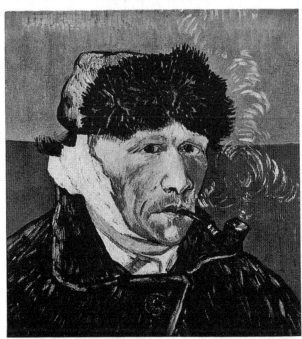

梵谷　包紮著耳朵的自畫像　私人收藏

一八八九年四月，西奧結婚了。

另一方面，梵谷在五月九日住進聖雷米精神病院，不過精神好的時候，會拿起畫筆繼續畫畫。

沒關係，哥哥喜歡畫就畫好了。

你的病會不斷發作，這種痛苦是無法形容的。

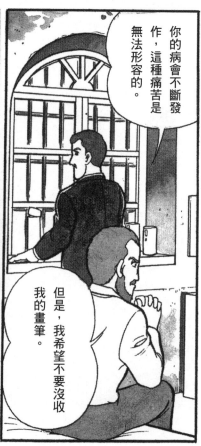

但是，我希望不要沒收我的畫筆。

梵谷專心投入繪畫創作。

42

這個捲得像漩渦的獨特筆觸，是在表現哥哥的心情嗎？

好厲害啊，這麼短的時間內完成這麼多作品。

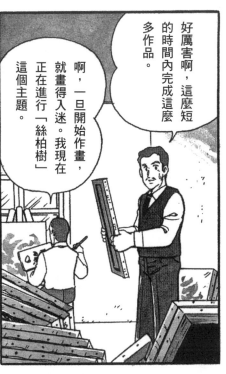

啊，一旦開始作畫，就畫得入迷。我現在正在進行「絲柏樹」這個主題。

……

你在說什麼，我只不過是在描繪眼睛看到的景象而已。

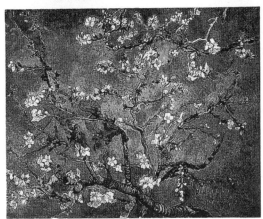

梵谷　盛開的杏樹
阿姆斯特丹·國立梵谷美術館

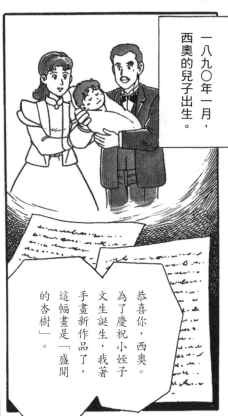

一八九〇年一月，西奧的兒子出生。

恭喜你，西奧。為了慶祝小姪子文生誕生，我著手畫新作品了，這幅畫是「盛開的杏樹」。

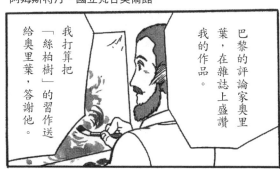

巴黎的評論家奧里葉，在雜誌上盛讚我的作品。

我打算把「絲柏樹」的習作送給奧里葉，答謝他。

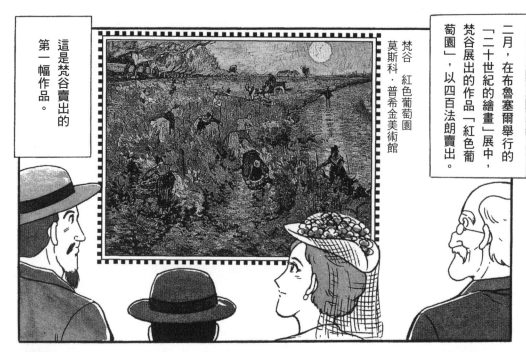

二月，在布魯塞爾舉行的「二十世紀的繪畫」展中，梵谷展出的作品「紅色葡萄園」，以四百法朗賣出。

這是梵谷賣出的第一幅作品。

梵谷　紅色葡萄園
莫斯科・普希金美術館

文生，要退院還言之過早。

你不知道什麼時候又會發作，很叫人擔心哪！

不要緊的，我已經完全康復了。

不管如何，我想要離開這裡。

文生……

砰！

44

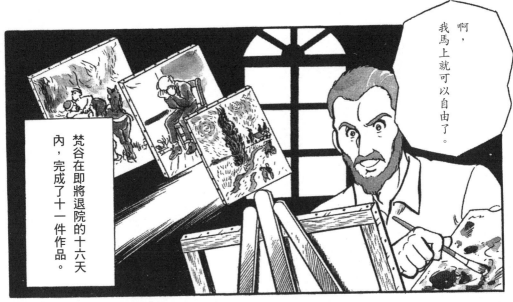

啊，我馬上就可以自由了。

梵谷在即將退院的十六天內，完成了十一件作品。

一八九○年五月，巴黎。

你看起來比想像中有精神，真是再好不過了。

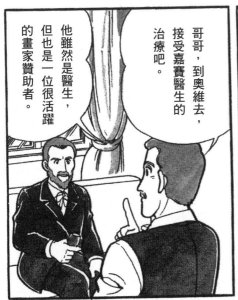

哥哥，到奧維去，接受嘉賽醫生的治療吧。

他雖然是醫生，但也是一位很活躍的畫家贊助者。

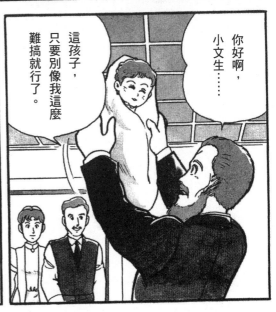

你好啊，小文生……

這孩子，只要別像我這麼難搞就行了。

西奧，從遠處眺望，奧維真是個美麗的小鎮。

古老的茅茸房舍，非常美。

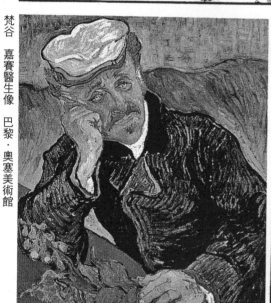

梵谷　嘉賽醫生像　巴黎・奧塞美術館

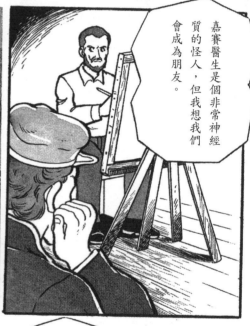

嘉賽醫生是個非常神經質的怪人，但我想我們會成為朋友。

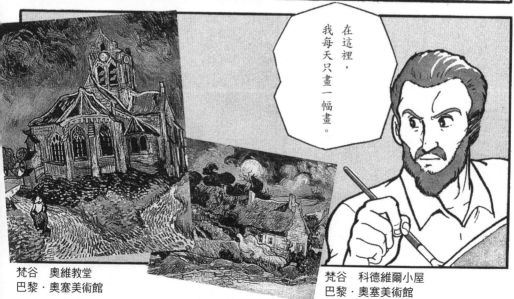

在這裡，我每天只畫一幅畫。

梵谷　奧維教堂
巴黎・奧塞美術館

梵谷　科德維爾小屋
巴黎・奧塞美術館

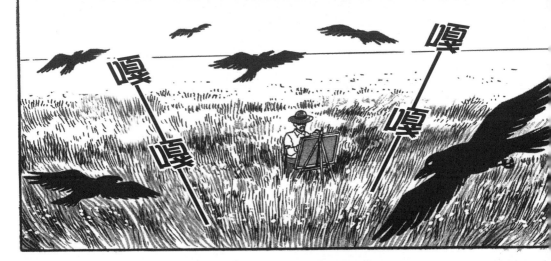

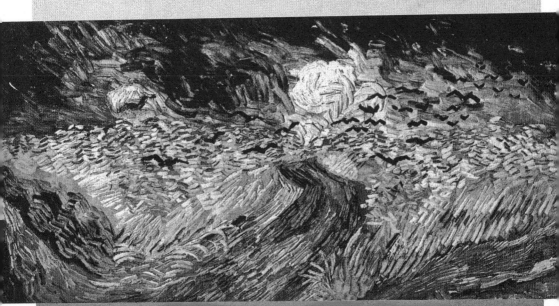

梵谷　麥田群鴉　阿姆斯特丹・國立梵谷美術館

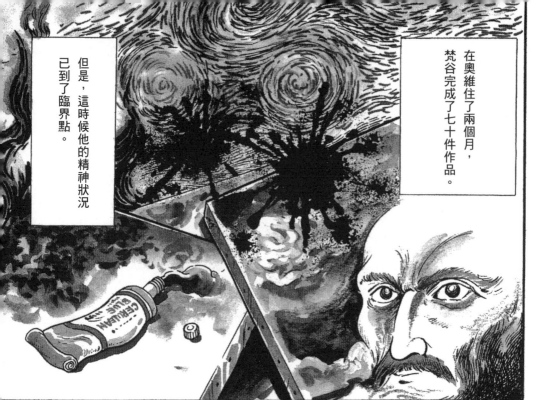

在奧維住了兩個月，梵谷完成了七十件作品。

但是，這時候他的精神狀況已到了臨界點。

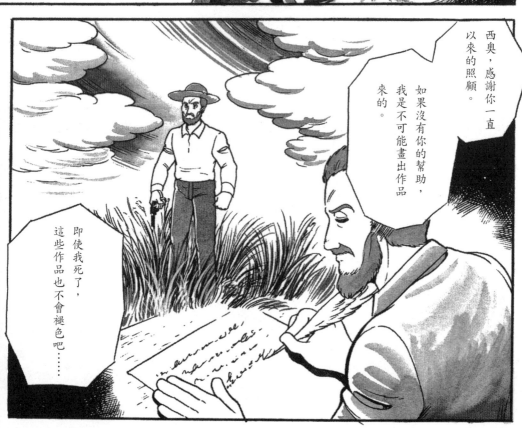

西奧，感謝你一直以來的照顧。

如果沒有你的幫助，我是不可能畫出作品來的。

即使我死了，這些作品也不會褪色吧……

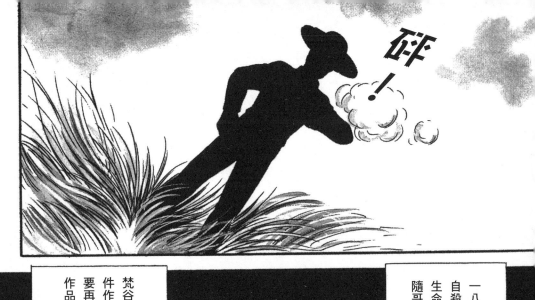

碎！

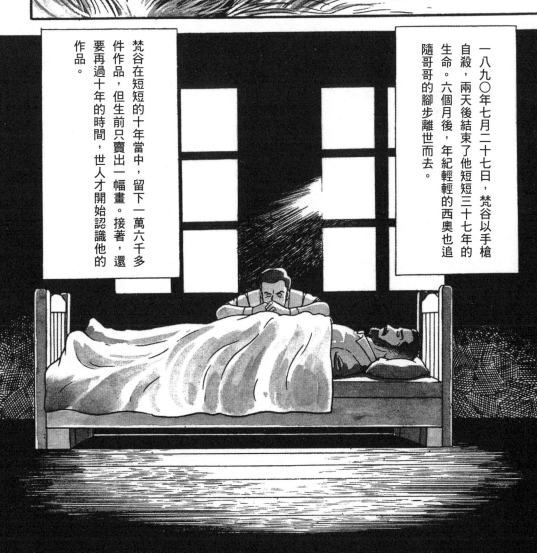

一八九〇年七月二十七日，梵谷以手槍自殺，兩天後結束了他短短三十七年的生命。六個月後，年紀輕輕的西奧也追隨哥哥的腳步離世而去。

梵谷在短短的十年當中，留下一萬六千多件作品，但生前只賣出一幅畫。接著，還要再過十年的時間，世人才開始認識他的作品。

後期印象派藝術

梵谷

生於荷蘭，他到巴黎時才知道印象派，同時也受到日本浮世繪畫風的影響，創造出彷彿激情要從畫面上奔湧而出的作品。

相對於印象派畫家以描繪外在世界為主，梵谷的作品則是內在世界、內心波動的表現。梵谷運用漩渦般的筆觸，以及鮮明的色彩，展現他那充滿表現力的內在世界。在他生命的後半期，因為精神狀況不穩定，生前作品並未受到好

一般認為，印象派為文藝復興時期以降的藝術表現帶來重大的改變。明快的色彩，大膽的構圖，還有藝術家個別的特色以及該時代的風尚。這些前所未見的作品呈現在人們面前時，引起當時觀者的驚嚇。但是，對年輕畫家而言，印象派是將藝術從嚴肅的古典中解救出來的新時代理想藝術。

梵谷（Vincent Van Gogh，參照頁12）也是受到這股潮流影響的畫家之一。梵谷出

①高更　黃色基督　美國紐約州布法羅‧歐伯萊特諾克斯畫廊

②高更　佈道後的幻覺（雅各與天使纏鬥）
英國愛丁堡·蘇格蘭國家畫廊

評，但是對馬諦斯（Henri Matisse）和野獸派（Fauvism）畫家產生了巨大的影響。即便在一百多年後的今天，梵谷的作品仍感動著我們。

高更與象徵主義

一八四八年出生於法國的保羅·高更（Paul Gauguin），原本是位一邊從事股票經紀人工作，一邊參加印象派展覽的業餘畫家。但在一八八三年，高更決心放棄工作專心畫畫。他曾經和梵谷在法國南部的阿爾一起生活，最後因為厭棄文明世界，移居南太平洋的大溪地。之後在大溪地，高更創作出為數頗豐的精采傑作。

高更作品（▼①）（▼②）的特色是，平塗畫面上的大塊色面，以及鮮明的色彩。特別是高更定居大溪地之後，更常以樸素原始的生活為題材，採用紫、紅和綠色等強烈的色彩，表現這個具有獨特氛圍的世界。

高更從浮世繪中汲取沒有遠近空間的構圖法，以及如同彩繪玻璃以線條強調色塊輪廓的畫法，讓畫中的人物像在敘述故事般形成奇妙的畫面。他的作品不僅是描繪眼睛所見的印象，也表現出具有宗教性主題和原始藝術精神的意象。

在高更生活的十九世紀末，畫家一邊描繪日常的生活與物件，一邊又企圖以一些譬喻的手法來表現生與死、愛與神祕這些難以直接描繪的領域，象徵主義因而盛行起來。高更也以象徵主義的風格作畫。

③塞魯西葉　護身符　巴黎‧奧塞美術館

此外，他那強有力的色彩表現，也為之後那比派（Les Nabis，參照頁53）的塞魯西葉（Paul Sérusier）（▼③）和德尼（Maurice Denis）（▼④），以及野獸派的畫家所繼承，引領他們走向新的藝術之路。

塞尚

保羅‧塞尚（Paul Cézanne，參照頁55）也喜愛像印象派那樣描繪大自然。不過塞尚對剎那間的光線變化或容易變動的印象並不感興趣，而以有如古典繪畫一般堅實的畫面構成為目標，他不斷描繪聖維克多山（Mont Sainte-Victoire），

④德尼　到基督墓前的女人　法國聖日耳曼‧德尼美術館

持續追求自己的理想。

塞尚的畫乍看之下似乎是平的，但重疊的筆觸會讓人感覺到微妙的遠近感。他所用的並不是當時流行的透視法以及明暗法，而是一種新的空間表現方式。這種畫法對下一個世代的立體派（Cubism）或二十世紀下半葉的畫家，具有很大的影響，世人也因此對於塞尚的作品給予很高的評價。

何謂象徵主義？

所謂的象徵主義指的是，雖然描繪的主題是我們熟悉的景象或身邊的物件，但卻顯現了某種特別的意含，或表現出不可見的神祕世界。以夢境、死亡、幻想以及愛等神祕主題做為主要表現對象，是象徵主義的特色。

一八七〇至一八八〇年左右，法國從文學界開始廣泛使用象徵主義的手法，繼波特萊爾之後活躍文壇的韓波和馬拉梅等詩人，藉由新的思考方式來創作詩歌。

在藝術領域中，古代作品便有以骨骸來表現死亡的象徵手法，但是到了十九世紀後半葉，繪畫中的象徵主義運用得更為廣泛。牟侯從神話和中世紀的傳說取材，描繪具有異國趣味的神祕世界。魯東則以幻想性的色彩來描繪花卉等等。其他象徵派畫家還有拉斐爾前派（參照第二冊）、高更、那比畫派（參照頁53）、伯克林和克林姆等人。

✛波特萊爾（一八二一～一八六七）：法國詩人、批評家。詩集《惡之華》為其代表作。

秀拉與點描派

為了用顏料表現光影的效果，德拉克洛瓦（Eugene Delacroix）、巴比松畫派（Barbizon school）以及印象派畫家等，無不悉心鑽研。然而，他們依賴的都是自己所見的視覺經驗，但喬治・秀拉（George Pierre Seurat）則是從科學的角度研究色彩的性質，更準確地掌握到色彩的表現方法，從而開創了藝術的新道路（▼⑤）。

秀拉的色彩新表現法的集大成之作是「大碗島的星期日午後」（A Sunday on La Grande Jatte，參照頁54）。這件作品全部是由一個個小色點所構成。可以看

⑤秀拉　撲粉的少女
倫敦大學科陶德美術學院

到這些小色點重疊的地方，呈現出複雜的色彩。畫面的構成是經過仔細計算而傳達出的厚重感，但也呈現出夢幻般的氛圍。秀拉以及和他一起合作的希涅克（Paul Signac）、克洛斯（Henri-Edmond Cross）等人共同發展出的這種畫法，被稱為點描派（Pointillism）。這種繪畫手法對後來的馬諦斯（參照頁83）等人也有深遠的影響。

後期印象派畫家

這裡介紹的畫家梵谷、高更、塞尚以及秀拉等人，他們都是活躍在印象派畫家們之後。他們雖然深受印象派畫家的影響，但也各自另闢蹊徑，開創個人獨特的藝術風貌，後人稱他們為後期印象派畫家。另外，還有以描繪幻想神祕世界為主的畫家，如魯東（Odion Redon）等人。他們的共通點就是為二十世紀重要的藝術運動如野獸派、立體派和表現主義（Expressionism）等創造了契機，為後來的發展奠下了基礎。

✝ 先知：基督教中，神靈啟示的傳述者。

秀拉的點描法和彩色印刷相同嗎？

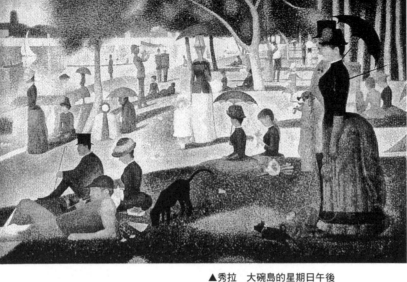

▲秀拉　大碗島的星期日午後
美國・芝加哥藝術中心

▼秀拉　大碗島的星期日午後素
描習作　紐約現代美術館
秀拉的作品中沒有線條，在粗糙
的紙面上薄塗蠟筆，形成和點描
同樣的效果。

▼[放大圖]顏料的點狀

秀拉的「大碗島的星期日午後」一作中，畫面上的圖案全部是以小色點描繪出來的。這些的小點，是從紅色、藍色、綠色等顏料管擠出來的原色。

這些顏料如果在調色板上混合的話，可以產生許多顏色，像紅色＋藍色＝紫色；紅色＋黃色＝橙色；藍色＋黃色＝綠色，但顏料混合時顏色就會變得暗沉。這件作品，在適當的距離觀看，色點會在眼睛裡自動融合，讓人看到鮮明的混色效果。

這和彩色印刷的原理相同。在彩色印刷中，便是以紅（紫紅色）、藍（藍綠色）、黃、黑四色的小網點再現所有的顏色。

除此之外，秀拉在作品中為了讓互補色（紅對綠；紫對黃等等）於並置時得到最強烈的效果，因而在「互補色對比」等複雜的構圖中，下了很大的工夫。

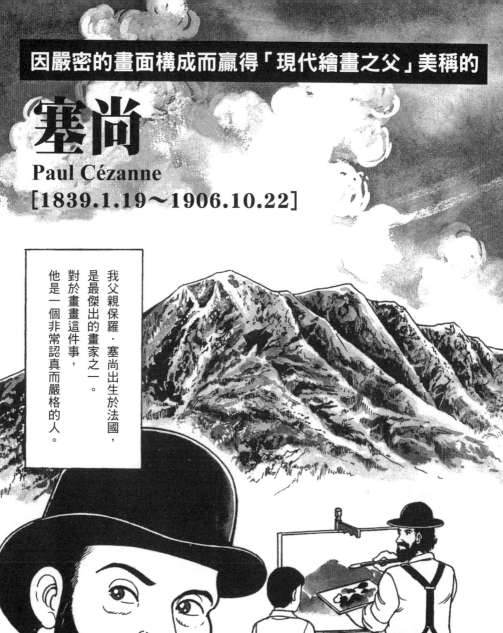

因嚴密的畫面構成而贏得「現代繪畫之父」美稱的

塞尚

Paul Cézanne
[1839.1.19～1906.10.22]

我父親保羅・塞尚出生於法國，是最傑出的畫家之一。對於畫畫這件事，他是一個非常認真而嚴格的人。

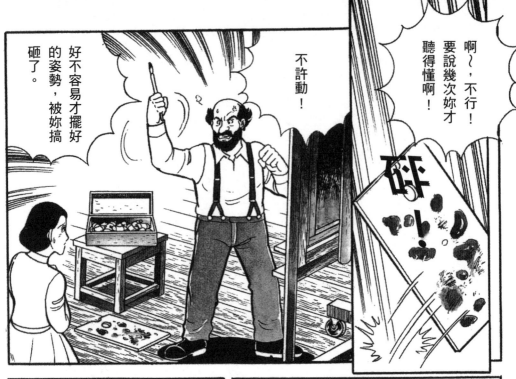

啊～，不行！要說幾次妳才聽得懂啊！

不許動！

好不容易才擺好的姿勢，被妳搞砸了。

手臂有點痲痺了嘛！

不管多久都必須維持不動啊！

妳看，蘋果會動嗎？

要當我的模特兒，就要像蘋果一樣，一動也不能動！

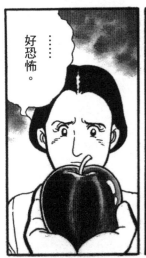

……好恐怖。

56

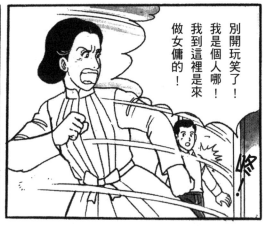

別開玩笑了！我是個人哪！我到這裡是來做女傭的！

像妳這樣一點也幫不上忙，妳滾吧！

碎！

✝沃亞爾：巴黎知名畫商。除了塞尚，也曾幫助過畢卡索等有前途的畫家。一九一五年撰寫了塞尚的傳記。

哎，保羅嗎？

來，進來。

人體模特兒實在很難搞。

⋯⋯

爸爸

後來畫商沃亞爾來當模特兒時，也發生同樣的事情。

父親不喜歡與人相處，這點隨著年齡增加而愈嚴重，平常他會盡可能避開人群，把心力都投注於繪畫之上。

57

保羅，抱歉，那邊那個花瓶幫我拿過來好嗎？

啊，就是這個。謝謝。

我的人生平淡乏味，只有在畫畫時才會感到滿足。

水果的顏色如果這樣搭配，對比鮮明地放在一起的話……

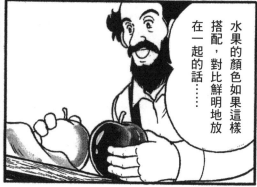

桌布出現的皺紋也很重要啊！

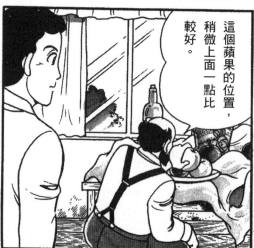

嗯～，平衡感還差一點點。

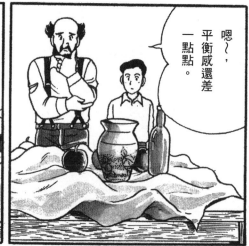

這個蘋果的位置，稍微上面一點比較好。

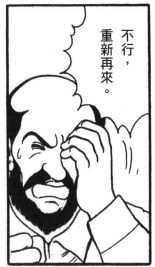

不行，重新再來。

……

這一面還是不要看到花瓶比較好。

嗯……

為什麼我對東西的擺置方式這麼斤斤計較，你覺得奇怪嗎？

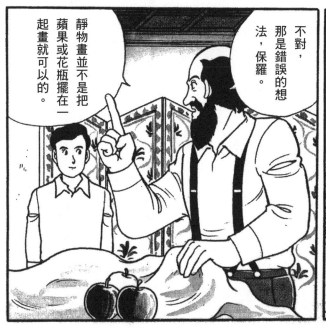

靜物畫並不是把蘋果或花瓶擺在一起畫就可以的。

不對，那是錯誤的想法，保羅。

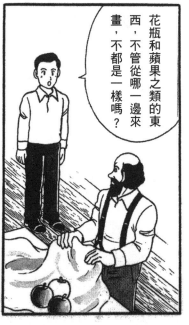

花瓶和蘋果之類的東西，不管從哪一邊來畫，不都是一樣嗎？

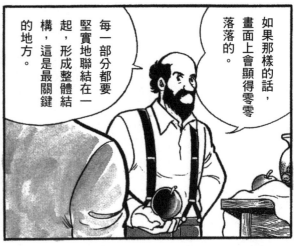

如果那樣的話，畫面上會顯得零零落落的。

每一部分都要堅實地聯結在一起，形成整體結構，這是最關鍵的地方。

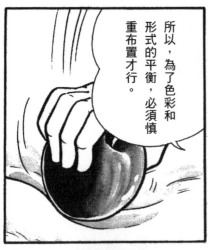

所以，為了色彩和形式的平衡，必須慎重布置才行。

那就是所謂的「構成」。

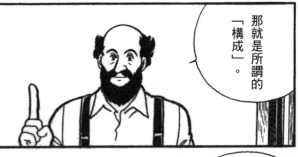

喔。

我的心情就不平靜。

父親連家人都不喜歡。

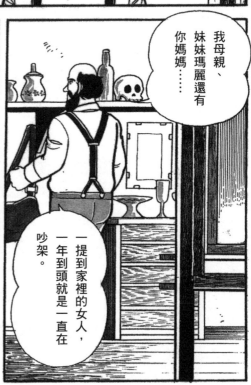

我母親、妹妹瑪麗還有你媽媽……

一提到家裡的女人，一年到頭就是一直在吵架。

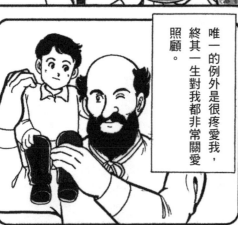

唯一的例外是很疼愛我，終其一生對我都非常關愛照顧。

60

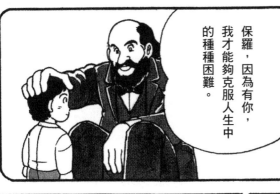

保羅，因為有你，我才能夠克服人生中的種種困難。

對於那麼不喜歡與人相處的父親而言，靜物畫似乎是滿合適他的題材。

蘋果啦盤子啦絕對不會亂動一下，也不會跟我頂嘴。

風景也不錯，在還沒找到我喜歡的地方之前，就麻煩你們了！

在還沒找到我喜歡的主題之前，靜物無論改變多少次排列的方式都可以。

就這樣好不容易才決定了構圖。爸爸會花上好幾個星期投入作畫，有時甚至是好幾個月的時間。

有時候因為畫太久了，會出現鮮花枯萎、蘋果腐爛的情形。

嗯，這樣可以了。

61

父親保羅‧塞尚一八三九年生於法國南部普羅旺斯的艾克斯鎮。

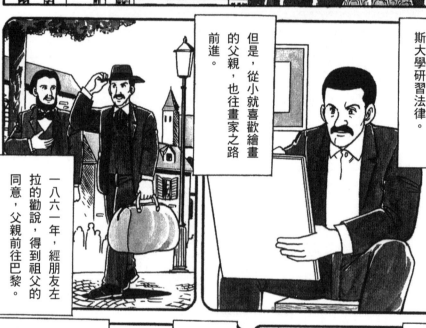

祖父是一位成功的銀行家，他希望父親成為實業家，讓父親進入艾克斯大學研習法律。

但是，從小就喜歡繪畫的父親，也往畫家之路前進。

一八六一年，經朋友左拉的勸說，得到祖父的同意，父親前往巴黎。

他一邊上美術學校，一邊去羅浮宮參觀那些巨匠的作品，並受到強烈的影響與衝擊。

父親就是在這時候認識莫內、畢沙羅、希斯里、雷諾瓦等人。

同時，也受到德拉克洛瓦、庫爾貝等人作品的影響。

＋左拉（一八四〇～一九〇二）：以大眾為書寫題材的法國小說家。代表作有《酒店》。從中學時代即與塞尚相識，成為摯交。

＋莫內、畢沙羅、雷諾瓦、德拉克洛瓦、庫爾貝⋯⋯參照第二冊。

但是，我並不適應巴黎的生活。

我沒通過美術學校的入學考試，自信心也動搖了起來。

年輕時一再受到挫折，在巴黎和艾克斯兩地來來回回好幾次。

那時在巴黎遇見了你媽媽。

大概是三十歲的時候吧。

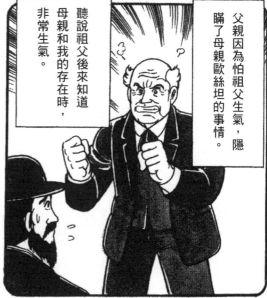

父親因為怕祖父生氣，隱瞞了母親歐絲坦的事情。

聽說祖父後來知道母親和我的存在時，非常生氣。

父親和母親正式結婚，是我出生很久以後的事了。

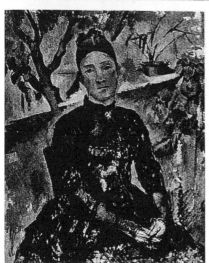

塞尚　溫室中的塞尚夫人
紐約·大都會博物館

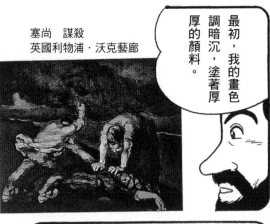

塞尚　謀殺
英國利物浦・沃克藝廊

最初，我的畫色調暗沉，塗著厚厚的顏料。

繼嚴厲的祖父之後，繼續支援父親的是祖母。

但是母親和祖母之間處不來，母親常常帶著我離開父親各自生活。

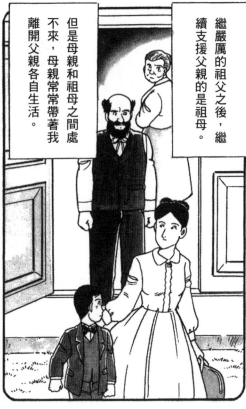

我也用畫刀作畫。

這些畫完全不獲好評。

即便父親的作品沒得到祖父和世人的認同，他每年仍送作品去沙龍參選。

你不覺得難過嗎？

當然會啦，很沮喪呢！

✝沙龍：參照第二冊。法國官方定期舉行的藝術展覽會。

而且在一八七四年，和一群以新表現為目標的伙伴一起舉辦了展覽。

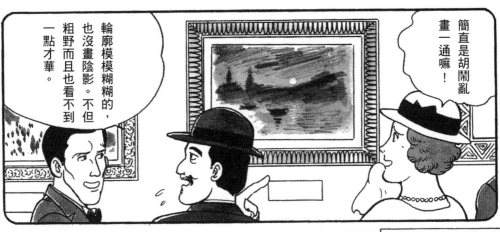

簡直是胡鬧亂畫一通嘛！

輪廓模模糊糊的，也沒畫陰影。不但粗野而且也看不到一點才華。

父親或是之後被稱為印象派的其他畫家的作品，完全不被賞識。

振作精神起來，我們並沒有錯。

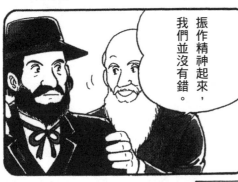

對了，下次來我蓬圖瓦茲的家吧！

那邊空氣清新，一定可以讓你消愁解悶。

父親和畢沙羅相處融洽，一生都尊他為師。

物體的外形不僅是輪廓，也可藉由顏色來表現。

我帶歐絲坦和兒子保羅一起去，可以嗎？

沒問題。

父親喜愛蓬圖瓦茲的風景，從畢沙羅那裡學習了各種技法，深受他的影響。

塞尚，你總是慣用暗沉的顏色，試著用比較明亮的顏色畫畫看。

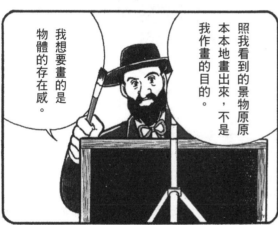

照我看到的景物原本本地畫出來，不是我作畫的目的。

我想要畫的是物體的存在感。

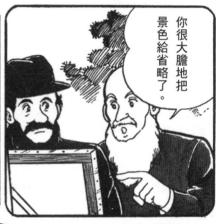

你很大膽地把景色給省略了。

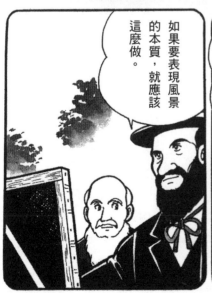

如果要表現風景的本質，就應該這麼做。

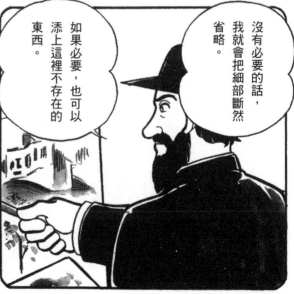

沒有必要的話，我就會把細部斷然省略。

如果必要，也可以添上這裡不存在的東西。

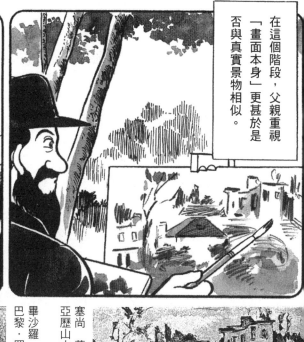

在這個階段，父親重視「畫面本身」更甚於是否與真實景物相似。

我既不是在畫布上再現自然，也不是臨摹自然。

我想要做的是在畫布上把自然畫出來。

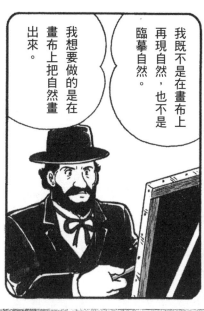

畢沙羅　春天蓬圖瓦茲開花的果樹園
巴黎・羅浮宮

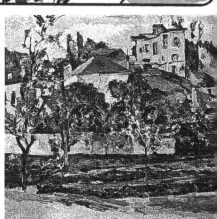

塞尚　蓬圖瓦茲的果樹園
亞歷山大・亞伯特藏品

▲這兩件作品都沒畫出輪廓，色彩明亮的筆觸是這兩幅畫的共通點，但塞尚為了抓住建築物和山丘強有力的外形，將大自然單純化，使再構成的畫面產生縱深感。另外，因為作畫時間太長，畢沙羅畫裡盛開的花，在塞尚的作品中都已經凋謝了。

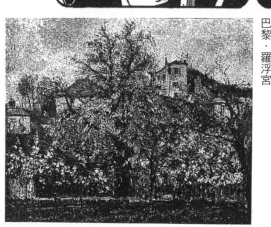

自一八七四年的第一回印象派畫展之後，在巴黎除了沙龍展外，經常有各種展覽。當時，大多數觀念古板的評論家都不看好印象派畫家，他們的作品只得到少數人的認同……

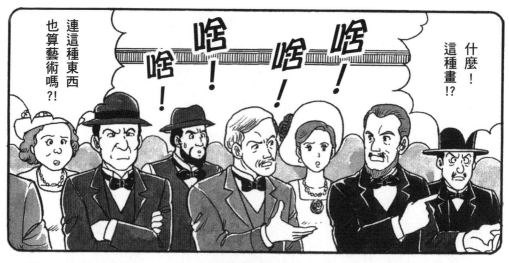

什麼！這種畫!?

連這種東西也算藝術嗎?!

啥！啥！啥！啥！

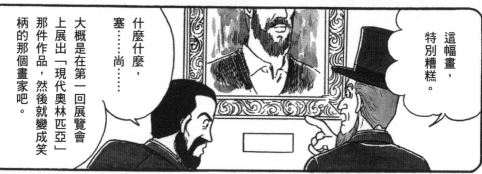

這幅畫，特別糟糕。

什麼什麼，塞……尚……

大概是在第一回展覽會上展出「現代奧林匹亞」那件作品，然後就變成笑柄的那個畫家吧。

一八八二年，父親的作品終於入選沙龍展。但在此後，他就隱居在故鄉普羅旺斯，安靜地作畫過日子。

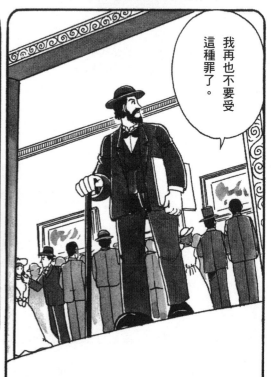

我再也不要受這種罪了。

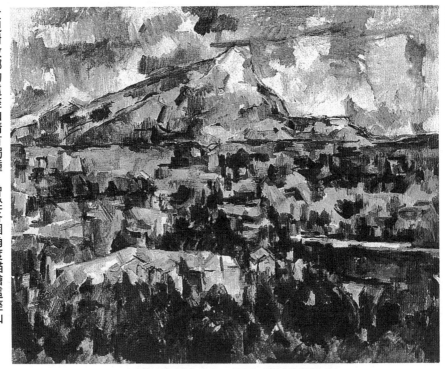

聖維克多山——

父親對故鄉的這座山情有獨鍾，曾從各個角度描繪這座山，總計超過六十次以上。

塞尚　聖維克多山　美國·費城美術館

即使一而再再而三的描繪，也不可能把這座山的面貌充分表現出來。

大自然比表面所呈現出來的樣貌要深奧多了。

大自然的整體，必須見識到它的深度才行。

69

✝ 滑稽丑角：馬戲團滑稽演員的一種。

或許正因如此，我才會繼續作畫。

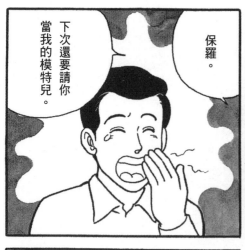

保羅。

下次還要請你當我的模特兒。

我想以滑稽丑角為題材來作畫……

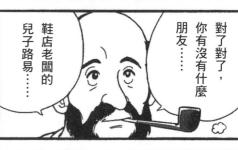

對了對了，你有沒有什麼朋友……

鞋店老闆的兒子路易……

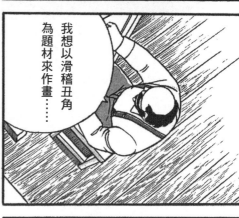

對，路易·吉約姆。

我想請他一起來當模特兒。

你去拜託他看看……

喂！保羅，你聽到了嗎？

保羅。

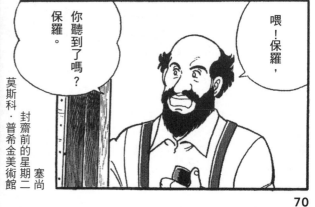

塞尚
封齋前的星期二
莫斯科·普希金美術館

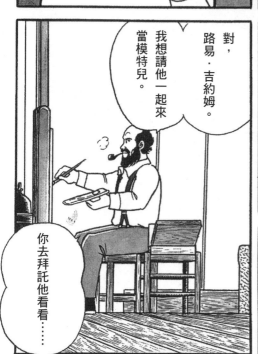

滑稽丑角是保羅，穿白色衣服的小丑是以

70

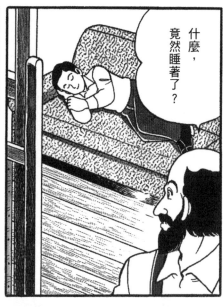

什麼，竟然睡著了？

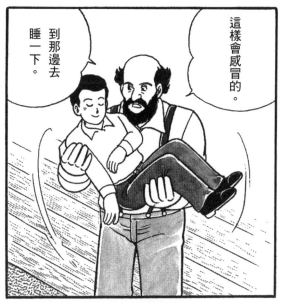

這樣會感冒的。

到那邊去睡一下。

父親住在可以看見聖維克多山的艾克斯郊區，過著平靜的生活，一直到死前為止，始終全心投入繪畫創作。一九○六年，他在妹妹瑪麗的照顧之下過世。父親對觀察景物的新見解，被許多繼續追求「像照片一樣去描繪」的人所誤解，因而引起強烈的責難。

但在父親死後，他的名聲急速飆高，因為他開創了美術的新方向，因而被譽為「現代繪畫之父」，對後世畫家一直有著莫大的影響。

德尼　向塞尚致敬　巴黎・奧塞美術館

由左至右：魯東、烏依亞爾、麥約、沃亞爾、德尼
塞魯西葉、朗松、盧梭、波納爾、德尼夫人

72

世紀末都市的繁榮與不安——維也納

維也納當時的街道（取材自明信片）

十九世紀後半葉，奧匈帝國為了促進現代化而在首都維也納進行都市大改造。拆除了圍繞城市的舊城牆，新建築物一棟接一棟建蓋起來。因為人口急速增加，城市也開始熱鬧起來。

由於多種民族聚集，原本即是音樂與戲劇之都的維也納，在各個領域繁盛地開展出華麗的世紀末文化。

畫家克林姆（Gustav Klimt）、建築師霍夫曼（Josef Hoffmann）、設計師莫澤（Kolo Moser）等人，為了創造藝術的新潮流，共同成立了維也納分離派（Secession）。另外，受到克林姆影響的席勒（Egon Schiele）以及柯克西卡（Oskar Kokoschka）等人，則熱中於描繪幻想性繪畫。

當時人們雖然對於社會的急速轉變感到不安，卻也委身於世紀末時代的氛圍，沉溺在華麗的文化之中。

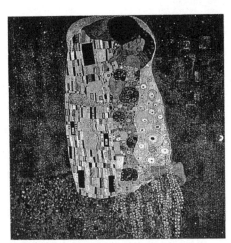

▲奧布里希　分離派會館　1898
結合華麗裝飾與合理設計，一座宣告新藝術誕生的建築。

▲克林姆　吻　維也納・奧地利國家美術館

世紀末的藝術

一九〇〇年，面臨所謂世紀轉捩點的人們，雖然接受了科學技術發達所帶動的社會巨大變化，相對也開始感到困惑與恐懼。

在這時候，以法國為中心廣泛流傳的「世紀末」一詞，充分表達了人們內心深處的不安感。

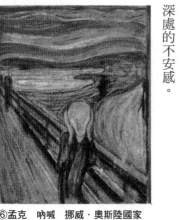

⑥孟克 吶喊 挪威·奧斯陸國家藝廊

繪畫

世紀末的畫家捨棄了到當時為止以實際風景或人物為主的題材，改以看不見的內心世界或是神祕世界做為描繪對象。其中具代表性的有表現幻想世界的魯東，和以中世紀傳說為題材創作具神祕色彩畫作的牟侯（Gustave Moreau）。

另外，承續他們畫風的有比利時的恩索爾（James Ensor）和克諾普夫（Fernand Khnopff），德國的伯克林（Arnold Bocklin），還有以「吶喊」（Scream）（▼⑥）一畫聞名的挪威人孟克（Edvard Munch），他們都是描繪人的恐懼與不安感的畫家。他們描繪內心世界的畫風，影響了二十世紀的表現主義（參照頁104）。

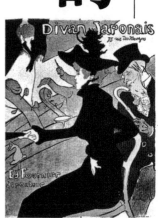

⑦羅特列克 夜總會海報 阿勒比·羅特列克美術館

年代大事記 ●表示世界史事

- 一八二六 牟侯出生（～一八九八）
- 一八二七 伯克林出生（～一九〇一）
- 一八四〇 魯東出生（～一九一六）
- 一八四一 奧圖·華格納出生（～一九一八）
- 一八六〇 恩索爾出生（～一九四九）
- 一八六一 莫里斯等人設立「莫里斯、馬歇爾暨福克納公司」
- 一八六二 克林姆出生（～一九一八）
- 一八六三 孟克出生（～一九四四）
- 一八六四 ●奧匈帝國建立
- 一八六七 羅特列克出生（～一九〇一）
- ●日本明治維新開始
- 一八七〇 ●普法戰爭（～一八七一）
- 一八七一 ●德意志帝國建立（～一九一八）
- 一八七四 賈列「昆蟲紋水瓶」（～一八九）
- 一八七六 牟侯「顯靈（莎樂美之舞）」
- 一八八一 魯東「微笑的蜘蛛」
- 一八八二 ●三國同盟（德、奧、義）
- 一八九〇 恩索爾「策略」
- 約 蘇利文「聖路易摩天大樓」（～一八九）
- 一八九二 羅特列克「紅磨坊」
- 畢爾茲利「莎樂美」
- 一八九三 孟克「吶喊」
- 一八九四 ●中日甲午戰爭（～一八九五）
- 慕夏製作舞台劇《吉思夢妲》海報
- 一八九五 賓格將他在巴黎的畫廊改名為「新藝術」畫廊

世紀末的各項藝術運動當中，在歐洲流布最廣的就屬新藝術（Art Nouveau，參照頁76）。這個運動是從法國開始，受到遠東的日本藝術和塞爾特藝術（參照第一冊）的影響。

在法國，羅特列克（Henri de Toulouse-Lautrec）致力於繪製劇場和馬戲團人物等海報，使海報第一次與藝術結合起來（▼⑦）。另外，慕夏（Alfons Maria Mucha）巧妙地在海報上運用流暢自由的曲線和植物花草圖案，一舉提高了海報的藝術價值。在英國，則有畢爾茲利（Aubrey Beardsley）以洗練線條所創作的「莎樂美」（Salomé）插畫。

另外，在奧地利以維也納為活動中心的克林姆，繼續在他的創作中表現世紀末華麗和不安交織的都會氛圍，受他影響的柯克西卡、席勒等人也相繼在畫壇上登場（參照頁73）。

建築、工藝

新藝術不僅在繪畫上舉足輕重，在設計和建築領域也具有深遠的影響。

在建築上，使用鋼鐵以及玻璃等新建材，做出宛如植物般、具有東方曲線的華麗裝飾。法國新藝術建築的代表性人物是吉馬（Hector Guimard）。他利用精巧的植物造形設計出巴黎地下鐵的車站入口（▼⑧）。

這種傾向在工藝上亦可清楚看到。在英國，由於機器大量生產的工藝品的反動，因而產生了「藝術與工藝運動」（Arts and Crafts Movement）和新藝術的結合。帶有獨特植物圖案設計的壁紙和家具日用品，以及莫里斯（William Morris）等人所製造的優美工藝品，直到今天其影響力仍然存在。

另外，工業設計的部分則有比利時的凡德維爾德（Jean Van de Velde）等人活躍一時。

⑧吉馬　地下鐵車站入口　巴黎

曲線優美的「新藝術」造形

「新藝術」（Art Nouveau）這個名稱是來自畫商賓格（Samuel Bing）在巴黎所開設的美術工藝品店的店名。

新藝術運動指的是，在工業化的社會背景中，對藝術意義的重新思考以及修正。

新藝術的產品不是由機器大量製造，而是由工匠以手工一個一個製作出來的工藝品和家具，作品中的美感和熱情是最受重視的質素。於是，工匠們在手藝上互相競爭，鑽研各種各樣的技巧，因而創造出非常具裝飾性的工藝品。

華麗、纏繞的植物花樣以及精細的昆蟲紋樣，是他們經常採用的素材。

由纖細、流動曲線所構成的紋樣，為原本冷冰冰的玻璃或鑄鐵等材料，注入了生命的溫暖與親近感。

▲賈列　姬辛夷花紋平杯　1904～14　日本長野・北澤美術館

◀賈列　一夜菇燈座　1900～04
日本長野・北澤美術館
賈列是活躍於法國南錫的新藝術中心人物。蘑菇造形的燈座採用植物和昆蟲花樣，這種纖細風格是他作品的特色。燈罩部分是在透明玻璃上加了一層淡色玻璃顯現出花紋，此即所謂的「結晶琺瑯彩」技法。

▲秀佛萊多姆　別針　1900
私人收藏
他擅長纖細的景泰藍工藝。

▲貝貝魯兄弟
西爾維亞　1900左右
巴黎・裝飾美術館

20世紀前半葉的藝術

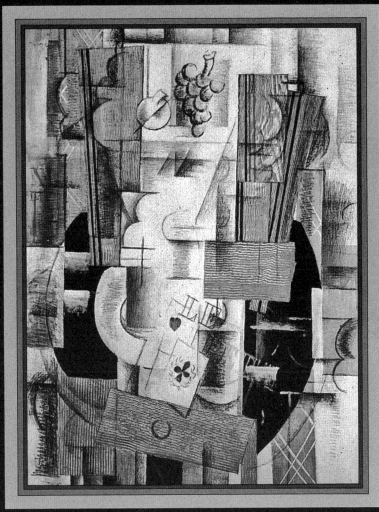

布拉克　梅花A的構成　1911～13
巴黎・國立現代美術館

二十世紀前半葉的藝術

到十九世紀為止的繪畫，雖然存在著各種主義，各樣主張，但有一個共通之處，就是對「對象物」進行客觀描繪。

進入二十世紀之後，受到印象派和後期印象派的激勵，他們根據個人感受表現眼睛所見景物的風格，加上更往內心世界探索的世紀末藝術的影響，企圖超越古代傳統的嘗試一個接一個不斷出現。

表現主義

首先是一九〇五年，衝擊人心的野獸派（參照頁101）畫展在巴黎的秋季沙龍登場。馬諦斯（參照頁83）等人受到梵谷和高更使用強烈原色表現畫面的影響，開始利用大膽的色彩從事創作，而且不再只是再現對象，而是直接訴諸個人所見的感覺。

同一時期，德國有一批畫家正開始探索以強烈色彩表現繪畫的新方向。他們的作品被稱為表現主義（參照頁104），以受野獸派和象徵主義影響的「橋派」（Die Brücke）以及「藍騎士」（Der Blaue Reiter）團體為中心而展開創作活動。橋派的代表性畫家克爾赫納（Ernst Ludwig Kirchner）（▼⑨），以勞動者

⑨克爾赫納　馬戲團的女騎士　德國・慕尼黑現代美術館

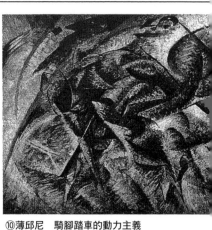

⑩薄邱尼　騎腳踏車的動力主義
米蘭・吉安尼馬帝奧尼基金會

體，這種畫法是畫家再一次依據自身感覺所引發的繪畫革命。畢卡索受到塞尚的畫面構成和原始美術的影響，與布拉克（Georges Braque）共同創造出截至當時為止人們從來不曾在繪畫上見識過的強有力世界。

二十世紀同時也是機械文明的時代，汽車、電器製品、光和運動感等等，已成為社會急速進步的象徵。想要表現這種活力的未來派（Futurism，參照頁105），從義大利開始興起（▼⑩）。未來派受到同時期興起的立體派的影響，在繪畫以及雕刻上採取了強而有力的動感表現方式。

立體派

在野獸派所掀起的色彩革命成為話題之後的第三年，也就是一九〇七年，移居法國的西班牙畫家畢卡索（參照頁131），正專心致力於創作「亞維儂的姑娘」（Demoiselles d'Avignon）一畫。這件作品遠超出當時的繪畫常識，為立體派畫家（參照頁102）踏出了第一步。立體派將對象的一部分以圖形進行解

做為模特兒，進行敏銳的社會觀察創作。另外，後來成為抽象畫（參照頁128）先驅的康丁斯基（Wassily Kandinsky）和克利（Paul Klee）等人，也加入「藍騎士」團體。

⑪盧梭　狂歡節之夜　美國・費城
美術館

抽象藝術的誕生

在第一次世界大戰爆發之前的俄羅斯，以受到立體派和未來派影響的馬列維奇（Kasimir Malevich）為中心，創造出與眼睛所見的現實完全無關的抽象藝術，像是以純粹的幾何造形做為構圖的絕對主義（Absolutism，參照頁126）。

同一時期，塔特林（Vladimir Yevgrafovich Tatlin）、羅琴科（Aleksandr Rodchenko）等人則提倡構成主義（Constructivism，參照頁126）。他們也採用立體派的手法創作立體作品，留下許多以鋼材製成的幾何構成作品。

另外，來自於荷蘭的蒙德里安（Piet

⑫恩斯特　西里伯島之象　倫敦·泰特藝廊

Cornelies Mondrian）認為，新藝術必須在四方形的平面上統一形與色，剔除筆觸和展現個性的線條，於是利用直線和幾何圖形創造出抽象藝術。之後，蒙德里安更發展出所謂的「風格派」（De Stijl）運動。構成主義或是風格派的觀點，從時尚到建築都為人們所採納，成為現代設計的基礎。

第一次世界大戰與藝術

二十世紀初期的藝術承續了世紀末的氛圍，產生了傑出的幻想繪畫（參照頁128）。例如描繪如夢幻般熱帶風景的盧梭（Henri Rousseau）（▼⑪），以及神祕的、如謎般難解的形而上派（scuola

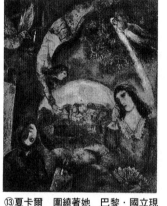

⑬夏卡爾　圍繞著她　巴黎·國立現代美術館

metafisica），基里訶（Giorgio Chirico）可以說是該派的代表性畫家。他的作品對於超現實主義（Surrealism，參照頁107）也具有深遠的影響。

到了一九一四年，歐洲爆發第一次世界大戰，許多以士兵身分從軍的藝術家散布在各個戰場上。

於一次大戰期間開始活動的達達藝術（Dada，參照頁106），是由一群逃避戰爭、聚集在瑞士蘇黎世的藝術家發起，他們企圖顛覆截至當時為止的所有藝術價值觀。

從詩人布賀東（André Breton）受到

⑭施密特　德紹市的宣傳小冊　三澤住宅株式會社包浩斯基金會

達達風潮的影響開始，超現實主義便利用潛藏於意識底層的無意識與偶然性，嘗試創造出新的藝術價值（▼⑫）。

另外，在巴黎，莫迪尼亞尼（Amedeo Modigliani）、夏卡爾（Marc Chagall）（▼⑬）和尤特里羅（Maurice Utrillo）等人聚集在蒙帕那斯（Montparnasse），另外還有以豐富情感描繪巴黎風情的巴黎畫派畫家（參照頁130）。的確，巴黎歡迎各色民族來到她的懷抱，這是一塊可以提供場所讓他們自由活動的城市。

一九一九年，葛羅培斯（Walter Gropius）在德國創設了美術、設計與建築的綜合教育機構「包浩斯」（Bauhaus，參照頁125）（▼⑭）。與否定文明、文化的達達派不同，包浩斯追求新的社會秩序，這一點與構成主義是相通的。

不久之後，第二次世界大戰開打，許多歐洲藝術家為躲避戰火而逃至美國。於是，從二十世紀下半葉開始，世界的藝術中心便移轉到美國。

非洲的原始美術

非洲自古代以來，依部族不同而有各式各樣的面具和木雕像。在這當中，有許多是以人類的臉孔和姿勢為題材雕製的，最主要是表現大地、太陽等等大自然或是祖靈、神祇的作品。他們相信這些雕像具有絕對的神祕力量，因此他們會在結婚典禮或葬禮等儀式中使用這些雕像。

這些雕像的特點是省略了細節部分，而且造形表現大膽誇張。與其說是雕像，簡直就是整塊木頭以其獨特有力的姿態，讓人感覺到不可思議的生命力。

當時的年輕畫家例如野獸派與畢卡索等人，都受到非洲原始藝術很大的影響。

▲非洲面具

81

幾何學的機能美——「裝飾藝術」

所謂的「裝飾藝術」（Art Déco），指的是因一九二五年巴黎的「國際裝飾博覽會」而廣為人知的藝術樣式，即 Arts Décoratifs（裝飾藝術）的簡稱（也有人稱之為一九二五年樣式）。

這種樣式的特點是利用同心圓、鋸齒紋等幾何圖形來點綴直線。它不像新藝術那麼華麗，而其洗練之美的機能性設計，深受當時人們的喜愛。

裝飾藝術簡潔流暢的設計，對工業製品也造成很大的影響。不僅應用在工藝品和藝術上，從日常用品到室內裝潢、建築甚至服裝時尚，也都採用裝飾風格，可以說深入到工業社會的每個角落。

▼普伊佛卡　聖餐杯
1927左右　「雞尾酒搖樽」
畫報畫廊

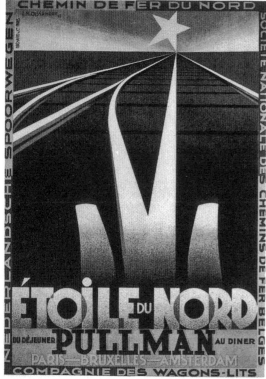

▲卡桑特　特快車北星號
眼鏡蛇畫廊
應用強烈幾何造形所設計的海報。

▶拉利克　蘇珊娜　維克·阿瓦斯藏
活躍於新藝術與裝飾藝術之間的拉利克所做的玻璃雕像。

馬諦斯

Henri Matisse
[1869.12.31～1954.11.3]

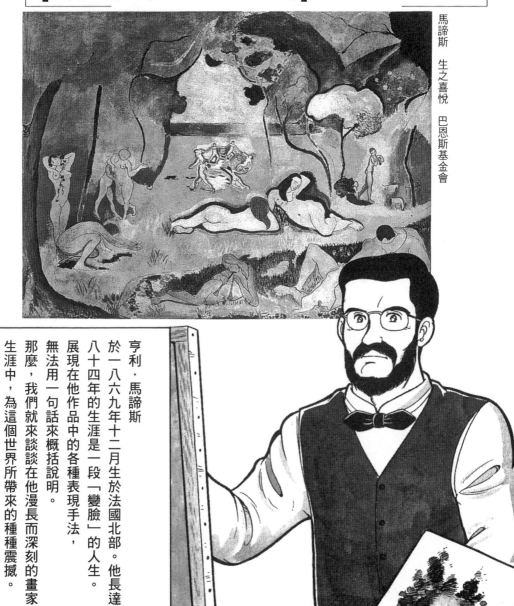

馬諦斯　生之喜悅　巴恩斯基金會

亨利‧馬諦斯於一八六九年十二月生於法國北部。他長達八十四年的生涯是一段「變臉」的人生。

展現在他作品中的各種表現手法，無法用一句話來概括說明。

那麼，我們就來談談在他漫長而深刻的畫家生涯中，為這個世界所帶來的種種震撼。

哼，那個冒充學生的傢伙，很囂張呢！

啊？

從來沒見過你，你是這裡的學生嗎？

嗯……

84

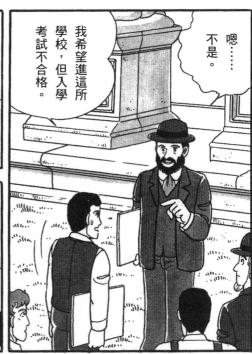

嗯……
不是。

我希望進這所學校，但入學考試不合格。

你的畫，給我看看。

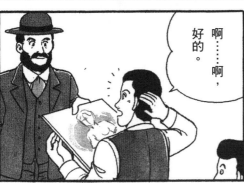

啊……啊，好的。

＋牟侯（一八二六～一八九八）：法國畫家。以神話、聖經為題材創作幻想性的繪畫作品（參照頁74）。

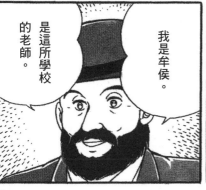

我是牟侯。是這所學校的老師。

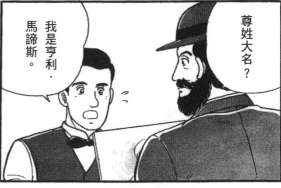

我是亨利·馬諦斯。

尊姓大名？

這時候，馬諦斯像命運注定一般地遇見牟侯，他的人生從此有了很大的轉變。

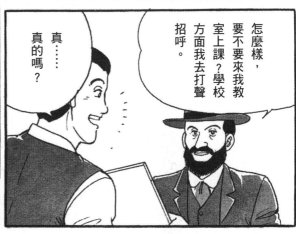

真……真的嗎？

怎麼樣，要不要來我教室上課？學校方面我去打聲招呼。

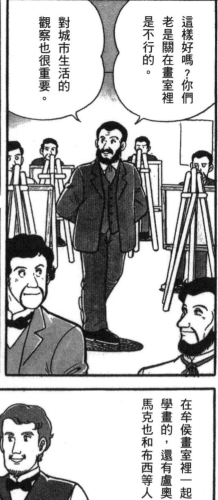

† 盧奧（一八七一～一九五八）：法國畫家。以強烈的色彩和筆觸描繪富含宗教意味的題材。
† 馬克也（一八七五～一九四七）：法國畫家。雖曾參加野獸派，後來主要以沉穩的色彩從事風景畫。

這樣好嗎？你們
老是關在畫室裡
是不行的。

對城市生活的
觀察也很重要。

還要不斷接觸新
繪畫。

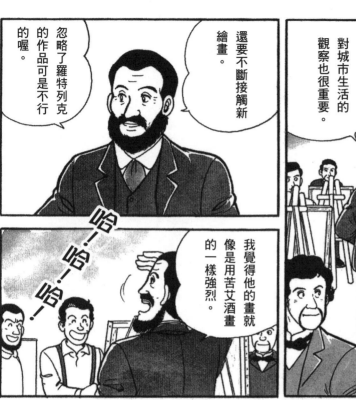

忽略了羅特列克
的作品可是不行
的喔。

我覺得他的畫就
像是用苦艾酒畫
的一樣強烈。

哈！哈！哈！

† 苦艾酒：以一種名為苦艾的藥草釀成的烈酒。

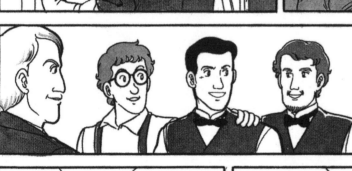

在牟侯畫室裡一起
學畫的，還有盧奧、
馬克也和布西等人。

牟侯老師雖然被那
些保守傳統的教師
憎恨，卻得到學生
們的信賴。

沒有哪位老師給予
我們的作品給予
恰當的批評。

今天也去夜巴黎
的鬧街寫生嗎？

好啊，
走吧！

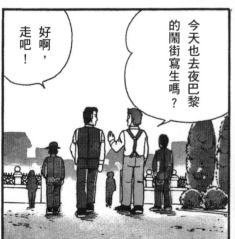

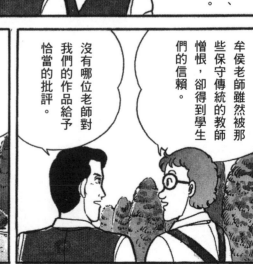

86

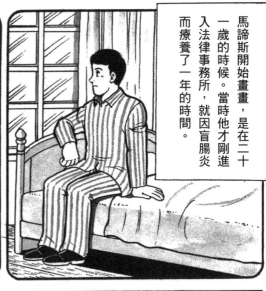

馬諦斯開始畫畫，是在二十一歲的時候。當時他才剛進入法律事務所，就因盲腸炎而療養了一年的時間。

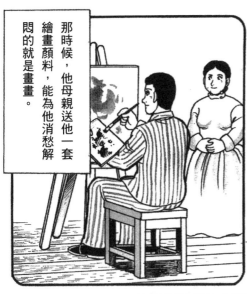

那時候，他母親送他一套繪畫顏料，能為他消愁解悶的就是畫畫。

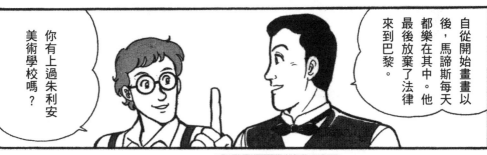

自從開始畫畫以後，馬諦斯每天都樂在其中。他最後放棄了法律來到巴黎。

你有上過朱利安美術學校嗎？

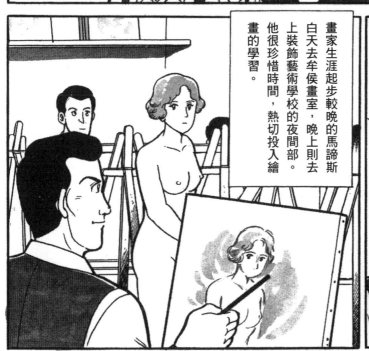

畫家生涯起步較晚的馬諦斯白天去牟侯畫室，晚上則去上裝飾藝術學校的夜間部。他很珍惜時間，熱切投入繪畫的學習。

嗯，在那裡就只是臨摹而已，非常無聊，上了幾個星期就不去了。

87

我覺得努力想要再現自然，只是浪費時間罷了。

希望捕捉到大自然所擁有的「光之效果」，那是不可能的事。

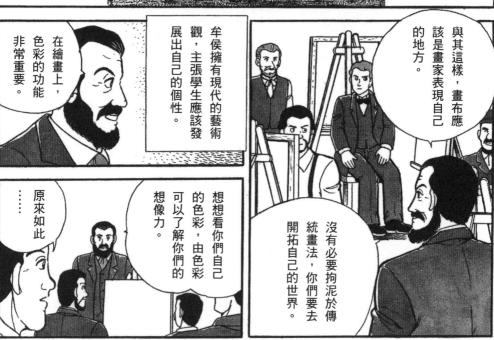

牟侯擁有現代的藝術觀，主張學生應該發展出自己的個性。

在繪畫上，色彩的功能非常重要。

與其這樣，畫布應該是畫家表現自己的地方。

沒有必要拘泥於傳統畫法，你們要去開拓自己的世界。

想想看你們自己的色彩，由色彩可以了解你們的想像力。

原來如此……

老師所說的是要捨棄過去的方法吧!?

雖然懂得老師所說的道理，但是我連最基礎的繪畫能力都還不具備呢。

應該從傳統繪畫中學習的東西還有很多。

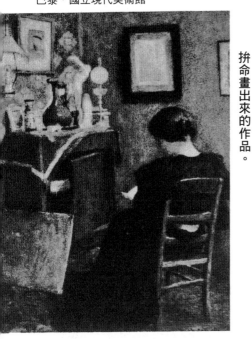

馬諦斯　讀書的女人
巴黎・國立現代美術館

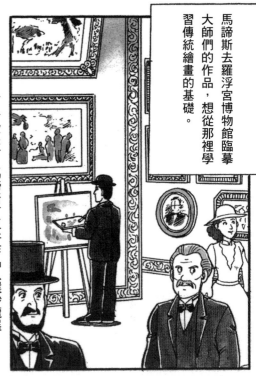

馬諦斯去羅浮宮博物館臨摹大師們的作品，想從那裡學習傳統繪畫的基礎。

一八九六年，馬諦斯有五件作品入選沙龍展。

那是前一年他去布列塔尼半島旅行時，拚命畫出來的作品。

著名的畫評家馬爾克斯先生似乎對你的作品讚譽有加。

嗯。

我推薦你成為沙龍的永久會員吧？

入選作品「讀書的女人」好像是總統買走的。

謝謝你們。這樣我想父親應該可以放心一點了。

因為你是個努力的人。

這次你得到很大的成功。

╬羅馬大獎：參照第二冊。

一八九六年秋天的某日，馬諦斯被叫到牟侯面前。

一六六三年之後，法國政府為獎勵年輕藝術家到羅馬留學所設立的制度，受獎者以畫家身分得到優惠待遇。

你已經學會大部分的技巧了……

現在你來試試看畫一件大型作品，怎麼樣？

試試看你的本事，我認為你去應徵羅馬大獎也是個辦法。

好，好的。我來畫畫看。

雖然盧奧也沒有得獎，但我要以最大的挑戰精神來畫這件大作品。

好，我得卯足勁來畫。

於是，馬諦斯為了在第二年的沙龍展提出作品，開始繪製大型畫作。

他選擇法國繪畫中一再出現的「餐桌」做為他的主題。

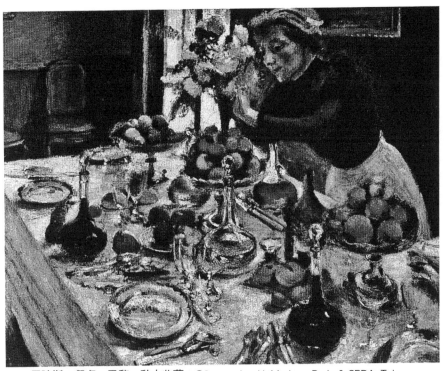

以光彩奪目的鮮麗顏色作畫是印象派作品的特色。這個時候，馬諦斯意識到純色的效果，開始懂得注意「顏色」。

馬諦斯　餐桌　巴黎・私人收藏　©Succession H. Matisse, Paris & SPDA, Tokyo.

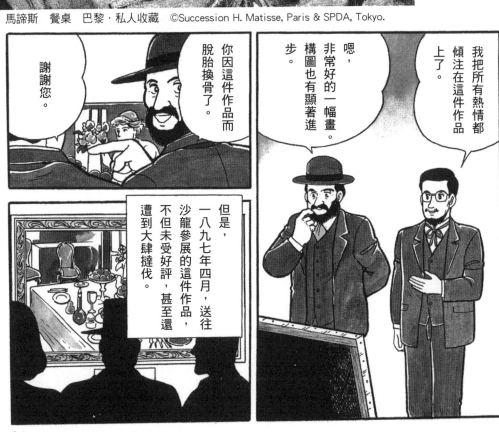

我把所有熱情都傾注在這件作品上了。

嗯，非常好的一幅畫。構圖也有顯著進步。

你因這件作品而脫胎換骨了。

謝謝您。

但是，一八九七年四月，送往沙龍參展的這件作品，不但未受好評，甚至還遭到大肆撻伐。

✝沙龍：參照頁64。

他們甚至說，我畫的酒瓶底下藏著黴菌是嗎!?

印象派的畫似乎不合時宜。

因為印象派尚未得到大家的認同。

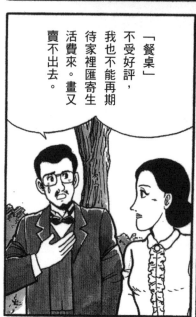

「餐桌」不受好評，我也不能再期待家裡匯寄生活費來。畫又賣不出去。

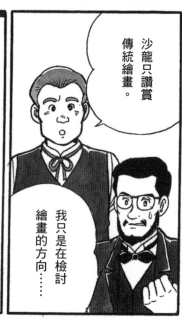

沙龍只讚賞傳統繪畫。

我只是在檢討繪畫的方向……

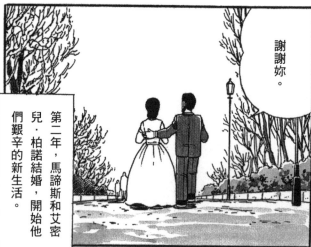

謝謝妳。

第二年，馬諦斯和艾密兒·柏諾結婚，開始他們艱辛的新生活。

不要悲傷。一定會有轉機。

只要能幫得上忙，我什麼都願意做。

＋沃亞爾：巴黎知名畫商（參照頁57）。

一八九九年，恩師牟侯因癌症過世後，馬諦斯也被學校逐出校門。

沙龍的畫完全賣不出去，支持者的援助也中斷了。

牟侯老師，我可以這樣繼續畫下去嗎？

馬諦斯的妻子艾密兒在夏特登路開了一家小小的帽子店維持生活。

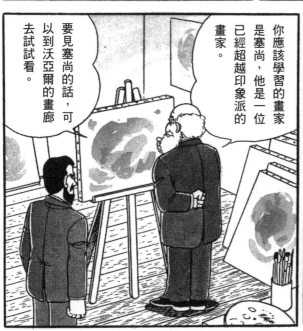

要見塞尚的話，可以到沃亞爾的畫廊去試試看。

你應該學習的畫家是塞尚，他是一位已經超越印象派的畫家。

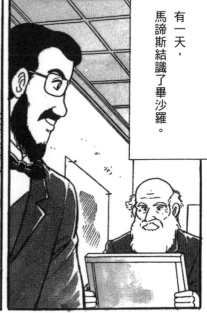

有一天，馬諦斯結識了畢沙羅。

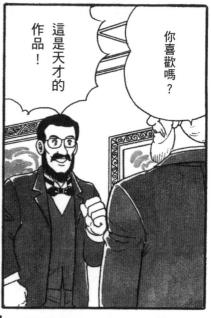

你喜歡嗎？

這是天才的作品！

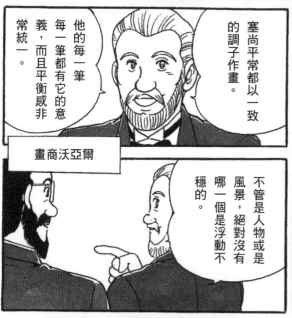

塞尚平常都以一致的調子作畫。

他的每一筆每一筆都有它的意義，而且平衡感非常統一。

畫商沃亞爾

不管是人物或是風景，絕對沒有哪一個是浮動不穩的。

馬諦斯馬上在沃亞爾的畫廊買了塞尚的「三浴女」。

塞尚　三浴女　巴黎・小皇宮美術館

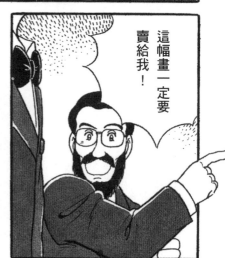

這幅畫一定要賣給我！

94

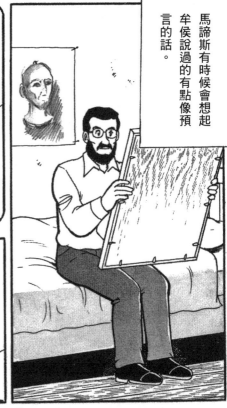

馬諦斯有時候會想起牟侯說過的有點像預言的話。

馬諦斯，把繪畫單純化。

因為你是為此而來到人間的。

雖然我想接受老師的建議，但一直找不到方法。

老師，我在塞尚的畫作中找到答案了。

多餘的東西沒有必要畫進來。

只要畫自己構思中的本質物件就好。

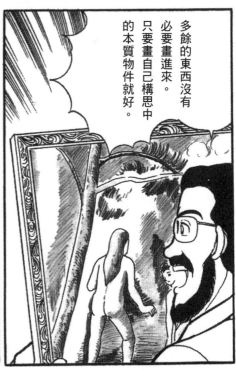

已經完全掌握印象派畫法的馬諦斯，開始摸索自己創作的新方向。

他去上雕刻教室和小型美術學校，積極學習。

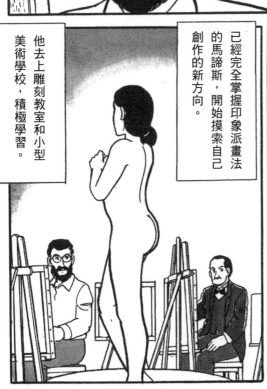

在那裡，他認識了畫家德朗和烏拉曼克。

我們是連家都住在隔鄰的好朋友。

✝ 德朗（一八八〇～一九五四）：法國畫家。雖然參加過野獸派，第一次世界大戰之後轉而繪製古典主義作品。

✝ 烏拉曼克（一八七六～一九五八）：法國畫家。他一邊從事小提琴演奏，一邊畫畫，同時還是自行車賽選手，曾經參加野獸派。

畫家之後。

我不想追隨前輩，我要走的道路，我自己來開創。

他對色彩的作用具有天生的嗅覺。

這是一幅多麼自由又奔放的畫作啊！

烏拉曼克連底稿也不上色，就直接畫在畫布上。

馬諦斯就這樣和兩位完全不同類型的人成為摯交好友。

德朗是位博學的人，博覽群籍之外對美術史也知之甚詳。

96

到了一九○四年，馬諦斯認識了畫家希涅克，接受他的招待前往南法的聖托佩。

希涅克是英年早逝的秀拉的信奉者。

我打算將秀拉所創的點描法推展開來。

+希涅克（一八六三～一九三五）：法國畫家。秀拉的支持者，兩人一起開創點描派。

他是以科學計算的方式運用顏色。

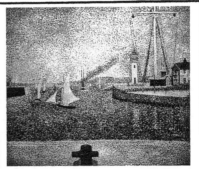

秀拉　翁福勒港的入口　巴恩斯基金會

秀拉的作品全部是由菱形的色點描畫出來的。

馬諦斯接受希涅克的建議，嘗試以點描法作畫。

+秀拉（一八五九～一八九一）：參照頁5。

回到巴黎後，他完成了點描法的作品「奢華、寧靜與享樂」。

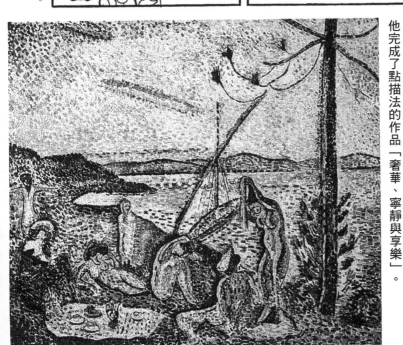

馬諦斯　奢華、寧靜與享樂　巴黎・國立現代美術館

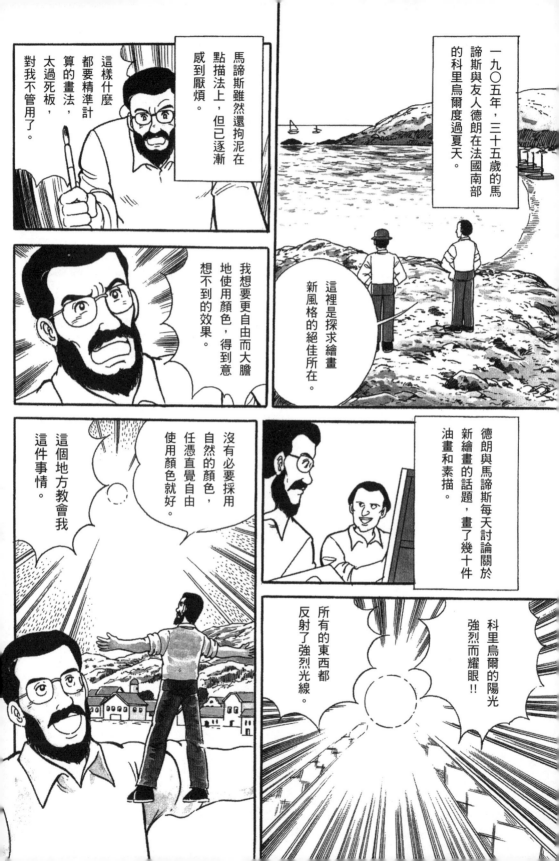

一九〇五年，三十五歲的馬諦斯與友人德朗在法國南部的科里烏爾度過夏天。

這裡是探求繪畫新風格的絕佳所在。

馬諦斯雖然還拘泥在點描法上，但已逐漸感到厭煩。

這樣什麼都要精準計算的畫法，太過死板，對我不管用了。

我想要更自由而大膽地使用顏色，得到意想不到的效果。

德朗與馬諦斯每天討論關於新繪畫的話題，畫了幾十件油畫和素描。

沒有必要採用自然的顏色，任憑直覺自由使用顏色就好。

這個地方教會我這件事情。

科里烏爾的陽光強烈而耀眼！！

所有的東西都反射了強烈光線。

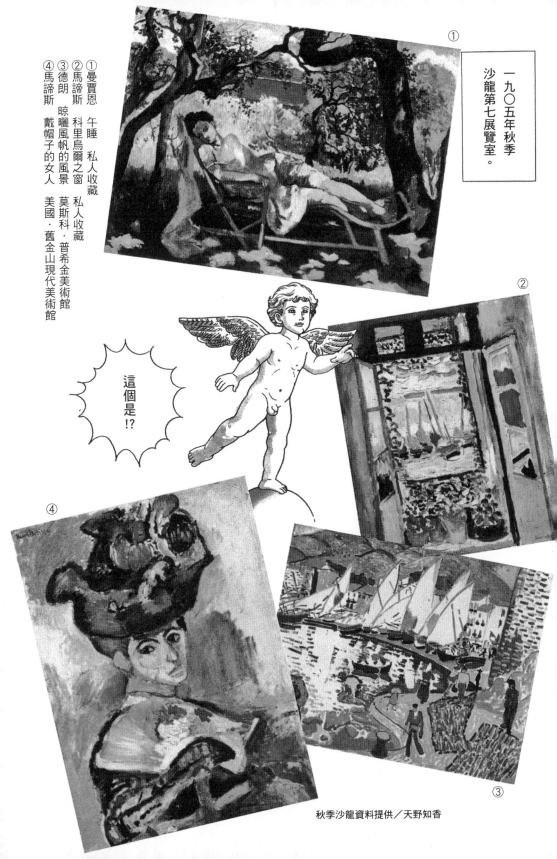

一九〇五年秋季沙龍第七展覽室。

① 曼賈恩　午睡　私人收藏
② 馬諦斯　科里烏爾之窗　私人收藏
③ 德朗　晾曬風帆的風景　莫斯科・普希金美術館
④ 馬諦斯　戴帽子的女人　美國・舊金山現代美術館

這個是!?

秋季沙龍資料提供／天野知香

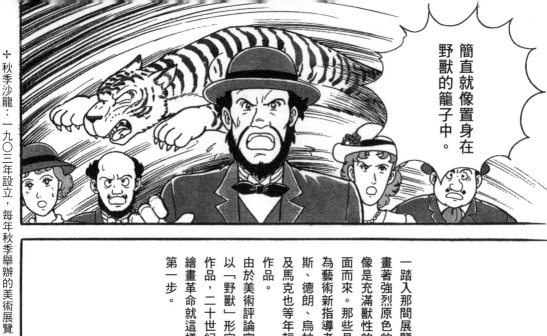

簡直就像置身在野獸的籠子中。

一踏入那間展覽室，畫著強烈原色的畫作就像是充滿獸性的野獸迎面而來。那些是當時成為藝術新指導者的馬諦斯、德朗、烏拉曼克以及馬克也等年輕畫家的作品。

由於美術評論家渥塞勒以「野獸」形容他們的作品，二十世紀第一場繪畫革命就這樣踏出了第一步。

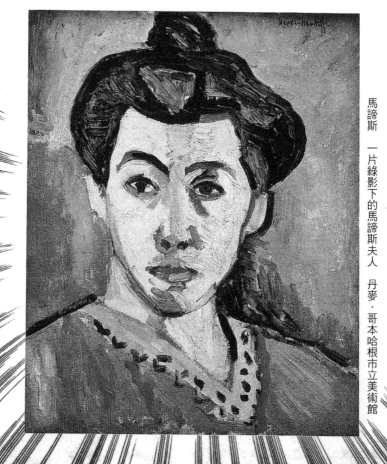

馬諦斯　一片綠影下的馬諦斯夫人　丹麥・哥本哈根市立美術館

一九〇五年，巴黎第二回秋季沙龍展（第一回是高更回顧展）展出年輕畫家的作品，當時人們被那些作品的強烈色彩和粗野筆觸驚嚇不已，引起一片撻伐之聲。他們嘲笑那些作品並稱之為野獸。那些畫家並不在意這樣的謾罵，反而因此感到自豪。他們甚至超越了後期印象派，企圖創造新風格的繪畫。

他們先是受到梵谷和高更作品的影響，認為所謂的繪畫並不局限於題材的色彩或形式，而在於事物所給予自身的感動或衝擊。因此他們把畫作的形式單純化，以富有生命力的原色塗覆在畫面上，給觀者一種強烈的印象。

這一風格的領導人物是最年長的馬諦斯（▼⑮）。接著是和馬諦斯一起就學於牟侯畫室的盧奧（▼⑯）、馬克也、德朗、烏拉曼克（▼⑰），來自勒哈佛

爾港（Le Havre）的布拉克，還有杜菲（Raoul Dufy）等人也曾參加。

布拉克不久即以立體派為他的目標，盧奧則獨自走上以黑色鑲邊的宗教性繪畫，野獸派漸漸分裂了。但是，這場二十世紀最初的繪畫革命，已經為下一個世代帶來了廣泛的影響，尤其是德國的新藝術。

⑮馬諦斯　紅色的和諧　聖彼得堡・冬宮隱士盧博物館

⑯盧奧　老國王　匹茲堡・卡內基美術館

⑰烏拉曼克　紅樹林風景　巴黎・國立現代美術館

塞尚雖然像印象派作畫，但他追求有如古典繪畫的結實穩重構圖，以個人獨特的觀點來構成畫面，並為了達到這樣的理想而針對同一主題反覆幾十次地不斷描繪。他的作品不單單只是追求美，更是為了昭示他對藝術新世界的看法。

到了二十世紀初，年輕畫家對塞尚的評價越來越高，畢卡索也是其中之一。

這時期的畢卡索在野獸派畫家的原色繪畫之外，追求更強而有力、富重量感的表現方式。畢卡索發現了來自非洲和太平洋諸島等地，那些造形大膽的原始雕刻。

一九○七年，他一面繼續發展塞尚對畫面構成的觀點，一面致力於將非洲等地雕刻的誇張造形融入他的作品「亞維

儂的姑娘」中。這件作品最初只讓幾位畫家朋友看過，但甚至連馬諦斯和德朗都無法理解，所以一直到一九三七年才在大眾面前公開展示。

不過，布拉克對這件作品卻有超越時代的新看法。不久之後，畢卡索和布拉克兩人共同研究新的畫面構成方法。他們將塞尚所提示的「自然中所有的形體都能歸納為圓柱體、球體和圓錐體」這句話當做目標，不使用明暗法和透視法而表現出立體感。

⑱布拉克　信件　美國‧費城美術館

⑳雷捷　結婚　巴黎‧國立現代美術館

藉由他們兩人的作品，立體派的造形逐漸呈現出來。立體感的三度空間是藉由小圖形分別擺放在不同的位置所呈現出來（▼⑱）。他們的實驗並不在於模仿實際的空間，而是創造只存在於繪畫中的空間。

有一天，畢卡索看到布拉克以壁紙拼貼畫面的作品，忽然想到了立體派的創作新方向。他發現利用包裝紙和報紙的碎片創作，與拿畫筆去畫所得到的效果很不一樣，那就是最早的拼貼作品。

其他的立體派畫家還有葛利斯（Juan Gris）和傑克‧維雍（Jacque Villon）、

＊三次元：企圖表現長、寬、高的三度空間。

馬賽爾・杜象（Marcel Duchamp）、雷蒙・杜象—維雍（Raymond Duchamp-Villon）三兄弟，以及雷捷（Fernand Léger）和畢卡比亞（François Picabia）等人。

後來成為達達派中心人物的馬賽爾・杜象，因為發表了「下樓梯的裸女II」（*Nude Descending A Staircase II*）⑲而得到好評。在這件作品中，人物下樓梯的連續動作就像照片一樣重疊，在同一畫面上表現了空間與時間。這樣的表現方法與未來派（參照頁105）的手法是彼此呼應的。

除此之外，雷捷的作品「結婚」（*La Noce*）⑳，在畫中放進了生動的節奏感。之後他的作品演變成有如建築結構般穩重。至於將原色以幾何圖形配置、創造出「色彩立體派」的德洛內（Robert Delaunay）㉑，則是以抽象畫（參照頁128）做為追求的目標。

㉑德洛內　艾菲爾鐵塔　瑞士・巴塞爾美術館

⑲杜象　下樓梯的裸女II　美國・費城美術館

103

㉒克爾赫納　街上五個女人　科隆·路德維希美術館

㉓諾爾德　最後的晚餐　德國·諾爾德紀念基金會

表現主義

描繪內心世界的藝術

所謂的「印象」和「表現」，在意義上剛好相反。印象主義只是描繪眼睛所見到的外在世界，而表現主義則是描繪內心的感動與感情等內在世界。像梵谷燃燒似的熱情，孟克的不安與恐懼，以及恩索爾的幻想等等，將潛藏在內心深處的世界，以強烈的色彩和誇張的形式在畫中描繪出來。

巴黎是野獸派的中心重鎮，也是表現主義的先驅之地。在這裡，盧奧和巴黎畫派（參照頁130）的蘇汀（Chaim Soutine）、夏卡爾繼承了這股潮流。

當時在德國也陸續出現表現主義畫風的團體。一九〇五年，橋派成立於德勒斯登（Dresden），克爾赫納（Ernst Ludwig Kirchner）（▼㉒）、諾爾德（Emil Nolde）（▼㉓）、黑克爾（Erick Heckel）、貝克史坦因（Max Hermann Pechstein）等人加入，發表了大量作品。他們作品的特色是激烈的色彩與誇張的形式。他們反映了戰爭與革命所帶來的時代不安，在畫作中常常表現出對社會的批判，也可以看到宛如暴力一般的激烈表現。

一九一一年成立「藍騎士」的馬克（Franz Marc）、馬可（August Macke）和康丁斯基（▼㉔）等畫家，他們推動各種畫法，開拓了二十世紀新的藝術可能性。

㉔康丁斯基　「構成Ⅶ」草圖Ⅰ　瑞士·克利基金會

未來派源起於義大利青年藝術家之間，是一個對美術、建築、戲劇、音樂、電影都有所影響的藝術革命。它從文學開始發聲，義大利詩人馬利內提（Filippo Tommaso Marinetti）於一九〇九年在巴黎的《費加洛報》上發表未來派繪畫宣言。他否定當時的文化、政治、歌頌速度感和機器所代表的現代動力感，指出了藝術的一個新方向。

薄邱尼（Umberto Boccioni）（▼㉕）掌握了雕刻的空間動態呈現，並發表周遭環境也是作品一部分的觀點，在藝術領域佔有重要的一席之地。

在繪畫上，該派統合了空間與時間的表現，並使用玻璃、木材、鐵、水泥、皮革、鏡子、電光等等素材，嘗試各種造形。塞維里尼（Gino Severini）（▼㉖）的繪畫作品可以看到立體派的影響。巴拉（Giacomo Balla）則參考了馬瑞（Etienne Jules Marey）連續攝影人物影像的照片，描繪狗和人在散步時移動的腳步（▼㉗），在繪畫中表現時間與空間。

魯梭羅（Luigi Russolo）和普拉泰拉（Francisco Pratella）以噪音音樂為題，放置許多造形奇特的音箱發出各種聲音，創造出不彈奏樂器的新音樂藝術。

未來派打破各種藝術的界線，同時以啟動各種感官為目標，未來派可以說是二次大戰之後現代藝術的先端，是一股劃時代的藝術潮流。未來派不僅局限於義大利，對俄羅斯和德國等地的年輕藝術家也都產生了巨大的影響。

㉕薄邱尼　空間連續運動的獨特形體　美國・紐約現代美術館

㉗巴拉　拴著皮帶的狗的動力主義　布法羅・歐伯萊特諾克斯畫廊

㉖塞維里尼　形式的動力主義　義大利・羅馬現代美術館

達達

第一次世界大戰以歐洲為戰場，讓人們陷入一片不安與恐慌之中。因為無法制止這場無意義而愚蠢的戰爭，某些詩人、作家、藝術家以及音樂家，開始對截至當時為止大家所認同的文化價值，發動全面性的顛覆攻擊。他們急躁地以各種方式來表達對保守舊事物的批判與反對。

在中立國瑞士的蘇黎世，聚集了來自歐洲各國的流亡藝術家。其中詩人查拉（Tristan Tzara）和阿爾普（Hans Arp）等人聚在「伏爾泰」酒館，每天晚上舉行即興的詩歌朗誦、歌唱或噪音音樂以及面具舞蹈等藝術活動。就在那樣熱熱鬧鬧的酒館裡，產生了達達。

達達除了在蘇黎世之外，在紐約、柏

㉘史維塔斯　Merz系列　馬德里‧提森波那米薩美術館

㉙浩斯曼　機械的頭部，我們的時代精神巴黎‧國立現代美術館

林、科隆、漢諾威以及巴黎各大都市也陸續發展起來。他們的創作並不拘泥於一定的方式與風格，就像把各種關於藝術的看法全部放在一張白紙上一樣。

杜象把一只搪瓷便器題名為「噴泉」（Fountain），送到展覽會上展出，這是將現成物當做藝術品的一種嘗試。這種現成物藝術品對一次大戰之後的藝術造成很大的影響。另外，史維塔斯

（Kurt Schwitters）以在路上撿拾而來的物品拼貼在畫布上，發表了「Merz」系列作品（▼㉘）。

而且，達達發現了偶然或瞬間的靈感對新藝術的可能性。自動記述法、拼貼、合成照片、拓印和現成物等技法，一個接一個開發出來，不久之後，達達的精神即由超現實主義藝術家的創作活動延續下去（▼㉙）。

超現實主義

參加巴黎達達運動的詩人布賀東等人，開發了自動記述法，一邊研究夢境與催眠術和靈媒等現象，一邊致力於解放人隱藏在潛意識中的想像力和不可思議的力量，以追求新的藝術可能性。

米羅（Joan Miró）（▼㉚）和馬松（André Masson）的「自動繪畫」，或是恩斯特（Max Ernst）（▼㉛）的「拼貼」、「拓印」、「轉印法」的「雷影照片」（Rayo-graph）或「具象徵功能的現成物」等方

㉚米羅　構成　美國康乃狄克州・沃茲華斯協會

㉛恩斯特　摘自《百頭女子》

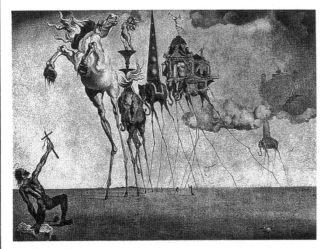

㉜達利　聖安東尼的誘惑　布魯塞爾・比利時國家美術館

㉝德爾沃　都市的入口　德爾沃財團法人基金會

㉞湯吉　珠寶盒中的太陽　威尼斯・古根漢美術館

法陸續創發出來，有許多藝術家參與了這個行列，並在全世界得到許多回應。

出生於比利時的馬格利特（René Magritte），創造了許多應用寫實技法，卻以令人意想不到的組合而改變了事物原本意義的作品。另外，有像達利（Salvador Dali）那樣綿密細緻地描繪人類的無意識世界（▼㉜），也有如恩斯特運用各種技法探索超現實的世界，還有德爾沃（Paul Delvaux）（▼㉝）、貝勒門（Hans Bellmer）、桃樂絲・唐寧（Dorothea Tanning）和馬塔（Matta）等人，追求潛藏在內心深處的世界。湯吉（Yves Tanguy）（▼㉞）以宛如荒野

一般的風景畫來表現現代人的不安之感；阿爾普則以有機形式的浮雕或雕刻來表現。另外，杜象與畢卡比亞則是以機械裝置來創作有關於性的比喻以及象徵性的作品。

超現實主義藝術家的多元創作，為達達那種脫離常軌的做法提供了統一性與方向，同時也開拓了種種方法來表現隱藏在潛意識中的世界，對第二次世界大戰之後的二十世紀後半葉美術發展，具有莫大的影響。

108

超現實主義畫家

這個運動有許多逃避戰爭的詩人和藝術家參與，並在各國城市擴展開來。

畢卡比亞　達達運動
美國·紐約現代美術館

第一次世界大戰進行之際，以瑞士蘇黎世為基地的「達達」運動，開始對戰爭提出批判，展開一場否定當時文化與價值觀的破壞性運動。

揚科　第一回達達展海報
私人收藏

+ 達達：參照頁106。

他們經常聚在一起喧鬧，熱中於各種實驗性遊戲，相互激盪想像力。

戰爭結束之後，藝術家們也陸續從各地來到巴黎。

這樣好了，每個人隨便說個單字，再把它湊成一首詩。

來，讀來聽聽看。

好耶，湊起來看看。

「有翅膀的蒸氣，誘惑著被關起來的小鳥。」

哈哈，沒想到產生了一篇傑作哩！

我們一起來畫個人試試看。就在這張摺紙裡，畫上身體的各個部位。

好，
我來畫頭。

那，
我來畫腳。

把紙攤開來，不知
道會出現什麼樣的
人物，真讓人期待。

✝布賀東（一八九六～一九六六）：法國詩人、小說家。超現實主義理論的指導者，該團體的中心人物。

在這些藝術家當中，
有一位詩人安德烈·
布賀東。

看，
畫成了「優美的
屍體」哪。

這正是偶然性
有趣的地方。

我用「自動記述」
這種方法來寫詩。

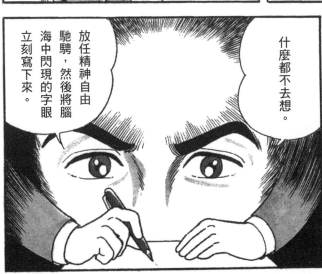

放任精神自由
馳騁，然後將腦
海中閃現的字眼
立刻寫下來。

什麼都不去想。

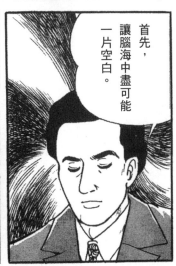

首先，讓腦
海中盡可能
一片空白。

111

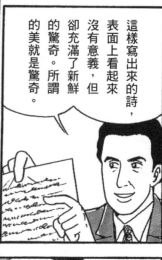

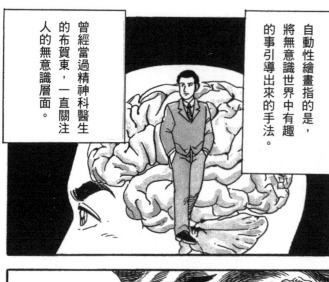

這樣寫出來的詩，表面上看起來沒有意義，但卻充滿了新鮮的驚奇。所謂的美就是驚奇。

自動性繪畫指的是，將無意識世界中有趣的事引導出來的手法。

曾經當過精神科醫生的布賀東，一直關注人的無意識層面。

✝基里訶（一八八八～一九七八）：義大利畫家。因描繪神祕的風景而有「形而上派」之稱，影響了超現實主義的發展。

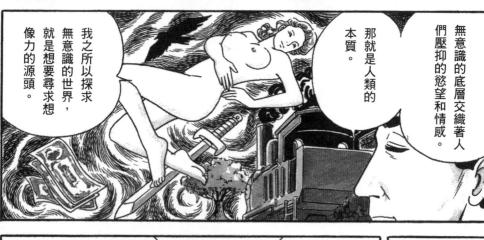

無意識的底層交織著人們壓抑的慾望和情感。

那就是人類的本質。

我之所以探求無意識的世界，就是想要尋求想像力的源頭。

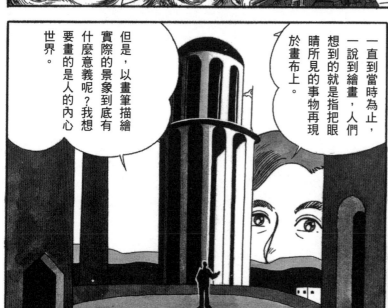

畫家基里訶認為：「所謂的藝術作品，是要表現超越實際常識和邏輯的世界。」

一直到當時為止，一說到繪畫，人們想到的就是指把眼睛所見的事物再現於畫布上。

但是，以畫筆描繪實際的景象到底有什麼意義呢？我想要畫的是人的內心世界。

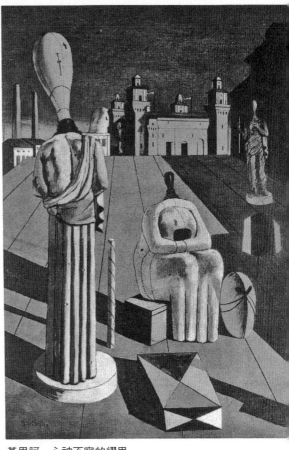

基里訶 心神不寧的繆思
米蘭‧馬迪歐利收藏

基里訶早在一九一一年開始，就把彼此沒有關係的人並置在同一個畫面上，或把人類變成物件。

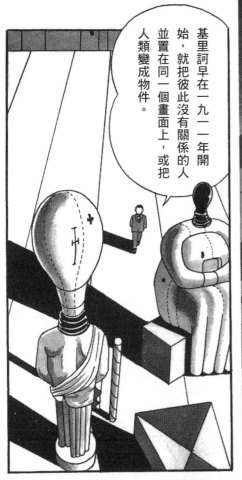

而且，在同一個畫面上以不同的角度使用透視法等等，以各式各樣的手法嘗試表現非現實的世界。

他那奇妙的繪畫世界，為我們帶來了許多靈感呢！

✝ 恩斯特（一八九一～一九七六）：德國畫家。轉印法、拓印法等技法的完成者。
✝ 馬格利特（一八九八～一九六七）：比利時畫家。雖然承繼了寫實主義的傳統，但也創造出他獨特的幻想世界。

✝ 達利（一九○四～一九八九）：西班牙畫家。以「偏執狂的批判的」創作手法描繪幻想性作品。

基里訶的作品深深吸引了不少藝術家。

恩斯特

馬格利特

達利

比如說恩斯特、達利和馬格利特等人。

曾經當過水手的湯吉，也是受到基里訶作品衝擊的一位。

多麼不可思議啊，充滿了謎語般的畫作。

恩斯特追求繪畫的新技法。

恩斯特 選自《慈善的一週》

〈木版畫拼貼〉

拼貼是將舊雜誌上的插畫或是海報上的照片剪下來，試著隨意拼放黏貼在一起。

如此一來，不同性質的東西組合在一起，就會產生奇妙的趣味來。

將沒有關係的東西組合在一起，碰撞出預想不到的意象時，就會產生新的美感。

基里訶的作品和拼貼一樣，都是根據意外性原理。

羅赫雅蒙寫出了這般詩句：「縫紉針與蝙蝠傘在手術檯上相遇那樣美好」。

✝ 羅赫雅蒙：十九世紀法國詩人，超現實主義的先驅。
（引詩選自《瑪朵爾之頌》）

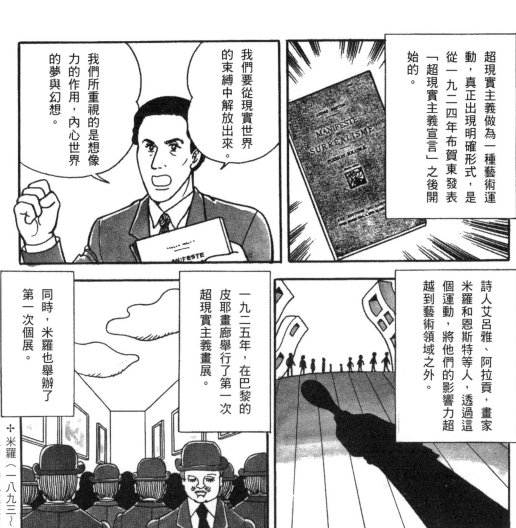

超現實主義做為一種藝術運動，真正出現明確形式，是從一九二四年布賀東發表「超現實主義宣言」之後開始的。

我們要從現實世界的束縛中解放出來。

我們所重視的是想像力的作用，內心世界的夢與幻想。

詩人艾呂雅、阿拉貢，畫家米羅和恩斯特等人，透過這個運動，將他們的影響力超越到藝術領域之外。

一九二五年，在巴黎的皮耶畫廊舉行了第一次超現實主義畫展。

同時，米羅也舉辦了第一次個展。

我想把詩人們熱中的超現實主義應用到繪畫上試看看。

這些畫乍看之下像是胡亂畫的，但是對我們而言，這種實驗性的作畫方法很重要。

米羅

✝ 米羅（一八九三～一九八三）：西班牙畫家、版畫家。創作了許多充滿幽默感的自動記述法作品。

恩斯特繼續做拼貼作品，另外也發明各種新技法。拓印法即是其中之一。

✝馬松（一八九六～一九八七）：法國超現實主義畫家。

馬松、湯吉和恩斯特等人嘗試以自動性繪畫方法所畫的素描。

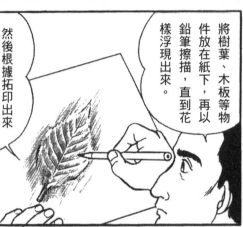

將樹葉、木板等物件放在紙下，再以鉛筆擦描，直到花樣浮現出來。

然後根據拓印出來的花樣形狀發揮聯想或加上自己的想像，完成一幅作品。

恩斯特用這種手法創作的作品，在第二年珍尼・布歇畫廊的個展中以「自然史」之名第一次發表展出。這些具有奇妙魅力的幻想作品，給觀者帶來新鮮的驚奇。

恩斯特　逃亡者（選自《自然史》）〈拓印法〉

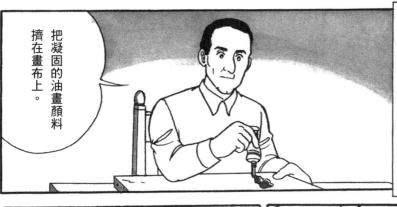

一九三六年，恩斯特將多明奎茲發現的轉印法立即應用在自己的作品上。

把凝固的油畫顏料擠在畫布上。

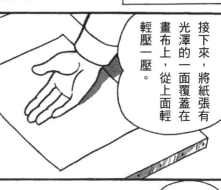
接下來，將紙張有光澤的一面覆蓋在畫布上，從上面輕輕壓一壓。

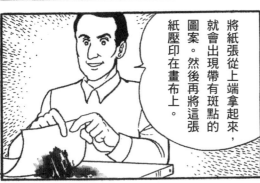
將紙張從上端拿起來，就會出現帶有斑點的圖案。然後再將這張紙壓印在畫布上。

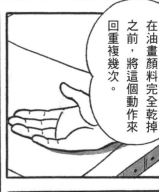
在油畫顏料完全乾掉之前，將這個動作來回重複幾次。

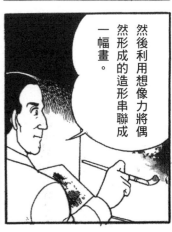
然後利用想像力將偶然形成的造形串聯成一幅畫。

恩斯特　荒野的拿破崙　轉印法
美國・紐約現代美術館

就是不知道會出現什麼，因此才有趣。

同時，馬格利特也受到基里訶作品的衝擊，一九二六年在比利時組成了超現實主義團體。

然後，第二年，馬格利特搬到巴黎，與布賀東、艾呂雅等人密切交往。

我的目標是將夢境的意象，以寫實的手法再現出來。

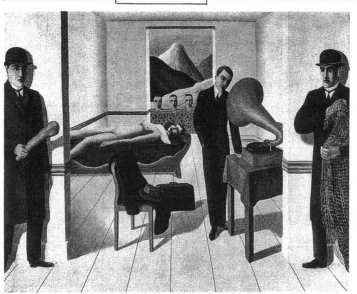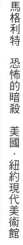

馬格利特　恐怖的暗殺　美國·紐約現代美術館

雖然我將夢境的意象或精神世界以寫實的手法再現於畫布上，但那是在有意識的精心計算效果之後創作出來的作品。

並不是利用偶然性的原理。

118

十 佛洛伊德（一八五六～一九三九）：奧地利心理學家、精神醫學家。藉由精神分析，讓內心活動沒有表現出來的意識明確化，他的學說對超現實主義者帶來巨大的影響。

達利和湯吉、馬格利特一樣。他在一九二九年加入超現實主義團體。

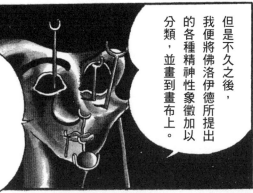

最初，我將幼年時候的體驗和夢境影像化。

但是不久之後，我便將佛洛伊德所提出的各種精神性象徵加以分類，並畫到畫布上。

利用精神分析學說，我想把潛藏在人類內心的不安與恐懼表現出來。

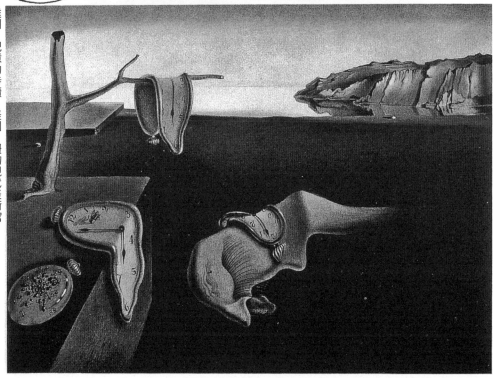

達利 記憶的持續 美國‧紐約現代美術館

超現實主義因此分成兩大不同流派。

早期的超現實主義畫家是以自動性繪畫作品為目標，與細膩描繪夢中情景的達利和湯吉等人的作品，呈現完全不同的風貌。

✝畢卡索：參照頁131。

✝傑克梅第（一九〇一～一九六六）：瑞士雕刻家，創造了一個具有獨特個性的造形世界。

在舉辦了好幾次的超現實主義畫展中，畢卡索和傑克梅第也提供作品展出，他們對彼此都產生了強烈的影響。

隔了好一陣子，畢卡索再次描繪令人恐怖的意象，這可說是受到超現實主義畫家的影響。

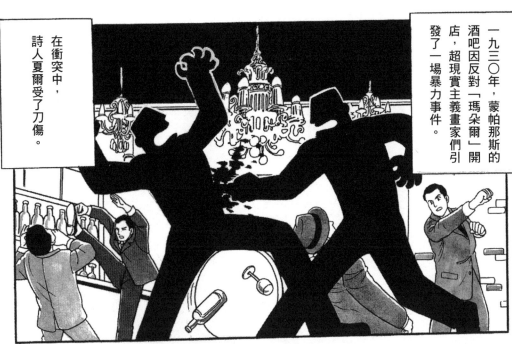

一九三〇年，蒙帕那斯的酒吧因反對「瑪朵爾」開店，超現實主義畫家們引發了一場暴力事件。

在衝突中，詩人夏爾受了刀傷。

介於兩次世界大戰之間的這段時期，每個人內心深處都經常懷抱著不安與恐懼。

人們因此情緒暴躁，常為了一點小事即爆發衝突。

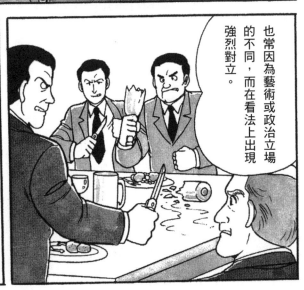

也常因為藝術或政治立場的不同，而在看法上出現強烈對立。

超現實主義的繪畫就是在這樣不安與危險的時代氛圍背景產生的。

✝曼‧雷（一八九○～一九七六）：美國藝術家。在繪畫、版畫、攝影、電影和雕刻各方面均留下優秀的作品。
✝歐本漢（一九一三～一九八五）：出生於柏林的女畫家，現成物藝術家（將日常用品改變成奇妙物體的藝術）。

一九三一年，曼‧雷給節拍器裝上眼珠，發表了奇怪而滑稽的「滅絕的現成物」。

另外，歐本漢也在一九三六年創作了讓人一看到就會渾身發癢的「毛皮早餐」。

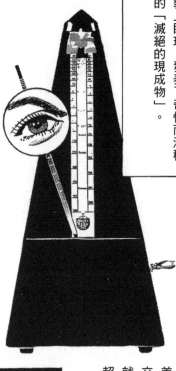

攝影家曼‧雷雖然是美國人，但與杜象私交頗深，因為他很早就來到巴黎，並加入超現實主義運動。

他曾經拍攝多部實驗性電影，在攝影領域裡也創發出中途曝光法和雷影照片等技法。

所謂的中途曝光法，是指照片在顯影的階段時，故意讓光線進來而產生幻覺效果的手法。

曼·雷
睡眠模特兒〈中途曝光法〉

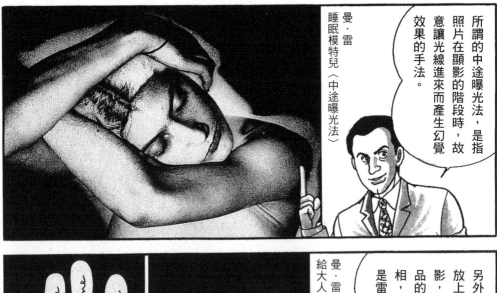

另外，在相紙上放上物品直接顯影，就這樣把物品的原形照樣顯相，這種手法就是雷影照片法。

曼·雷
給大人的字母表〈雷影照片〉

曼·雷　愛的手指〈雷影照片〉

✝帕洛克（一九一二～一九五六）：美國畫家。他從受到超現實主義的影響出發，是二次戰後美國代表性的畫家。

✝戈爾基（一九○四～一九四八）：亞美尼亞裔畫家，活躍於紐約畫壇。

不久，歐洲法西斯勢力日漸增強，超現實主義畫家有的人加入共產黨，也有人參與政治性活動。第二次世界大戰期間，布賀東、湯吉和恩斯特等人，為逃避戰火而遠渡美國，影響了帕洛克和戈爾基等美國畫家。

123

恩斯特　朋友的聚會　科隆・華拉夫理查茲博物館
前排左起克雷維爾、恩斯特、杜斯妥也夫斯基、弗倫克爾、博蘭、佩雷、巴爾格德、德斯諾；後排左起蘇波、阿爾普、莫理斯、拉斐爾、保羅・艾呂雅、阿拉貢、布賀東、基里訶、卡拉・艾呂雅

許多深具才華的藝術家參加超現實主義畫派，他們進行實驗性作品和新繪畫技法的開發。但是，因意見不合而退出或被除名者也大有人在，有人因此而自殺，成員的替換非常快速。一九六六年，負責整合該團體的布賀東過世，超現實主義的組織性活動也因此劃下了休止符。

超現實主義的流風所及不僅影響了藝術和文學，甚至擴及到生活形態與哲學，是一場對廣泛領域皆造成巨大影響的藝術運動。
它吸引了全世界眾多的藝術家，即使到現在，他們的精神仍一直影響著世人，甚至充斥在我們周遭，比方說電視廣告和漫畫中的人物等，仍以各種不同的形式繼承了超現實主義的精神。

奠立現代設計基礎的包浩斯

一九一九年，在德國威瑪，建築家葛羅培斯（Walter Gropius）創立了「包浩斯」，是一所結合了美術、設計和建築的綜合學校。

在這裡，以英國的藝術與工藝運動為背景，以行會（參照第一冊）的學徒制度為基礎，實行徹底的工業實習。而且，為了培養工業社會的藝術家和技術人員，也教授簿記、估價等實務課程。

另外，不僅是實務性的技術知識，為了教授藝術理論，克利、康丁斯基（參照頁104）等當時具代表性的藝術家，都是包浩斯的師資陣容，這也是包浩斯的特色之一。

然而，包浩斯因經濟不景氣而經營困難，校舍從威瑪、德紹（Dessau）逐次遷移。一九三三年，納粹勢力抬頭，因包浩斯的教育方針非但

不頌揚國家的榮譽與威信，還追求個人精神生活上的豐富，而被政府視為危險機構而被迫關閉。

包浩斯的教育方法在學校關閉後隨著陸續遷移至美國的學生和教授而繼續發揚光大，對現代建築和以設計為首的各個領域都產生巨大的影響。

▲葛羅培斯　包浩斯學校
1925～26　德國德紹

▶戴爾　濾酒器　1924
由圓形等基本形狀組合而成的幾何形設計，是包浩斯生活用品的特色。

◀布羅伊爾　鋼管椅
1925
世界上第一把鋼製的現代椅子。

▼包浩斯的教育分三個階段進行，先從外部的初階課程開始。修完初階課程後以學徒身分進入工坊接受三年的實習與形態教育，最後進入核心的建築教育。

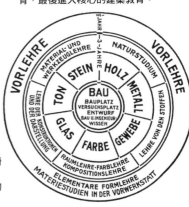

包浩斯的課程表

構成主義與絕對主義

俄羅斯的前衛藝術家

到了十九世紀，出現了寫實主義畫家開始出現，在俄羅斯孕育新藝術的趨勢逐漸提升起來。

於是誕生了諸如馬列維奇的「黑方塊」（Black Square）（▼㉟）這種具有俄羅斯獨特風格的藝術作品。雖然這件作品只是在塗了白色的長方形畫面中間畫上黑色四方形，但卻是研究過各種各樣的藝術，將形式徹底單純化而創造出來的作品。凡是像他這種企圖表現幾何圖形之單純造形的藝術運動，便稱為「絕對主義」。

構成主義

以塔特林為中心的構成主義團體，將想要在小面積的畫布上建構出三次元空間的立體派方法，應用在實際的雕刻之上。塔特林將利用鐵板和木片所創作的浮雕（具有立體要件的作品）題名為「構成」，成為構成主義名稱由來的起源。他們是以組合鐵和玻璃等工業製品進行創作的創始者。野獸派和立體派是在畫面上描繪人物或風景，構成主義藝

直到十七世紀為止，俄羅斯一直是拜占庭藝術（參照第一冊）的重鎮，以聖像畫聞名。但在十八世紀彼得大帝的時代，聘請了西歐藝術家繪製許多藝術品，因此俄羅斯與外國藝術家的交流也頻繁了起來。一七五七年，聖彼得堡設立了俄國第一所美術學院，培養優秀的藝術家。

到了十九世紀，出現了寫實主義畫家列賓（Ilya Repin），他創作了「窩瓦河上的縴夫」（Burlaks on Volga）和「托爾斯泰肖像」（Portrait of Leo Tolstoy）等作品。

絕對主義

促成二十世紀俄羅斯藝術發展的重大事件，是由佳吉列夫（Sergey Diaghilev）率領的「俄羅斯芭蕾舞團」於一九○九年在巴黎公演這件事；以及，馬利內提的《未來派宣言》在俄羅斯出版，受到立體派和未來派影響的藝術家

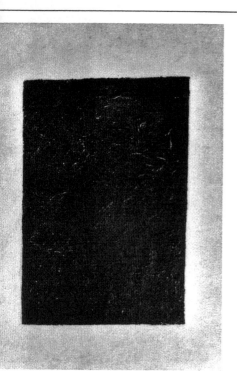

㉟馬列維奇　黑方塊　雅典・寇斯達基斯收藏

㊱羅琴科　橢圓形吊環構成12號　美國‧紐約現代美術館

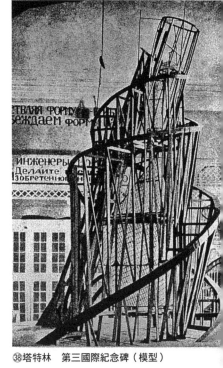

㊳塔特林　第三國際紀念碑（模型）

㊲利西茨基　普朗99　美國‧耶魯大學美術館

術家則只以色彩和造形構成畫面。這種觀點現在也擴及到建築、設計和舞台裝置各領域。

發生於一九一七年十月的社會主義革命，以破壞封建舊體制並為人民建設新理想社會為目標。他們認為截至當時為止的繪畫和雕刻都是墮落的，因而加以否定，企圖以對社會有用的藝術取而代之。他們認為藝術家和技術人員沒有差別，塔特林、羅琴科（▼㊱）、利西茨基（El Lissitzky）（▼㊲）和波波瓦

（Lyubov Popova）等構成主義者，也都從事家具製造、服飾、書籍、工業設計和舞台布置等工作。

另外，塔特林在一九二○年所製作的模型（▼㊳）「第三國際紀念碑」，即是表現新國家理想的大型藍圖。

由於莫霍伊─納吉（Laszlo Moholy-Nagy）在德國包浩斯（參照頁125）學院教授構成主義的理念，因此該派對西歐藝術界也產生了諸多影響。

抽象與幻想的藝術

二十世紀的藝術，大致可分為「抽象」與「幻想」兩大流派。「抽象」這一支雖是從立體派發展出來，但已經不再以人物或風景等為主題。另外，「幻想」這一流派則運用諸如超現實主義的想像力來描繪非理性的世界。

抽象

所謂的「抽象」畫，是指以各式各樣的造形與顏色將具有特殊性質的事物引發出來；就如同立體派從大自然中歸納出圓錐形和球形等形狀一樣，抽象則是從零零散散不一致的事物中篩選出重要的意義。

此外，「抽象」也有脫離自然形態、以幾何圖形和符號等構成來創造新世界的意思。造形以及色彩自在地於畫面上流動，繪畫也能表現音樂般的節奏和色

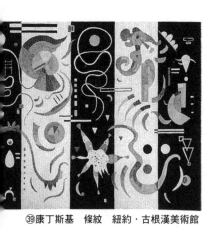

㊴康丁斯基　條紋　紐約·古根漢美術館

㊵克利　L近郊公園
瑞士伯恩·克利基金會

彩的躍動，最早嘗試這種表現的是康丁斯基。

出生於俄羅斯，住在德國的康丁斯基（▼㊴），雖然和德國的表現主義畫家組成「藍騎士」（參照頁104），但他並不模仿自然形式，幾乎純粹以色彩和造形達到宛如以自由筆觸在畫面上舞蹈流動般的繪畫。康丁斯基也出版了關於抽象繪畫的研究書籍。

同樣也曾參加「藍騎士」的畫家克利（▼㊵），他是包浩斯的教師，雖然接受了各種技法，但卻創作出許多彷彿兒

童畫般以單純符號形式為主的作品。獨特的色彩與線條組合，使克利的作品浮現出敏銳的感覺氣息。

荷蘭畫家蒙德里安是一位更徹底的抽象派畫家，他僅以線條與色塊構成繪畫作品。線條只有水平和垂直兩個方向，色彩也僅使用藍、紅、黃三原色和黑白兩色。據說，蒙德里安往往得重畫幾十次，才能決定這些顏色與線條最平衡的構圖。

幻想

「幻想」繪畫與其說是描繪外界所見

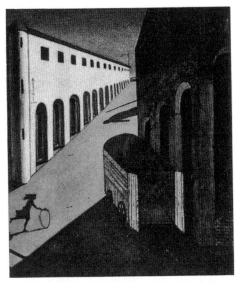

㊷基里訶　街道的神祕與憂愁　美國‧私人收藏

事物，不如說是藝術家對自身內在的凝視。在幻想繪畫中想像力非常重要，想像力為人們展現出一個不同於現實的世界，並將小說和詩的文學世界與藝術世界串聯起來。

例如亨利‧盧梭（Henri Rousseau）（▼㊶）描繪純真素樸的夢境情景，基里訶（▼㊷）的繪畫表現出宛如出現在夢中的神祕、不安感，都是運用想像力

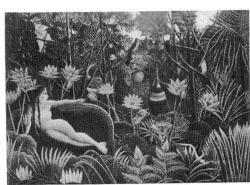

㊶盧梭　夢　美國‧紐約現代美術館

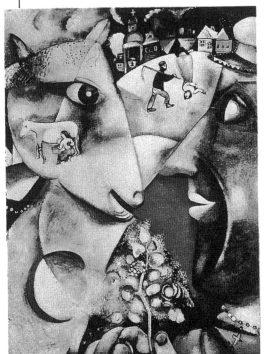

㊸夏卡爾　我與村莊　美國‧紐約現代美術館

的結果。夏卡爾（▼㊸）則把他回憶中的俄羅斯故鄉人物與風景表現在畫布上。在記憶中，印象深刻的事物在畫面上佔據了很大的面積，然後交雜著各式各樣的人與物。

超現實主義畫家致力對這類幻想世界進行更有系統的研究，因而開拓出新的藝術視野。

由外國藝術家形成的「巴黎畫派」

一次大戰和二次大戰之間的那段時期，巴黎的確是全世界的藝術中心。街道上畫廊林立，每年舉辦多次大型展覽會，新的藝術運動一個接一個產生。

來自世界各地志在成為藝術家的人聚集在巴黎，這些年輕而貧窮的外國人，住在蒙馬特或蒙帕那斯等地的舊社區，努力參加藝術活動。莫迪尼亞尼（Amedeo Modigliani）、奇斯林（Moise Kisling）、藤田嗣治（Leonard Foujita）、帕散（Jules Pascin）、夏卡爾、蘇汀

（Chaim Soutine）、凡東榮（Kees Van Dongen）、尤特里羅（Maurice Utrillo）、羅蘭桑（Marie Laurencin）等代表性藝術家，他們這一群人後來被稱為「巴黎畫派」。

雖然他們也受到野獸派和立體派等新

藝術的影響，但並不屬於某個擁護特定主義的團體。他們一面過著與酒和麻醉藥為伍的放浪生活，一面描繪戰爭的不安與巴黎的繁榮情景。

他們那些細膩表現女性與巴黎風景的作品，要到很久以後才終於得到世人的認同。

▲尤特里羅　蒙馬特的聖心堂　聖保羅藝術博物館
尤特里羅一直持續描繪巴黎的風景。

▲蘇汀　工友　巴黎·國立現代美術館

◀奇斯林　紅毛衣與藍圍巾的蒙帕那斯姬姬　日內瓦·小皇宮美術館

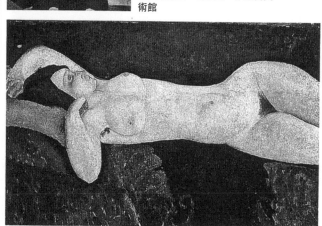

▲莫迪尼亞尼　大裸婦　美國·紐約現代美術館
莫迪尼亞尼所描繪的人物，都充滿了哀愁。

畢卡索

Pablo Picasso
[1881.10.25～1973.4.8]

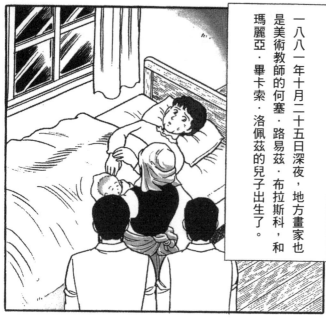

一八八一年十月二十五日深夜，地方畫家也是美術教師的何塞・路易茲・布拉斯科，和瑪麗亞・畢卡索・洛佩茲的兒子出生了。

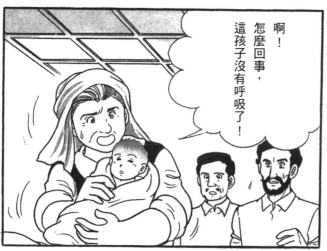

啊！怎麼回事，這孩子沒有呼吸了！

噢，神哪……好不容易才生下來的孩子卻……

啊……我的孩子……

在這節骨眼兒，妳可要堅強一點。

噢……

噢……

啪！啪！

等……

等一下！

沒問題了，這孩子還活著！

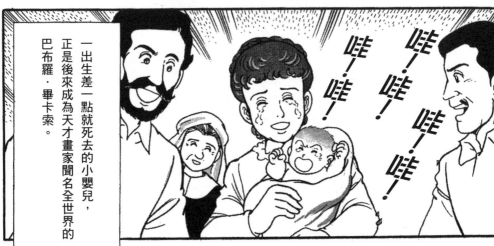

哇！哇！哇！哇！哇！

一出生差一點就死去的小嬰兒，正是後來成為天才畫家聞名全世界的巴布羅・畢卡索。

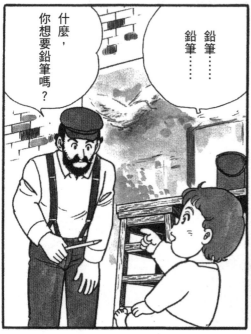

什麼，
你想要鉛筆嗎？

鉛筆……
鉛筆……

畢卡索的父親何塞，
在當時以畫家身分專門為
餐館做裝飾。

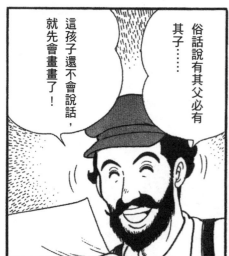

這孩子還不會說話，
就先會畫畫了！

俗話說有其父必有
其子……

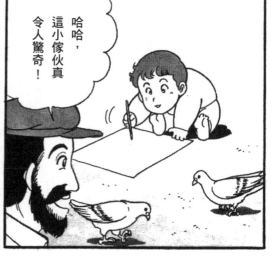

哈哈，
這小傢伙真
令人驚奇！

畢卡索　鬥牛士　私人收藏
（畢卡索八歲時的作品）

這孩子的觀察力和描繪能力真不得了。

畢卡索受到父親影響，幼年時即展現了繪畫天分。

一八九一年，畢卡索的父親何塞謀得繪畫教師一職，舉家遷往西班牙北部的拉科魯尼亞。

喀達！

喀達！

這樣的濃霧和雨，跟氣候晴朗的馬拉加截然不同，真是個陰鬱的城鎮啊！

畢卡索有兩個妹妹。

蘿拉（7歲）

貢琪達（4歲）〔孔思裴瓊〕

但他們在這城鎮住下沒多久，貢琪達即因白喉而過世。

嗚哇！

怎麼會這樣！我越來越不喜歡這個地方了。

真是的，你這麼不用功，真拿你沒辦法。

不喜歡學校的畢卡索，翹課到父親任教的美術學校接受繪畫指導。

我馬上就學會使用木炭和畫陰影的方法。

這孩子的繪畫才能非同小可。

對我來說，讀書寫字和演算無聊至極。

只有畫畫的時候，我最高興了。

136

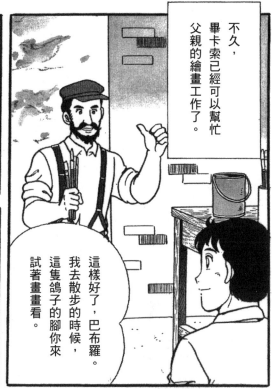

不久，畢卡索已經可以幫忙父親的繪畫工作了。

這樣好了，巴布羅。我去散步的時候，這隻鴿子的腳你來試著畫畫看。

嗯，好的。

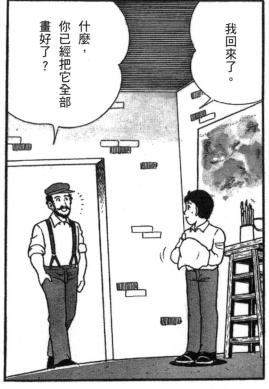

我回來了。

什麼，你已經把它全部畫好了？

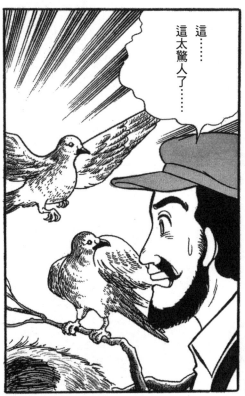

這……這太驚人了……

137

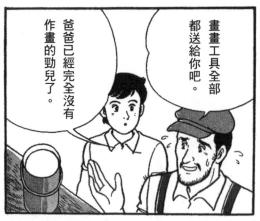

巴布羅，我已經沒什麼可以教你了。

畫畫工具全部都送給你吧。

爸爸已經完全沒有作畫的勁兒了。

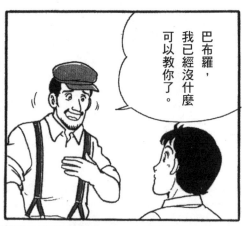

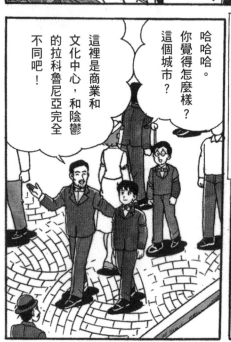

哈哈哈。你覺得怎麼樣？這個城市？

這裡是商業和文化中心，和陰鬱的拉科魯尼亞完全不同吧！

一八九五年初夏，這一次畢卡索全家搬到巴塞隆納。

父親何塞在這裡的美術學校擔任教師。

照一般正常的情況，你還不到可以入學的年紀。

「迴廊」是一家很有歷史的美術學校。

很棒耶！人山人海的，到處都充滿了活力。

畢卡索在父親的安排下，報考了這家頗有歷史傳統的學校的高年級考試。

畢卡索　為了入學考試所畫的素描　巴黎・畢卡索美術館

一般情況要花一個月的人物畫考試，畢卡索只用一天就完成了。

才十四歲!?這孩子是個神童!!

結果，他順利通過考試。

畢卡索在這裡結交了好友巴拉瑞斯。

但是過了兩年，畢卡索對這所講究傳統的學校，甚至連對父親，也感到厭煩起來。

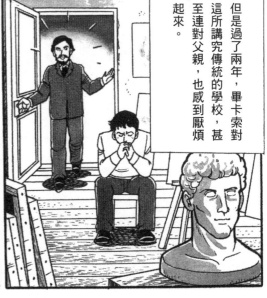

於是，一八九七年秋天，他隻身前往馬德里，進入皇家美術學院。但因貧窮的生活和過度疲勞而病倒了，只好回到雙親身邊。

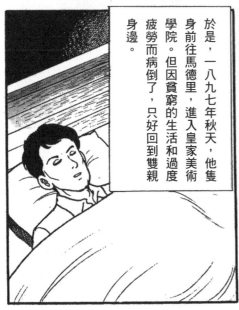

一八九八年，逐漸恢復健康的畢卡索到巴拉瑞斯的故鄉奧爾他度過一個夏天。

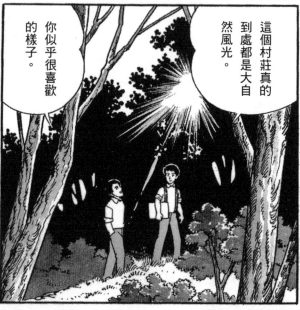

這個村莊真的到處都是大自然風光。

你似乎很喜歡的樣子。

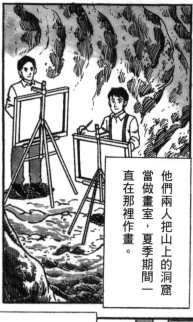

他們兩人把山上的洞窟當做畫室，夏季期間一直在那裡作畫。

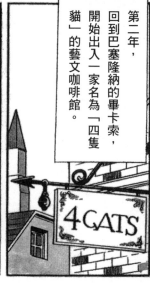

第二年，回到巴塞隆納的畢卡索，開始出入一家名為「四隻貓」的藝文咖啡館。

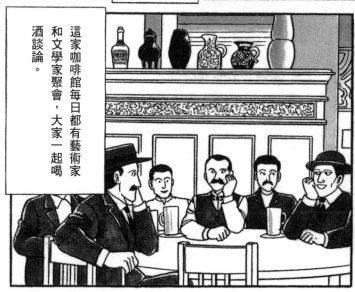

這家咖啡館每日都有藝術家和文學家聚會，大家一起喝酒談論。

才華橫溢的畢卡索，儘管年紀比較小，馬上成為小團體的中心人物。

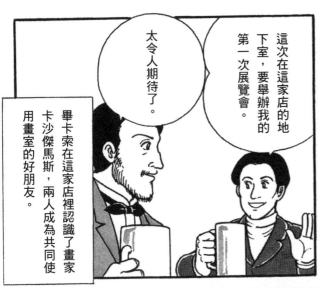

這次在這家店的地下室，要舉辦我的第一次展覽會。

太令人期待了。

畢卡索在這家店裡認識了畫家卡沙傑馬斯，兩人成為共同使用畫室的好朋友。

一九〇〇年十月，畢卡索和卡沙傑馬斯連袂來到巴黎。這是畢卡索首度踏上異國的土地。

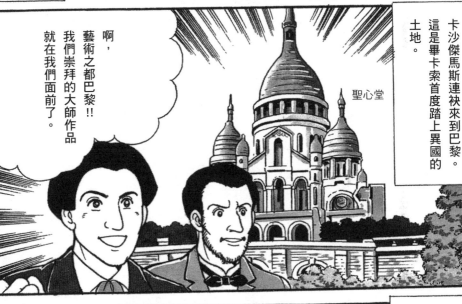

啊，藝術之都巴黎!!我們崇拜的大師作品就在我們面前了。

聖心堂

✝蒙馬特區：位於巴黎北邊郊區，各國的藝術家、勞工或是流浪漢以及雜要藝人居住的地方。建在山丘上拜占庭樣式（參照第一冊）的聖心堂，曾經有許多畫家描繪過。

兩人在蒙馬特租屋，一邊作畫一邊充滿熱情地參觀巴黎的各個美術館。

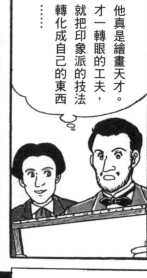

他真是繪畫天才。才一轉眼的工夫，就把印象派的技法轉化成自己的東西……

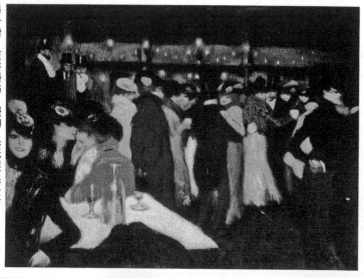

畢卡索 煎餅磨坊 紐約・唐豪瑟基金會

那一年年底，他們兩人回到西班牙。畢卡索在馬德里創立藝術評論雜誌，失敗之後，為了學畫再次前往巴黎。這時候傳來了令人傷心的消息。

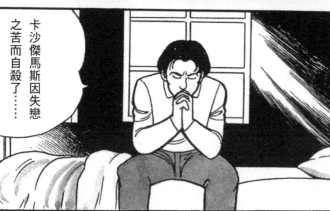

卡沙傑馬斯因失戀之苦而自殺了……

早就從父親的監視下逃脫出來的畢卡索，搬到格里希路，開始過著自由的生活。

但是，這個時期畢卡索的作品尚未獲得好評。朋友去世、貧窮、飢餓和寒冷……不久之後他的作品開始有所轉變。

孤獨、痛苦、死亡……所謂的人生到底是什麼呢？

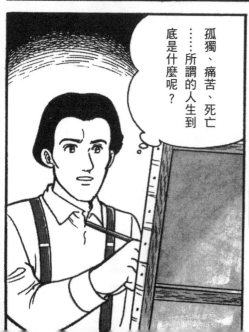

† 賈克伯（一八七六～一九四四）：法國詩人、小說家。他的幻想性詩作中交織著不安與幽默，對現代詩亦有所影響。

在畫作上僅簽上母姓「畢卡索」，就是從這時候開始。六月，畢卡索舉行第一次的展覽會。

沃亞爾的畫廊

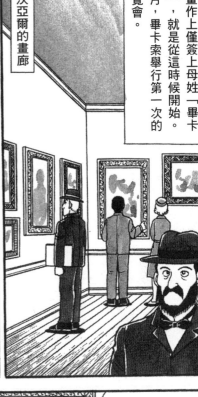

† 沃亞爾：法國畫商（參照頁57）。

這幅畫的色彩多悲傷啊！

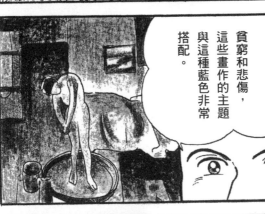

貧窮和悲傷，這些畫作的主題與這種藍色非常搭配。

所有的顏色中，藍色是真正的顏色。

畢卡索的作品強烈打動了詩人賈克伯，他讚美畢卡索的畫，兩人從此成為朋友。

從一九〇二年到一九〇四年，畢卡索幾次往返巴黎與巴塞隆納之間。在巴黎，和賈克伯共同體驗貧窮的生活，而且畫下許多作品，度過了充實的「藍色時期」。

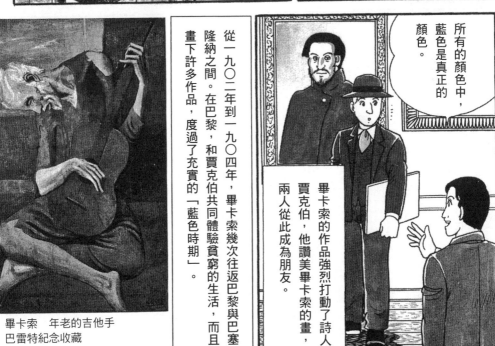

畢卡索 年老的吉他手
巴雷特紀念收藏

之後在一九〇四年……

這間公寓嗎？

做為新藝術的中心地，這棟建築也太髒了吧!?

你別要求太多。如何？我們的新居就叫做「浮動洗衣房」吧!?

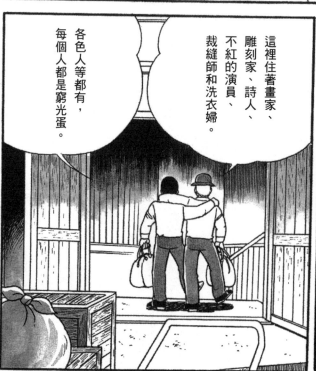

這裡住著畫家、雕刻家、詩人、不紅的演員、裁縫師和洗衣婦。

各色人等都有，每個人都是窮光蛋。

144

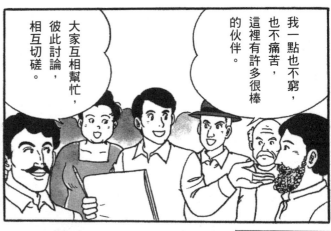

我一點也不窮，也不痛苦，這裡有許多很棒的伙伴。

大家互相幫忙，彼此討論，相互切磋。

從來沒見過這麼亂的房間呀。

不要隨便幫我整理打掃哦！

畢卡索開始和「浮動洗衣房」先前的住戶費儂德·奧莉薇爾一起生活。

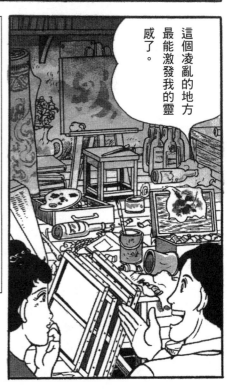

這個凌亂的地方最能激發我的靈感了。

畢卡索的「藍色時期」即將結束。

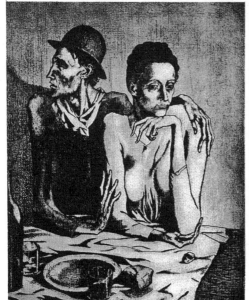

畢卡索　儉省的一餐　美國·芝加哥藝術中心

✛史坦因兄妹：出生於美國賓州。一九〇三年遠渡巴黎，常對年輕藝術家伸出援手。

✛阿波里奈爾（一八八〇～一九一八）：法國詩人、小說家。與立體派、超現實主義畫家有廣泛的交誼。

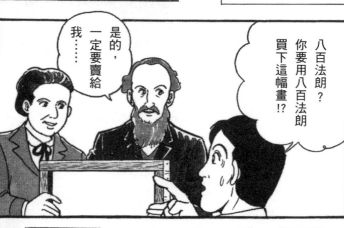

畢卡索 雜耍藝人之家
美國‧華盛頓國家美術館

到了一九〇四年年底，畢卡索的畫風再度有了轉變。作品全部使用紅色、黃色和粉紅色，畫面令人感到明快溫暖。這個時期一般稱為畢卡索的「粉紅色時期」。

八百法朗？你要用八百法朗買下這幅畫!?

是的，我……一定要賣給

這時，以雷歐‧史坦因和葛楚德‧史坦因兄妹為首、想要收集畢卡索作品的收藏家出現了，畢卡索漸漸可以賣出一些作品。畫商沃亞爾總共以二千法朗買了粉紅色時期的作品。

作畫時，常常是孤獨一人持續工作的畢卡索，很珍惜與伙伴們相聚的時間。

熱愛詩歌的畢卡索身邊，總圍繞著許多作家和詩人。

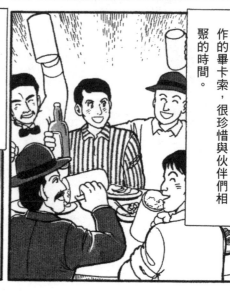

在酒館中認識的阿波里奈爾，也是這樣的一位朋友。

146

一九〇六年夏天，畢卡索和費儂德第一次到西班牙的小村莊格索爾去旅行。

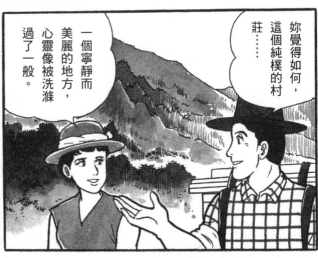

妳覺得如何，這個純樸的村莊……

一個寧靜而美麗的地方，心靈像被洗滌過了一般。

我對於城市生活感到有些疲倦……

畢卡索在這個村莊裡，滿懷熱情地描繪他所見到的所有景物。

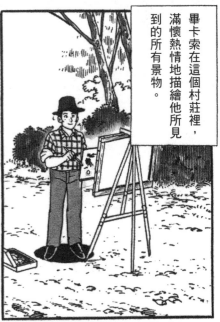

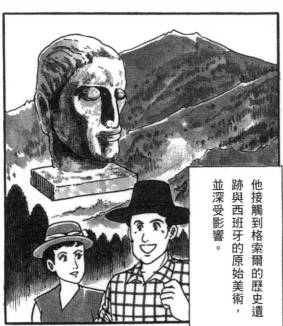

他接觸到格索爾的歷史遺跡與西班牙的原始美術，並深受影響。

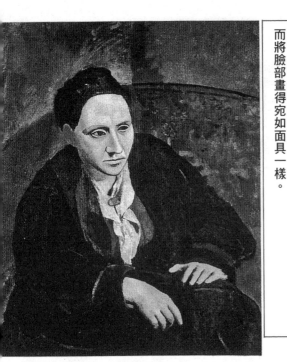

畢卡索　葛楚德・史坦因肖像
紐約・大都會博物館

回到巴黎之後，這個影響可從他幾次修改的「葛楚德・史坦因肖像」一作中看出。

頭部不管怎麼畫都不滿意，因為受到原始美術的影響，而將臉部畫得宛如面具一樣。

一九〇七年七月，在特羅卡迪羅人類博物館

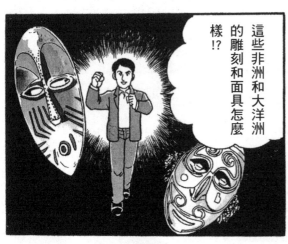

這些非洲和大洋洲的雕刻和面具怎麼樣!?

雖然是單純、抽象的造形，但具有直逼內心深處的某種力量！

簡直可以說是具有魔術般的魅力！

148

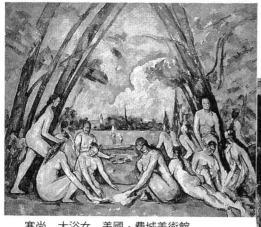

塞尚　大浴女　美國・費城美術館

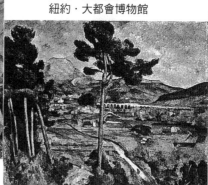

塞尚　聖維克多山
紐約・大都會博物館

一九○七年秋天，巴黎舉辦了塞尚回顧展。

這是以經過整理的幾何造形嚴密構成的畫面啊！！

而且雖然沒有採用透視法，卻也表現了縱深。

畢卡索深受塞尚作品感動，並臨摹了「大浴女」一畫的裸婦習作。

✝塞尚⋯參照頁55。

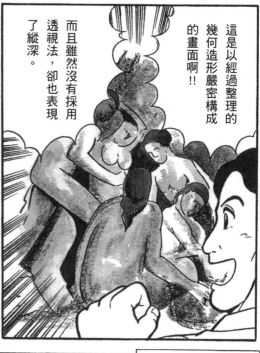

畢卡索漸漸把塞尚的藝術和非洲、西班牙的原始藝術結合起來，並在作品中把這些影響充分表現出來。

149

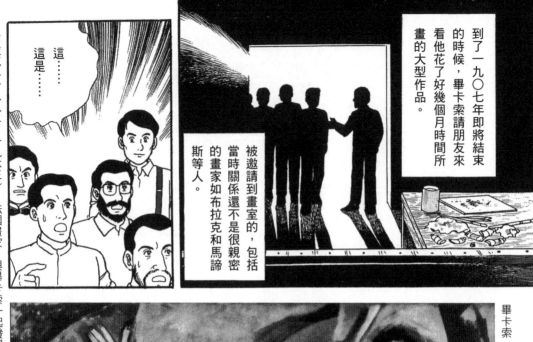

到了一九〇七年即將結束的時候，畢卡索請朋友來看他花了好幾個月時間所畫的大型作品。

被邀請到畫室的，包括當時關係還不是很親密的畫家如布拉克和馬諦斯等人。

這……這是……

÷布拉克（一八八二～一九六三）：法國畫家。與畢卡索一起發展出立體派畫風。 ÷馬諦斯：參照頁83。

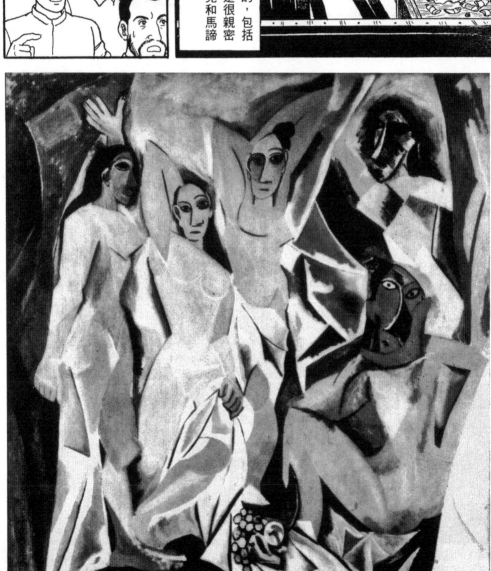

畢卡索 亞維儂的姑娘 紐約現代美術館

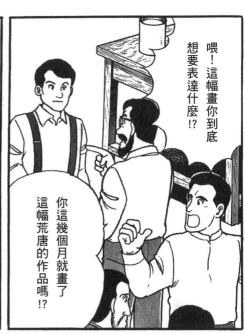

喂！這幅畫你到底想要表達什麼!?

你這幾個月就畫了這幅荒唐的作品嗎!?

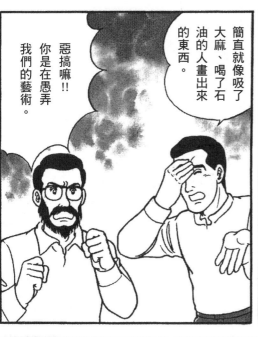

簡直就像吸了大麻、喝了石油的人畫出來的東西。

惡搞嘛!!你是在愚弄我們的藝術。

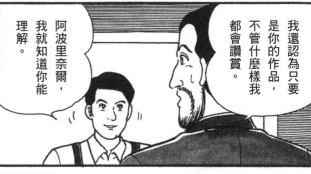

我還認為只要是你的作品，不管什麼樣我都會讚賞。

阿波里奈爾，我就知道你能理解。

但是……就這件作品而言，我完全看不懂她！

跟我想的一樣，這件作品遠遠超出他們所能理解的程度。

我會因為這件作品搞壞我和巴黎畫廊的關係。

在一片驚訝與攻擊聲浪中，只有一個德國人獨排眾議，非常看好，他就是後來成為二十世紀代表性畫商之一的卡恩維勒。

這……真是太棒了!!

十 阿波里奈爾第一次看到「亞維儂的姑娘」時，雖然感到困惑，但後來他卻成為最能理解立體派（參照頁102）作品的人。

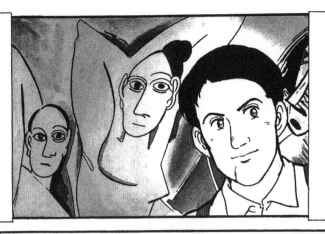

這件作品後來命名為「亞維儂的姑娘」，揭開了立體派運動的序幕。

捨棄「與實物相像的執著」而朝向創新挑戰，是所有二十世紀繪畫的出發點。

布拉克剛看到畢卡索作品時雖感到驚奇，但心中暗暗讚賞畢卡索的才能。

這種手法說不定開創了一種繪畫的新方向。

布拉克受到畢卡索影響，以採用幾何造形創作的作品在沙龍中展出。

所謂的「立體派」一詞，據說是來自於評審委員馬諦斯在畫面上發現了小小的立方形而得名。

一九〇八年開始，畢卡索與布拉克兩人像比賽似的不斷追求立體派的新畫法。

你到底在畫
什麼鉅作啊？

哈哈……
還在摸索的
階段啦。

明天我到你的畫室
去看看吧。

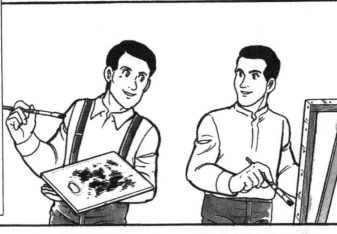

他們兩人是以藝術改革為目標的
伙伴，彼此之間有著強烈的信賴
與友情。

而且，因為一起追求相同風格的
原因，兩人留下了畫風非常相似
的作品。

畢卡索　拿小提琴的男人
美國‧費城美術館

布拉克　葡萄牙人
瑞士‧巴塞爾美術館

除了將人物等的外形解體，色彩也
日漸接近單色畫，這是這時期作品
的特色。

一九〇九年七月，在以前和巴拉瑞斯一起去的西班牙小村莊奧爾他，畢卡索全心投入創作。

燃燒似的陽光和嗆人的大自然味道，還是和當時一樣。

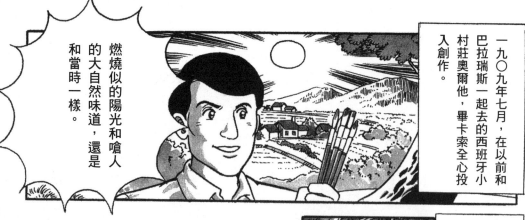

但是他眼睛所看到的，卻是和十一年前完全不同的景色。

塞尚將大自然歸納為圓柱形、球形和圓錐形的說法，完全正確。

畢卡索　奧爾他的工場
聖彼得堡・俄羅斯冬宮美術館

這時，對立體派抱持反感的人還很多，但是畢卡索的畫作卻賣得很好。此時他已逐漸富裕起來。

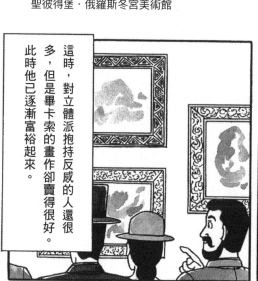

你回來了，畢卡索。畫了相當多的作品哪。

馬上把你的新作品收攏起來辦場展覽吧！

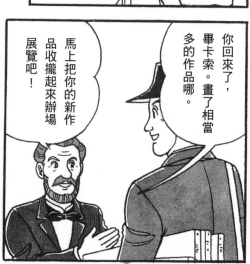

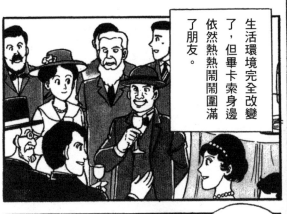

一九〇九年九月，他離開「浮動洗衣船」，搬到克利希街的大公寓。

好漂亮的房間啊，和那個骯髒的小公寓大大不同呢！

生活環境完全改變了，但畢卡索身邊依然熱熱鬧鬧圍滿了朋友。

雖說如此，可是這個人的興趣到底出了什麼問題？淨收集些奇奇怪怪的東西……

一九一一年夏天，費儂德最終還是和畢卡索分手了。

秋天時，畢卡索認識了一位新女朋友埃娃，他非常迷戀她。

我的愛人。

和妳在一起，我的靈感便源源不絕。

畢卡索這個時期的作品都署名為「我的愛人」（Ma Joly）。

一九一二年，畢卡索與埃娃一起住在法國南部，不久之後布拉克夫婦也來到這裡，兩位畫家在這裡度過了立體派作品最有收穫的一段時間。

好好畫吧！！

方法的延伸。

是立體派表現

的嘗試啊！

這實在是個有趣

紙來貼貼看。

木紋花樣的壁

嗯，我去買有

壁紙吧！？

在這張草圖上貼

喂，布拉克，

✝拼貼法：黏貼之意。將照片或壁紙黏貼在一起，創造出效果獨特的畫面。

下來，開始貼在作品上。

兩人將報紙、樂譜等等剪

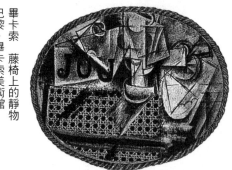

畢卡索 藤椅上的靜物
巴黎‧畢卡索美術館

「藤椅上的靜物」是畢卡索開始嘗試拼貼技法的作品。這時期他利用紙張的拼貼與立體構成手法創作出各種各樣的作品。然後再度回到色彩上。

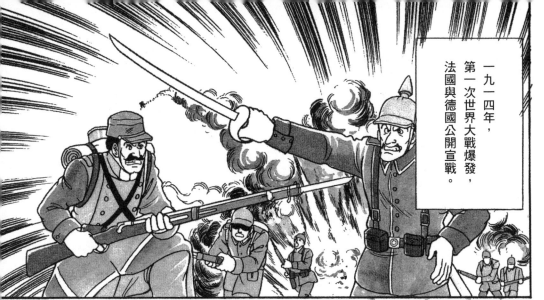

一九一四年，第一次世界大戰爆發，法國與德國公開宣戰。

連布拉克、德朗和阿波里奈爾都上戰場了。

✚德朗：參照頁96。

我是西班牙人，所以沒有被徵召……

藝術的新趨勢……立體派已經演變成什麼樣子了？

巴黎也已經變得和以前完全不一樣了。

男士幾乎都消失了蹤影，藝術家團體也都解散了。

失意的畢卡索更遭受一樁悲劇的襲擊。一九一五年，他摯愛的埃娃病倒了，第二年便告過世。

埃娃，啊，埃娃！我已經子然一身了啊！

✝考克多（一八八九～一九六三）：法國詩人、小說家、劇作家。活躍於音樂、舞蹈以及電影等各方面。

畢卡索遇見詩人考克多是這時期的事情。

我敬佩由你創造出來的立體派作品。

這位是我的朋友佳吉列夫，俄羅斯芭蕾舞團的舞蹈設計師。

✝薩提（一八六六～一九二五）：法國作曲家。不喜傳統音樂，發表大膽而新穎的作品。

你好。

畢卡索先生，我們舞團下次公演的舞台可否拜託您來設計？

我和作曲家薩提也準備加入製作工作。請你也一定參加。

新藝術的集大成啊！

我了解，我答應。

一九一七年二月，畢卡索前往芭蕾舞團所在的羅馬。

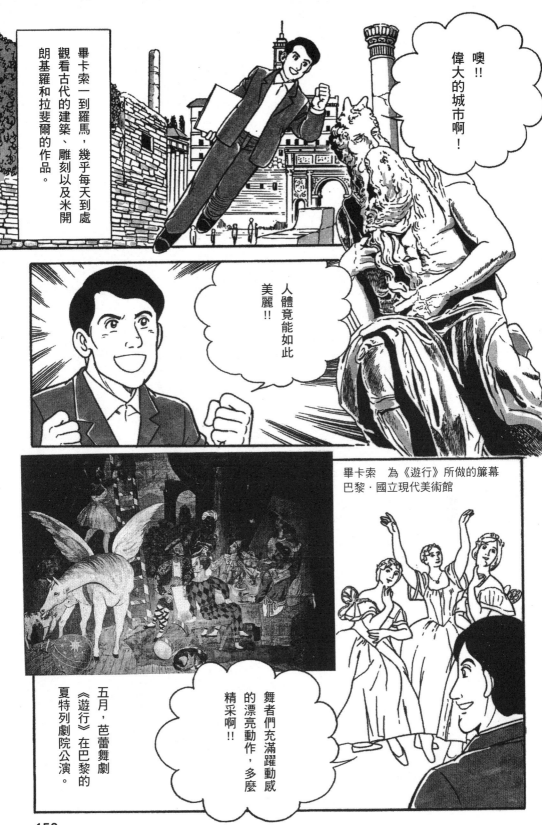

噢!!
偉大的城市啊!

畢卡索一到羅馬,幾乎每天到處觀看古代的建築、雕刻以及米開朗基羅和拉斐爾的作品。

人體竟能如此美麗!!

畢卡索 為《遊行》所做的簾幕
巴黎‧國立現代美術館

五月,芭蕾舞劇《遊行》在巴黎的夏特列劇院公演。

舞者們充滿躍動感的漂亮動作,多麼精采啊!!

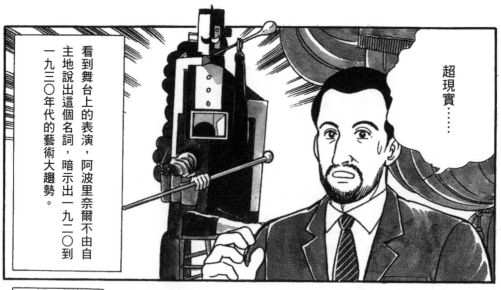

超現實……

看到舞台上的表演，阿波里奈爾不由自主地說出這個名詞，暗示出一九二〇到一九三〇年代的藝術大趨勢。

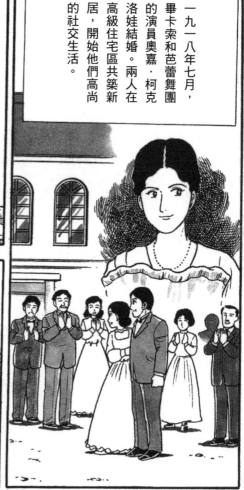

一九一八年七月，畢卡索和芭蕾舞團的演員奧嘉·柯克洛娃結婚。兩人在高級住宅區共築新居，開始他們高尚的社交生活。

這一年的秋天戰爭結束了，過去的朋友也都回到巴黎來了。

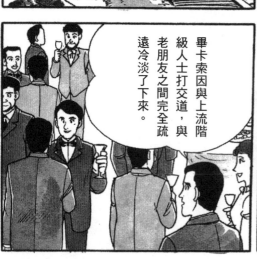

畢卡索因與上流階級人士打交道，與老朋友之間完全疏遠冷淡了下來。

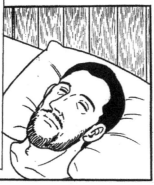

因頭部受傷而回到法國的布拉克，精神上處於不穩定的狀態。

阿波里奈爾也因受了重傷回到巴黎，但卻立即染上嚴重的西班牙流行性感冒而死去。

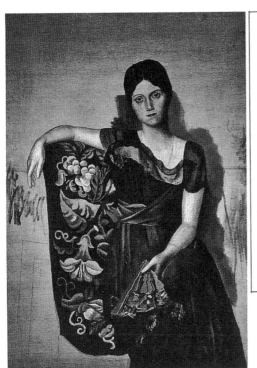

畢卡索　坐在扶手椅的奧嘉肖像
巴黎・畢卡索美術館

一九一四年之後，畢卡索再度逐漸走回古典的主題與畫法。

失去了過去最重要的朋友。

他們是最能理解我作品的人，卻……

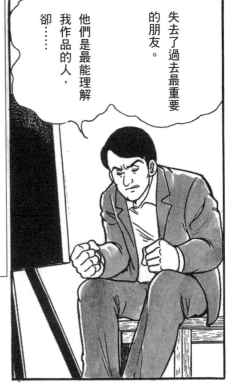

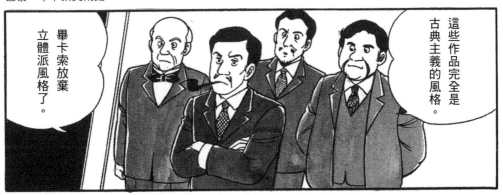

畢卡索放棄立體派風格了。

這些作品完全是古典主義的風格。

161

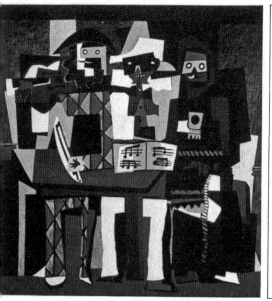

畢卡索　三個樂師　美國‧費城美術館

在這段被稱為「第二古典主義」的時期，畢卡索同時也創作立體派風格的作品。

我只是選擇了最適合繪畫對象的畫法罷了！

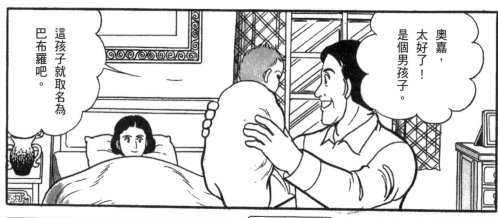

奧嘉，太好了！是個男孩子。

這孩子就取名為巴布羅吧。

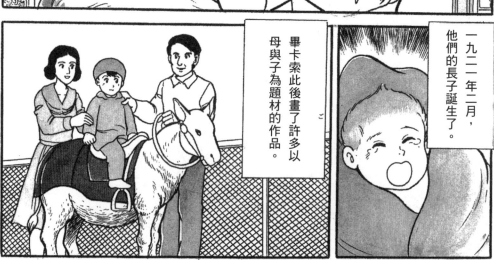

畢卡索此後畫了許多以母與子為題材的作品。

一九二一年二月，他們的長子誕生了。

162

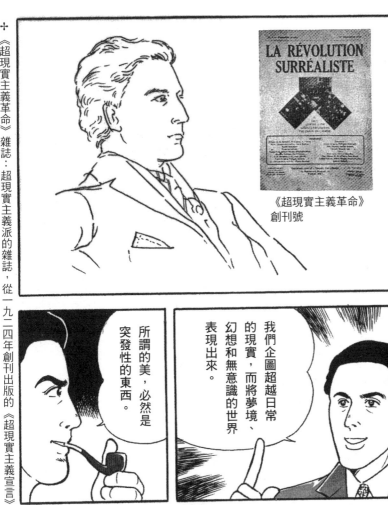

《超現實主義革命》雜誌：超現實主義派的雜誌，從一九二四年創刊出版的《超現實主義宣言》開始，一直發行到一九二九年。

一九二四年，以詩人布賀東為中心的藝術家團體發表了《超現實主義宣言》。

《超現實主義革命》
創刊號

人的無意識深處，潛藏著創造力的源頭。

我們企圖超越日常的現實，而將夢境、幻想和無意識的世界表現出來。

所謂的美，必然是突發性的東西。

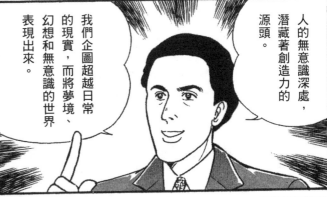

有一天，畢卡索遇見了超現實主義畫家們。

我們因「亞維儂的姑娘」一作而大開眼界呢。

我是你們的伙伴哪。

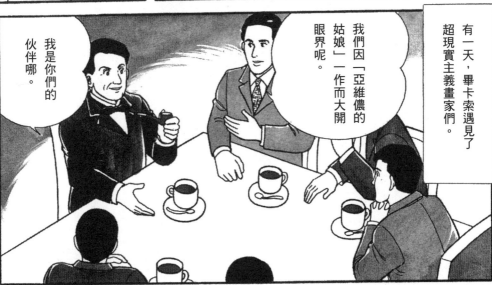

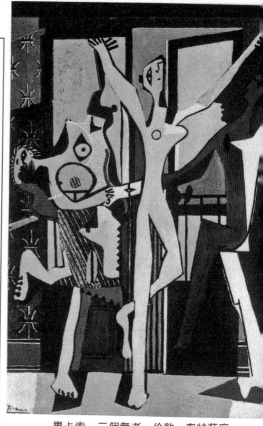

這個人物變形的面容和身體非常醜陋。

一九二五年六月，畢卡索發表大型作品「三個舞者」，又讓批評家們跌破眼鏡。

不，非常精采，就像是作了噩夢般渾身顫慄。

畢卡索　三個舞者　倫敦·泰特藝廊

畢卡索又一次脫離古典主義，開始摸索新的創作方向。

這個時期的畢卡索也開始感受到和奧嘉一起過婚姻生活的壓力。

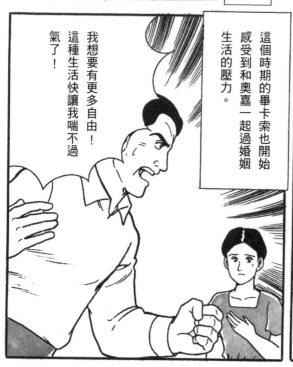

我想要有更多自由！這種生活快讓我喘不過氣了！

164

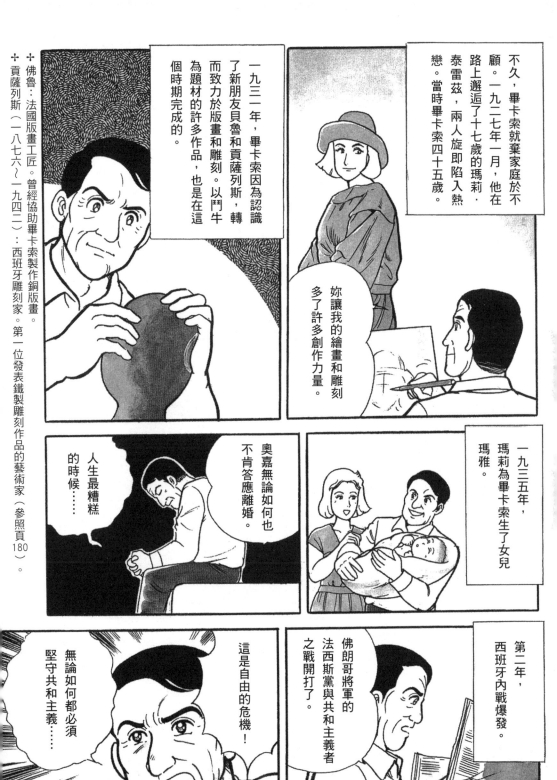

不久，畢卡索就棄家庭於不顧。一九二七年一月，他在路上邂逅了十七歲的瑪莉·泰雷茲，兩人旋即陷入熱戀。當時畢卡索四十五歲。

妳讓我的繪畫和雕刻多了許多創作力量。

一九三一年，畢卡索因為認識了新朋友貝魯和貢薩列斯，轉而致力於版畫和雕刻。以鬥牛為題材的許多作品，也是在這個時期完成的。

奧嘉無論如何也不肯答應離婚。

人生最糟糕的時候……

一九三五年，瑪莉為畢卡索生了女兒瑪雅。

第二年，西班牙內戰爆發。

佛朗哥將軍的法西斯黨與共和主義者之戰開打了。

這是自由的危機！

無論如何都必須堅守共和主義……

╬佛魯：法國版畫工匠。曾經協助畢卡索製作銅版畫。
╬貢薩列斯（一八七六～一九四二）：西班牙雕刻家。第一位發表鐵製雕刻作品的藝術家（參照頁180）。

╬艾呂雅（一八九五～一九五二）：法國詩人。曾參加超現實主義團體，第二次世界大戰期間加入共產黨。

這時期，每天到聖日耳曼的咖啡館和朋友們談論，已成為畢卡索的生活習慣。

我來為你介紹一下，這位是攝影家朵拉·瑪爾。

喂，保羅，一位美麗的小姐哪。

對這位充滿知性美的女性，畢卡索第一眼就被她吸引了。

能見到您是我的榮幸。

請多指教。

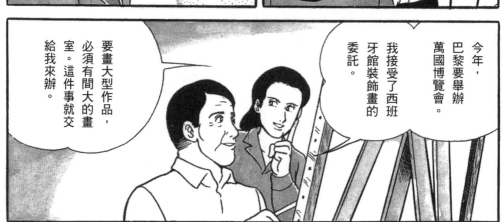

要畫大型作品，必須有間大的畫室。這件事就交給我來辦。

今年，巴黎要舉辦萬國博覽會。我接受了西班牙館裝飾畫的委託。

166

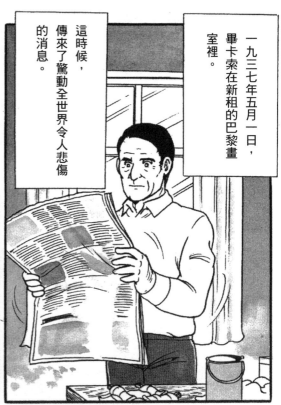

一九三七年五月一日，畢卡索在新租的巴黎畫室裡。

這時候，傳來了驚動全世界令人悲傷的消息。

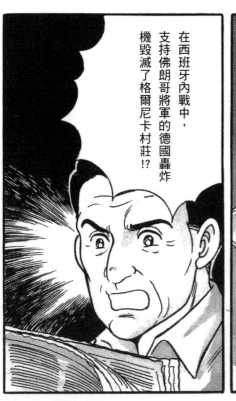

在西班牙內戰中，支持佛朗哥將軍的德國轟炸機毀滅了格爾尼卡村莊!?

✝法西斯主義：以權力壓制民眾，採取侵略外國政策的獨裁政治主張。

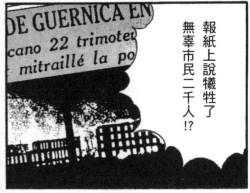

報紙上說犧牲了無辜市民二千人!?

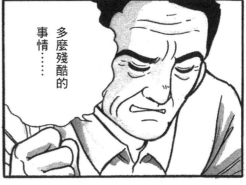

多麼殘酷的事情……

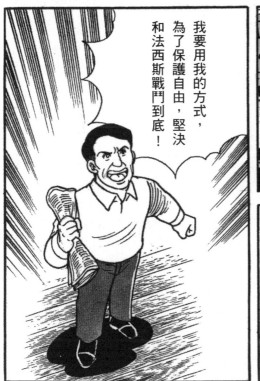

我要用我的方式，為了保護自由，堅決和法西斯戰鬥到底！

孩子們的哀嚎、
女人的慘叫、
小鳥的悲鳴、

花朵的哭泣、
原木和石頭的呼號、
磚頭的哭叫、

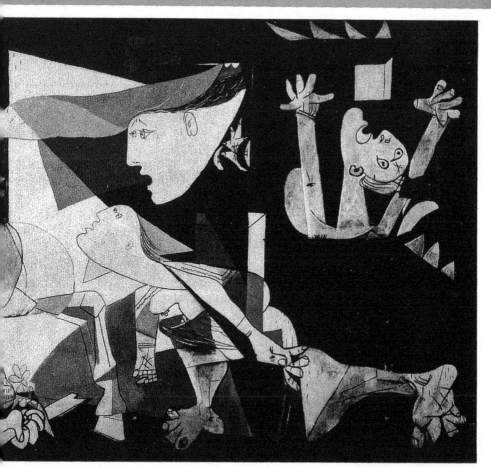

攻擊格爾尼卡之後一個月，畢卡索完成了這件極具衝擊性的作品。

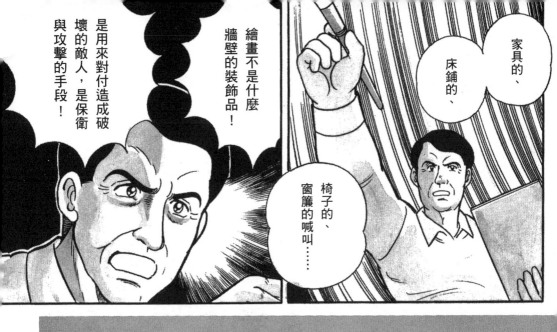

家具的、

床鋪的、

椅子的、窗簾的喊叫……

繪畫不是什麼牆壁的裝飾品！

是用來對付造成破壞的敵人，是保衛與攻擊的手段！

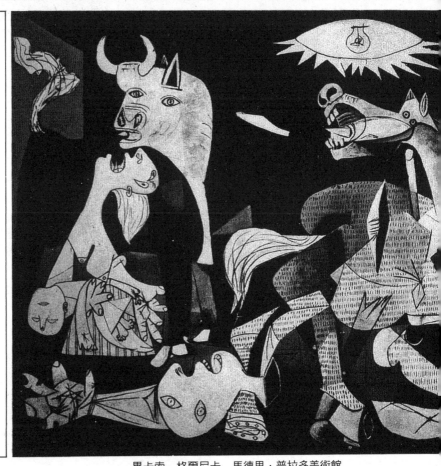

畢卡索以牛和馬做為戰爭與暴力的象徵，畫面全部控制在單一色調裡，死去的孩子與母親的悲嘆，表現出人們的悲傷與憤怒。

畢卡索　格爾尼卡　馬德里‧普拉多美術館

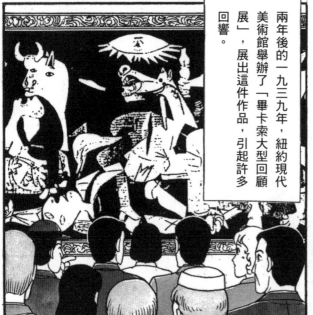

兩年後的一九三九年，紐約現代美術館舉辦了「畢卡索大型回顧展」，展出這件作品，引起許多回響。

「格爾尼卡」在巴黎萬國博覽會展出，帶給人們很大的衝擊。

第二年，畢卡索畫的小女孩肖像，帶著可怕的微笑，顯示出戰爭留下來的巨大陰影。

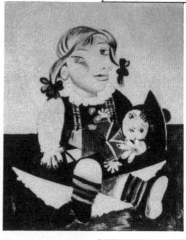

畢卡索 拿著洋娃娃的瑪雅肖像
巴黎・畢卡索美術館

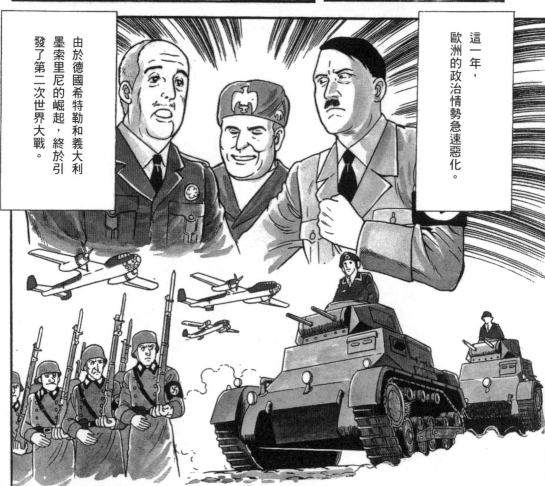

由於德國希特勒和義大利墨索里尼的崛起，終於引發了第二次世界大戰。

這一年，歐洲的政治情勢急速惡化。

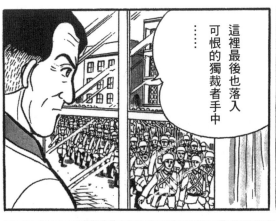

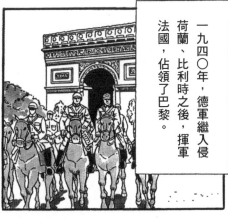

一九四〇年，德軍繼入侵荷蘭、比利時之後，揮軍法國，佔領了巴黎。

這裡最後也落入可恨的獨裁者手中

……

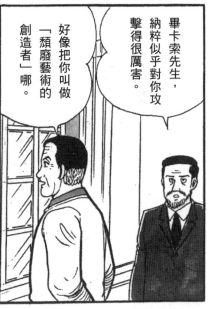

畢卡索先生，納粹似乎對你攻擊得很厲害。

好像把你叫做「頹廢藝術的創造者」哪。

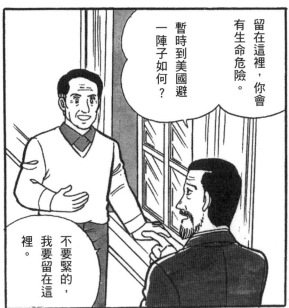

留在這裡，你會有生命危險。

暫時到美國避一陣子如何？

不要緊的，我要留在這裡。

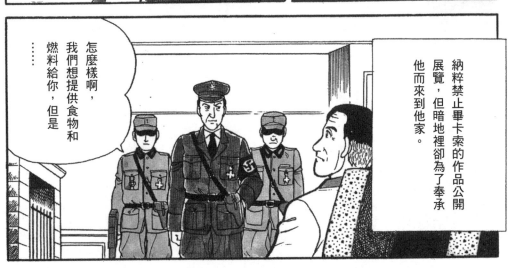

納粹禁止畢卡索的作品公開展覽，但暗地裡卻為了奉承他而來到他家。

怎麼樣啊，我們想提供食物和燃料給你，但是……

✝納粹黨…以希特勒為首的政黨，正式的名稱是「德國國家社會主義工人黨」。

171

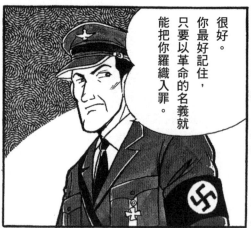

很好。你最好記住，只要能以革命的名義就能把你羅織入罪。

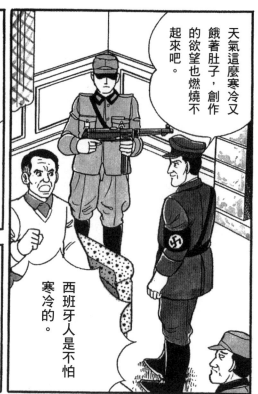

天氣這麼寒冷又餓著肚子，創作的欲望也燃燒不起來吧。

西班牙人是不怕寒冷的。

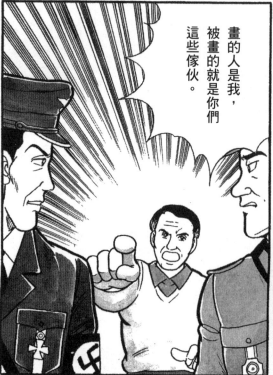

畫的人是我，被畫的就是你們這些傢伙。

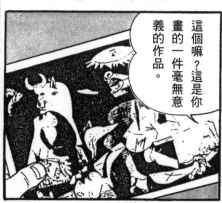

喂……

這個嘛？這是你畫的一件毫無意義的作品。

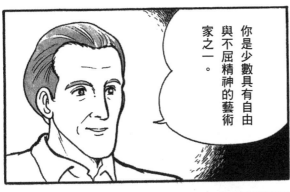

你是少數具有自由與不屈精神的藝術家之一。

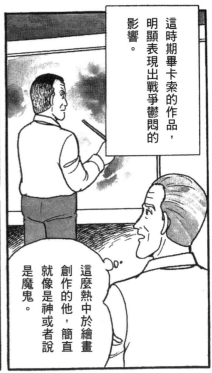

這時期畢卡索的作品，明顯表現出戰爭鬱悶的影響。

這麼熱中於繪畫創作的他，簡直就像是神或者說是魔鬼。

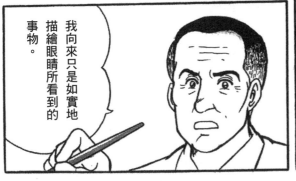

我向來只是如實地描繪眼睛所看到的事物。

畢卡索！畢卡索！

咚咚！！

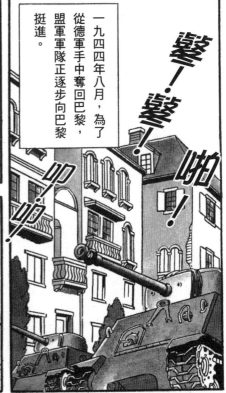

一九四四年八月，為了從德軍手中奪回巴黎，盟軍軍隊正逐步向巴黎挺進。

鏗！鏗！啪！

叩！叩！

終於，擺脫德軍的戰鬥就要開始了。

好的。

之後有什麼情勢變化再來通知你。

畢卡索的畫室就位於戰鬥中心，為了掩蓋槍聲和砲彈聲，他一邊畫畫一邊大聲唱歌。

最後，在該年八月二十五日，終於把德軍驅逐出境。

從那天開始，每天早上都有一堆人蜂擁而來，想要拜見藉由繪畫對抗戰爭的藝術家畢卡索。

一九四六年春天，畢卡索和在戰爭時期認識的女畫家弗朗索瓦絲·吉洛生活在一起。

住在安提伯的時候，他迷上了貓頭鷹。之後，鴿子和貓頭鷹就成為常常出現他畫作中的題材。在這幅素描中剪貼上去的窺看雙眼，是畢卡索的眼睛。

我向安提伯的美術館申請了，他們要提供畫室給我。

啊，真好。

我得到了新幸福。過去如噩夢一樣的日子竟像假的一般。

畢卡索再度專心投入創作，完成了幾件石版畫和新的油畫。

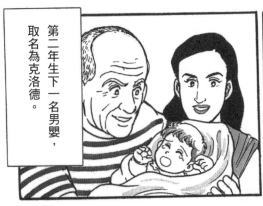

畢卡索　生之喜悅　巴黎·畢卡索美術館

夏天結束的時候，弗朗索瓦絲懷孕了。

第二年生下一名男嬰，取名為克洛德。

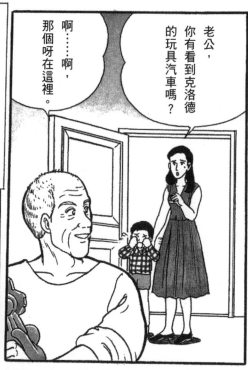

老公，你有看到克洛德的玩具汽車嗎？

啊……啊，那個呀在這裡。

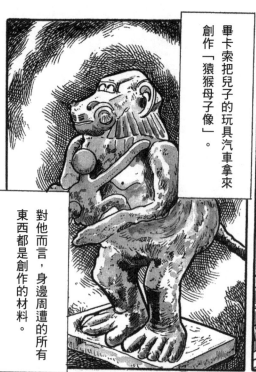

畢卡索把兒子的玩具汽車拿來創作「猿猴母子像」。

對他而言，身邊周遭的所有東西都是創作的材料。

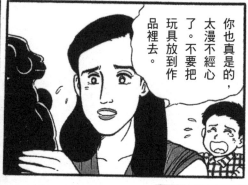

你也真是的，太漫不經心了。不要把玩具放到作品裡去。

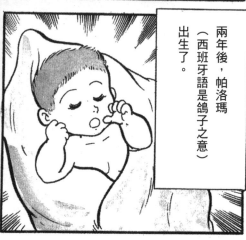

兩年後，帕洛瑪（西班牙語是鴿子之意）出生了。

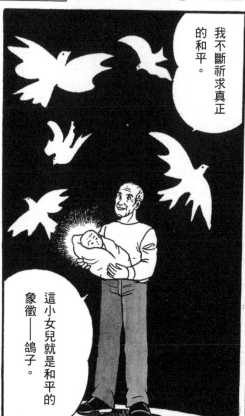

我不斷祈求真正的和平。

這小女兒就是和平的象徵——鴿子。

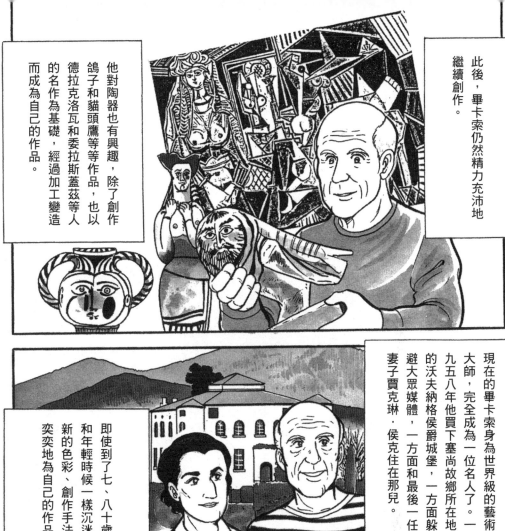

此後，畢卡索仍然精力充沛地繼續創作。

他對陶器也有興趣，除了創作鴿子和貓頭鷹等等作品，也以德拉克洛瓦和委拉斯蓋茲等人的名作為基礎，經過加工變造而成為自己的作品。

現在的畢卡索身為世界級的藝術大師，完全成為一位名人了。一九五八年他買下塞尚故鄉所在地的沃夫納格侯爵城堡，一方面躲避大眾媒體，一方面和最後一任妻子賈克琳·侯克住在那兒。

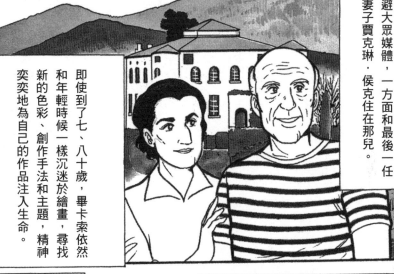

即使到了七、八十歲，畢卡索依然和年輕時候一樣沉迷於繪畫，尋找新的色彩、創作手法和主題，精神奕奕地為自己的作品注入生命。

一九七三年四月八日，畢卡索在聖瑪麗亞德維別墅為他九十一年的生命畫上最後一筆。

人們總覺得畢卡索就像蘊藏著永遠的生命一般，一代巨匠之死，為全世界帶來了莫大的衝擊。

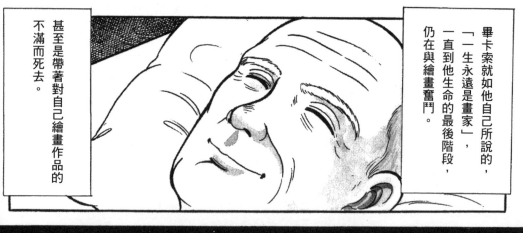

畢卡索就如他自己所說的，「一生永遠是畫家」，一直到他生命的最後階段，仍在與繪畫奮鬥。

甚至是帶著對自己繪畫作品的不滿而死去。

十九世紀的美國藝術

十七世紀的北美洲是英國的殖民地，從英國遷移而來的藝術家，受到母國影響，大部分以畫肖像畫為主。

到了一八三〇年代，隨著西部拓荒時代到來，而開始有了描繪嚴峻大自然和壯麗景色的風景畫。在南北戰爭結束的一八六五年之後，畫家不再畫美化的人物畫或風景畫，而企圖如實地描繪所見事物。

十九世紀後半葉開始，遠渡歐洲學畫的畫家增加了，印象派等新藝術也逐漸流傳到美國，美國的藝術因此快速發展起來。

第二次世界大戰爆發之後，許多藝術家從歐洲逃亡到美國，美國因而取代了巴黎，成為全世界的藝術活動中心。

▼加薩特　沐浴　芝加哥藝術中心
加薩特在歐洲曾經加入印象派（參照第二冊）。

▲惠斯勒　黑與灰的安排──畫家的母親　巴黎·羅浮宮　惠斯勒也曾受到浮世繪的影響。

▼歐姬芙　黑色抽象　聖路易斯美術館
歐姬芙是美國的抽象畫先驅。

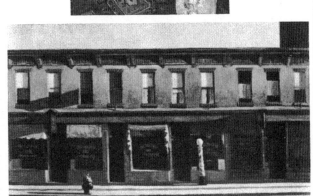
▲霍伯　星期日的早晨　紐約·惠特尼美術館
霍伯擅長表現商店之類的街頭常見風景，充滿都會情感。

二十世紀的雕刻

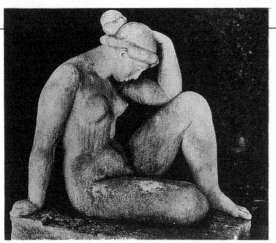

④④麥約　地中海　瑞士・奧斯卡雷恩哈特收藏館

二十世紀的雕刻，是以羅丹（Augeuste Rodin，參照第二冊）作品中強有力的生命感和大膽造形為出發點。

曾經擔任羅丹助手的布爾代勒（Antoine Bourdelle）擅長表現如「拉弓的海格力士」（Heracles boogschutter）之類的男子氣概，另外，麥約（Aristide Maillol）（▼④④）創作了多件具有豐富量感的女體像。

一九〇四年，從羅馬尼亞來到巴黎的布朗庫西（Constantin Brancusi），雖然在羅丹的工作室學習，但他致力的方向與羅丹不同。他認為找出物體形狀的「本質」是雕刻的目的，因此捨棄了實際的形體而將它單純化。譬如創作鳥的時候，為了表現出鳥的特徵，鳥足和鳥頭等都捨棄了，只強調翅膀穿過空氣時的意象（▼④⑤）。之後在一九三七年發表了題名為「無盡之柱」（Endless Column）的作品，展現向無限空中延伸的意象。布朗庫西是一位以抽象雕刻起步

的藝術家。

另外，畢卡索的朋友貢薩列斯（Julio Gonzalez），最早利用鑄鐵來創作將人的形象抽象化的作品。

在英國，亨利・摩爾（Henry Moor）創造出人像的新風格。摩爾的作品（▼④⑥）與其說是圓形穩重的抽象形體，不如說是採用了英國殘存的原始美術的遺跡巨石群（參照第一冊）和桌形石的意象，再加上骨骼和貝殼等造形的表現，他的作品得到了很高的評價。赫普沃斯（Barbara Hepworth）與摩爾、尼柯森（Ben Nicholson）都和英國的藝術運動有關，她創作出一系列卵形造形加上豎琴弦絲般的大體積作品，產生宛如樂器

⑤布朗庫西　空間之鳥　美國・紐約現代美術館

180

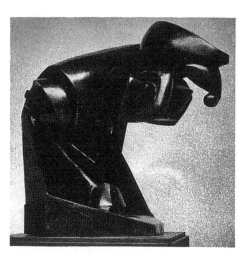

般的雕刻。

義大利的未來派和立體派藝術家也留下許多優秀的雕刻作品。薄邱尼表現立體的運動結構；在題名為「空間連續運動的獨特形體」（Unique Forms of Continuity in Space）作品中，以強有力的生動方式表現出動態之感。馬賽爾‧杜象之兄雷蒙‧杜象─維雍，則以旋轉的彈

46摩爾　分成四部分橫臥的人體　日本‧山梨縣立美術館

47杜象─維雍　大馬　芝加哥藝術中心

簧和活塞等造形來模擬馬的意象，藉此表現動力感（▼47）。

另外，超現實主義對雕刻亦有影響。阿爾普從自然形體中萃取出生命形體的純粹形式，進而往抽象雕刻的方向走。傑克梅第（Alberto Giacometti）（▼48）的作品表現潛藏在日常生活中的不安感，將它延伸擴展到極至，變成了將皮肉削除的枯瘦人像。

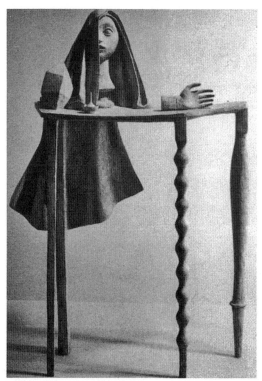

48傑克梅第　桌子　巴黎‧國立現代美術館

十九世紀末隨著鋼筋水泥的使用和平板玻璃的普及，我們可以看到建築因此產生了巨大變化。到了二十世紀，這些建材進一步成為普遍使用的材料，因而使建築結構有了根本性的改變。由於以鋼骨支撐屋頂和全面裝設玻璃，為牆面創造了自由造形的可能性。

於是，從建築本身即是「藝術品」，到建築成為整體「環境的一部分」，和都市或所在地具有密切關係等觀念，遂成為這個時代建築的特色。

包浩斯以否定世紀末新藝術的曲線圖案以及一九二〇年代的裝飾風潮為其特徵，追求機能美的國際樣式成為建築主流。這股潮流一直影響到現今，但在另一方面，一九七〇年代也出現了反對機能主義的後現代建築等風格。

▲高第　米拉之家
1905～07　巴塞隆納
這幢建築可看到新藝術的特色。

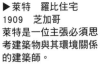

▶萊特　羅比住宅
1909　芝加哥
萊特是一位主張必須思考建築物與其環境關係的建築師。

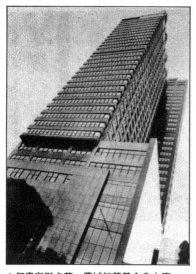

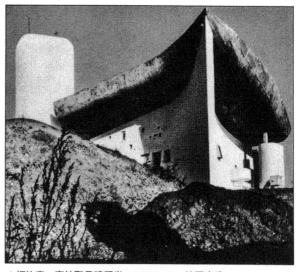

▲何奧與斯卡茲　費城儲蓄基金會大廈
1931〜32
這是追求機能美有如四方形盒子般的建築。

▲柯比意　高地聖母禮拜堂　1950〜55　法國廊香
這是一棟活用鋼筋水泥特色的建築設計。

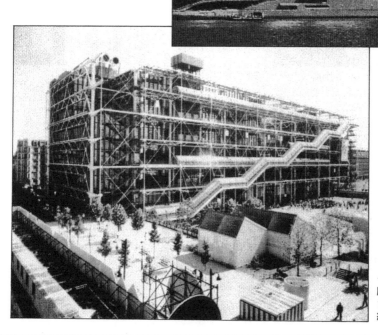

▲烏榮　雪梨歌劇院
1968〜73
這座歌劇院從設計到
真正峻工落成，共費
時十二年。

◀皮亞諾與羅傑斯
龐畢度藝術中心
1971〜77　巴黎
結構外顯的創意新穎建築物。

現代攝影的發展

▲雷蘭德　人生兩途　1857
使用集錦攝影的手法所拍攝的
繪畫性攝影範例。

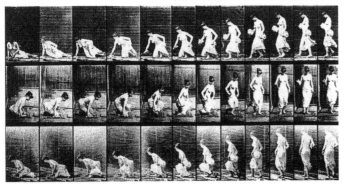

▲史蒂格利茲　三等船艙　1907
確立現代攝影風格的攝影家，他的
作品得到相當高的評價。

▼麥布里治　運動中的半裸女人　1887
為提高相機性能與新嘗試所做的實驗。

從一八三九年達蓋爾（Louis Jacque Mande Daguerre）發明照相術（參照第二冊）之後，相機主要是用來拍攝肖像與記錄性的照片，可說是代替繪畫的一項技術。

但是到了十九世紀後半葉，相機轉而成為表現社會和戰爭實況的記錄性新工具。

到了二十世紀，隨著彩色攝影的發明，加上兩次大規模的世界大戰，以及大眾傳播發達等等因素，攝影已逐漸朝向多元方向發展。

▼哈特菲爾德　第三帝國也宛如在中世紀　1934
合成攝影展現了攝影的新可能性。

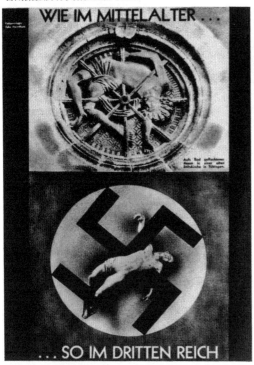

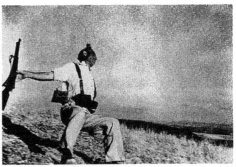

▲卡帕　戰士之死　1936
西班牙內戰中，卡帕拍攝到士兵中彈死亡的瞬間，
成為戰爭檔案照片的代表作之一。

▼法蘭克　新墨西哥州聖塔菲　1955～56
紐約‧裴因斯一馬克基魯畫廊
法蘭克的攝影並非事件決定的瞬間，而是持續拍攝
日常生活場景的記錄性照片。平淡的畫面深處，觀
者可以感受到現代社會的孤獨之感。

戰爭期間到戰後

㊾佛提耶　人質　日本‧大原美術館

㊿杜布菲　形而上學　巴黎‧國立現代美術館

一九三三年，掌握德國政權的希特勒也將藝術置於政府管轄之下，禁止藝術自由活動。他認為藝術應該為國家服務，因此關閉了包浩斯學校（參照頁125），並將德國最早的現代藝術創作流派——表現主義（參照頁104），稱為「頹廢藝術」，沒收了一萬多件作品，這些作品有的被賣到國外，有的則遭燒毀。藝術家不得已只好逃亡外國，德國因此失去了一批寶貴的財產。

一九四五年第二次世界大戰結束，畢卡索、夏卡爾、米羅和馬諦斯等戰後倖存的畫家，再度展開他們旺盛的創作活動。然而，戰爭留下來的傷痕既深且重，自由遭到剝奪與生命飽受危險的經驗，讓人們重新以各種形式思考藝術的意義。於是，在戰爭廢墟的歐洲，誕生了許多受到戰爭影響的藝術作品。

佛提耶（Jean Fautrier）的「人質」（Otages）系列（▼㊾），用石膏等材料厚塗畫面，描繪戰爭帶給心靈的傷害。受到精神障礙者、幼兒作品和原始美術等影響的杜布菲（Jean Dubuffet，參照頁187）（▼㊿），大膽而誇張地描繪出人類的形貌。法蘭西斯‧培根（Francis Bacon）（▼�51）描繪被撕開的肉體，似乎暗示著處於危機中的人類畫像。另外，波魯斯（Wols）則表現了不安時代中獨特的抒情世界。

�51培根　與肉塊一起出現的人物
美國‧芝加哥藝術中心

20世紀後半葉的藝術

杜布菲　貴婦的身軀　1950
東京・國立西洋美術館

抽象表現主義

一九四五至一九六〇

一九五〇年代，第二次世界大戰結束，歐洲逐漸恢復穩定，巴黎畫家在幾何風格的抽象畫（參照頁80）之外，興起了所謂「無形式藝術」（Art informel）的新抽象畫運動。一般認為佛提耶、波魯斯以及杜布菲（參照頁186）等

人，是這個運動的先驅領導者。蘇拉吉（Pierre Soulages）以大膽筆觸的黑色粗線條創作，馬修（Georges Mathieu）則將顏料從軟管擠出後，直接塗抹在畫布之上。

其他像米修（Henri Michaux）、李歐佩爾（Jean Paul Riopelle），以及西班牙的塔比耶斯（Antoni Tàpies）等人，他們像將滿腔的熱情傾倒在畫面上，藉由強烈的色彩以及繪畫顏料沉甸甸的存在感，創作出可以讓觀者直接感受到旺盛氣魄的作品。

另一方面在美國，帕洛克（Jackson Pollock，參照頁192）在地板上鋪放了大型畫布，藉由讓顏料滴流下來的技法（滴流法），讓作畫的行為動作原原本本地在畫布

⑫德庫寧　女人與腳踏車　1952～53
紐約・惠特尼美術館

上呈現出來，這是「行動繪畫」（Action painting）的開始。德庫寧（Willem De Kooning）（▼52）則以捺畫筆似的激烈動作來描繪人物。

另外，美國的抽象畫家常常在巨大的畫面上，創作出具廣度與深度的作品，例如在單一顏色的色塊中注入深刻情感的羅斯科（Mark Rothko），以及史提爾（Clyfford Still）等人的作品。

這樣的作品，我們稱之為抽象表現主義（Abstract Expressionism）。路易斯（Morris Louis）和弗蘭肯特勒（Helen Frankenthaler）等畫家，讓壓克力顏料滲入畫布中，使美麗的色彩暈染開來，繼承了抽象表現主義流派的畫風。

新達達

杜象將便器拿到美術館展覽這件事，在藝術界成了宛如醜聞一般的事件（參照頁106）。

杜象將日常生活中的現成物當成作品，藉由現成物大膽顛覆了藝術的傳統概念。

瓊斯（Jasper Johns）（▼53）和羅申伯格（Robert Rauschenberg）等人被稱為「新達達」（Neo-Dada）藝術家，他們在一九五〇年代中期開始應用現成物創作。瓊斯把美國國旗、標靶和數字這些符號意象，當做佔滿整個畫面的現成物。另外，羅申伯格則把各種物件拼湊起來，利用拼貼（參照頁106）等效果，開始創作立體繪畫。

普普藝術

一九五〇年代，美國是世界上最富裕的國家。家中充斥著電器用品，街上到處是報紙、雜誌、電影、爵士樂和商品廣告。從這些大眾文化衍生出來的普普

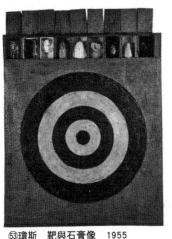

⑤瓊斯　靶與石膏像　1955 私人收藏

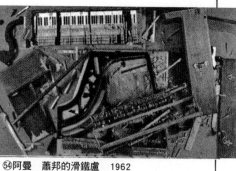

54 阿曼　蕭邦的滑鐵盧　1962
巴黎·國立現代美術館

藝術（Pop Art），便在一九五〇年代末期盛行起來。

安迪·沃荷（Andy Warhol）將瑪麗蓮夢露和貓王等知名影星的照片製成版畫，李奇登斯坦（Roy Lichtenstein）則把漫畫的一格高倍放大。還有歐登柏格（Claes Oldenburg）將大型曬衣夾和用布做成的打字機裝置在街角。普普藝術除了在創作中採用大量的消費文化，同時也在探索新藝術的可能性。

在英國，漢彌頓（Richard Hamilton）是普普藝術的先驅，他利用照片拼貼從

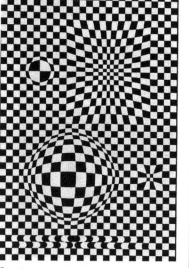

56 瓦沙雷利　織女星　1957　畫家收藏

事創作；在法國則有塞撒（Baldaccini César）和阿曼（Arman）（▼54）收集廢棄物進行創作，將殘羹剩菜原封不動放在托盤上的史波利（Daniel Spoerri）以及將女性裸體的拓本題名為人體測量的克萊因（Yves Klein）等藝術家，都嘗試將日常生活與藝術創作結合起來。

極簡主義

所謂的極簡主義（Minimalism），是指將藝術作品縮減至最簡潔、最單純的表現。在一九六〇年代的美國，極簡藝術將幾何式的抽象藝術更向前推進一步，使繪畫和雕刻走到有如數學般規則

正確，造形單純化。

莫里斯（Robert Morris）和勒維特（Sol LeWitt）的立方體；佛萊明（Don Flavin）並排的螢光燈；賈德（Donald Judd，參照頁196）金屬盒子並置的作品等，全都有如工業製品一般，像是要把觀者推開似的，散發著冷淡的現代感。

史帖拉（Frank Stella）（▼⑤）以條紋並列且變形的畫布作畫、塞拉（Richard Serra）將大型鐵板隨意安置，各自將繪畫與雕刻分解成只有線、面與量感的元素。在這種作品裡，我們看不到創作者的心情變化和情感，引人注目的只有作品的存在而已。

歐普藝術

將波浪一般的線條連續並列，會使人感覺到蜿蜒起伏的波動與縱深。像這樣利用視覺效果從事抽象繪畫的畫家有萊利（Bridget Riley）、瓦沙雷利（Victor Vasarely）（▼⑥）和阿格曼（Yaacow Agam）等人。他們以曾經擔任過包浩

斯（參照頁125）教師的亞伯斯（Josef Albers）的色彩理論與實驗為基礎，從事創作。

歐普藝術（Op Art）後來被設計的各個領域廣為應用。

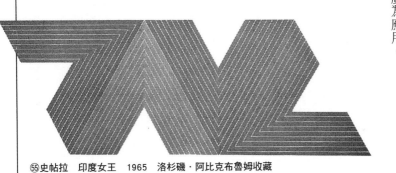

⑤史帖拉　印度女王　1965　洛杉磯・阿比克布魯姆收藏

畫布變成競技場

二次大戰結束後不久,抽象畫的新藝術運動就以紐約和巴黎為中心開始活動起來。生於一九一二年的帕洛克,一般稱他為紐約抽象表現主義繪畫的代表性畫家之一。

把畫布鋪在地板上作畫的帕洛克,將自己的畫布比喻為「競技場」。他在畫布周圍自由地來回走動,據說可以感覺像是自己置身於畫中一般。

他將繪畫顏料從四邊倒入、潑灑到畫面上,形成無數線條如網眼一般交錯在一起。也可說是,他將作畫這個行為本身直接投影表現在畫面上吧。

帕洛克龐大的作品,確實包含了鮮活的動作,而且因為畫面上覆滿了密度大致相同的潑灑線條,沒有所謂的中心點,讓人感覺到就像一面「牆」一樣寬廣而平坦。

向來,大多數畫家都希望利用明暗等方法創造出立體感,但是若不從繪畫的特點而從其本質來思考的話,繪畫首先就是一個平面不是嗎?從帕洛克的繪畫所演繹出來的這種觀點,後來由紐約畫家在形式上更為徹底地繼續發展。

他們去除筆觸和線條等要素,基本上只以單一顏色作畫,企圖實現比繪畫的平面性(也就是做為「牆面」的繪畫)更純粹的藝術。

巨大的畫幅、沒有中心結構、強調動作以及平面性,帕洛克的這些方法,直到現在仍然具有很大的影響力。

滴流畫是怎麼畫的?

帕洛克在一九四七年發明所謂的「滴流畫」(Drip Painting) 技法,將畫布鋪在地板上,從油彩罐中直接讓顏料滴流、潑灑在畫布上。帕洛克為了讓滴流得到良好的效果,而把畫筆綁在像釣魚竿一樣的長棍子上作畫,改變顏料的成分,並在畫布旁邊搭設木架等等,可說用盡了各種方法。

帕洛克認為,最重要的是,不要透過精心計算的考量來作畫,這種方法和超現實主義(參照頁106)的自動性繪畫也有共通之處。

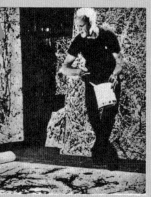
作畫中的帕洛克

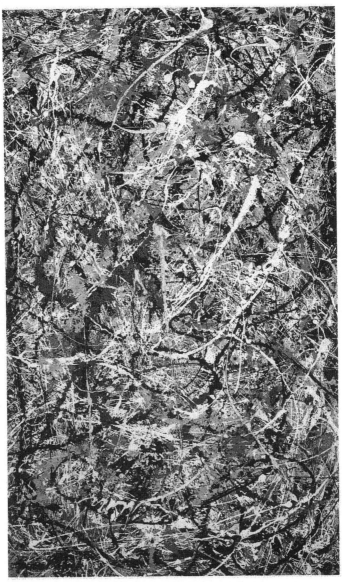

作品3，1949：虎　1949
157×94cm　華盛頓‧赫胥宏美術館

瑪麗蓮夢露、貓王、可口可樂、康寶濃湯罐頭等……沃荷在作品中所採用的元素，全部都是大家耳熟能詳的商品。可以說，沃荷正是大量生產和大眾傳媒社會的天之驕子。

左頁中瑪麗蓮夢露的版畫是以明星照片為基礎，以絹印方式加上人工的花俏色彩製作而成。沃荷以絹印手法，將實像轉變成符號，不帶情感地複製出來。

他直言不諱地說：「我想要變成一部機器。」我們可以從這句話窺見他做為藝術家的一種耍酷姿態。

不過另一方面，他也留下了許多作品。他以因電椅、交通事故和自殺而死的人為題作畫。事實上，瑪麗蓮夢露這件作品正是在聽聞她的死訊後立刻動手創作的。

沃荷不僅將通俗的意象帶進藝術世界，還以極其清醒的眼光，捕捉到物質文明背後的某種無情，以及商業主義的本質（在他的語錄中，也有「重複就會成名」這樣一句話）。

沃荷所代表的美國普普藝術，雖然是在人工化的環境中發現新的美，但也包含了對消費社會諷刺與挖苦的一面。將漢堡和曬衣夾做成大型雕刻的歐登柏格等人的作品，也總讓人有種幽默的毒辣之感。

✝ 大眾傳媒：報紙、雜誌、電視、廣播電台、電影等大眾傳播媒體。
✝ 量產：大量生產。同樣的東西應用機器大量製造生產。

絹印法

普普藝術畫家經常使用絹印這種版畫技法。

絹印原本是在以木框繃緊的絹網上黏貼紙樣，然後擠入油墨印染在紙樣以外的部分。因為這種方法適合在布上印刷，曾經廣泛使用，後來因為機器印刷漸漸佔優勢，現在已較少人使用。

普普藝術家出現之後，再度認識到絹印的價值。

塗上厚厚的油墨之後，可以在大面積上抹平刷勻，這種技法恰恰適合普普藝術家的大面積畫幅。另外，要複製照片也比較容易，這是絹印的特點。

在我們周遭經常見到的大型海報和T恤等，也常應用絹印手法製作。

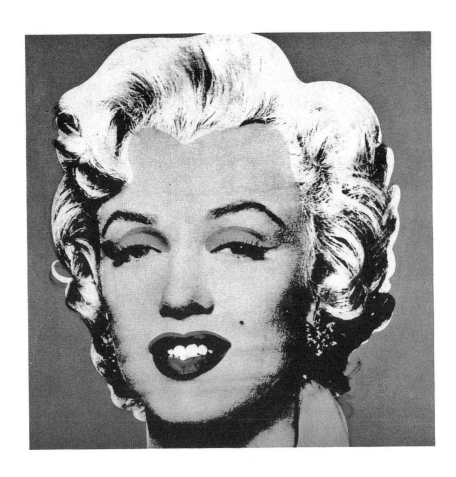

被打擊的紅色瑪麗蓮夢露　1964
101×101cm　東京・鱷淵收藏

賈德的「特別的盒子」

賈德是一位不可思議的藝術家，他的作品全都是只用金屬和木材做的四角形盒子。左頁照片上的作品，是在牆上安裝距離相等、呈縱線排列、同樣形狀的金屬盒子。為什麼這麼乏味的作品也稱得上是藝術？

的確，在這樣的作品中，我們看不到截至當時為止，人們認為雕刻應該具有的重要元素，例如充足的量感，或是大理石和青銅等雕刻材質本身的魅力。而且，因為賈德只是以設計圖向工廠訂製作品，和所謂藝術家的技藝或手工味道一點關係也沒有。

賈德敢如此徹底地去除造形元素，將作品推到完全單純化的極限，最後僅以四方形盒子規則地並列呈現在我們面前。

這項工作其實是在思考所謂「藝術是什麼」這個根本性的問題。因此，有必要把普通人一眼即可以認出的藝術元素，盡可能除去。

所以，這些盒子的並置方式其目的並不是要形成一件雕刻。配置的形式並不帶有特定的意義和關係，不過是採取機械式的等距離排列罷了。

但是，以這麼理性、禁欲的方法創作出來的作品，結果卻充滿了極為纖細的優雅之美。或許正是因為賈德作品中那種無機的物質感以及規律的反覆，刺激了在工業化社會中成長的我們的感性吧。

畫布並不一定是四方形

畫布並不一定就是四方形，從前就曾有人使用過圓形的畫布，畢卡索的立體派作品則使用過橢圓形畫布。

史帖拉的細條紋花樣作品，最初雖然是以正方形的畫布創作，但卻漸漸按照條紋的形狀，變成了三角形、梯形和四方形等形狀，後來甚至也出現了圓形和四方形組合起來的複雜形式。另外還有凱利以單色所畫的不規則四邊形油畫板。

凱利　彎曲的紅色油畫板

196

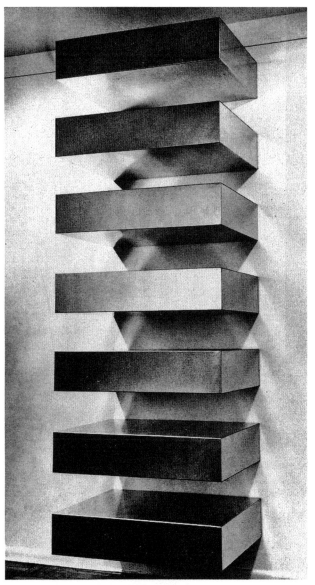

無題　1965

藝術的變貌

一九六〇年代的藝術

一九六〇年代起，美國與蘇聯（現在的俄羅斯聯邦）開始進行太空競賽。一九六一年，蘇聯成功發射全世界第一架載人太空船。科學技術的驚人進步，讓我們在藝術領域中也可以看到應用高科技的作品。

動力藝術

一九三〇年代，柯爾達（Alexander Calder）以上了顏色的金屬板製造了宛如搖擺器一般，一邊維持平衡一邊隨風輕輕晃動的「活動雕塑」。據說這件作品是動力藝術（動的藝術）的肇始。丁

格利（Jean Tinguely）將碎鐵片拼湊起來，裝上馬達做成奇妙的機器。另外，還有佛萊明（Don Flavin）等人利用光進行創作的「光之藝術」（▼57）。隨著藝術家對科學技術的關心，雷射和電腦也開始應用在藝術之上。

行動藝術（由人演出的藝術）

一九六〇年代越戰開始，美國國內由年輕人所掀起的反戰運動非常熱烈。一九六八年，由學生們發起、企圖打破舊秩序的激烈政治運動，從巴黎開始蔓延到全世界。

⑤7佛萊明　波多黎各的電光
1965　私人收藏

這段期間，繪畫和雕刻作品的發表方式，也不僅止於在展覽會上展出，同時出現了直接與觀看者交流、以藝術家的身體做為素材代替畫布與畫筆的身體藝術。

由瑪修納斯（George Maciunas）組成的前衛藝術團體「激浪」（Fluxus）在

⑤8瑪修納斯　紀念奧利維帝　1964　紐約・「激浪」音樂會

世界各地活動（▼⑤⑧）；另外，英國的二人組藝術家吉伯特（Gilbert）和喬治（George），則用自己的身體演出題名為「活人雕塑」（living sculpture）的藝術作品（▼⑤⑨）。

像這種由藝術家在觀眾面前自由地進行音樂、詩歌、戲劇和錄影等表演活動，即稱為行動藝術。

觀念藝術（傳達思索的藝術）

極簡藝術是以將造形元素極度單純化為目標，把這種方法再往前推進一步，就是不需要繪畫或雕刻這些形式，即便

只是構想或者思考，也可以當成一件藝術作品。

例如，嘗試運用文章、照片、地圖、圖表等，盡可能將思考本身以最純粹的方式傳達出來。

以柯史士（Joseph Kosuth）（▼⑥⑩）等人為中心的這種創作傾向，即所謂的觀念藝術。

公共藝術是屬於公眾的藝術嗎!?

所謂的公共藝術，是指為了某地區或某些民眾而創作的公共藝術作品。比如公園裡的大型雕刻或是噴泉、大樓牆上的大幅壁畫等，都可說是公共藝術的例子。

這些公共藝術作品的產生，是因為人們開始反省都市環境只重視生活機能而顯得枯燥乏味，而於一九六〇年代後半葉在美國特別盛行起來。這個運動有許多藝術家積極參與，野口勇即為其中代表性的藝術家，他曾製作巴黎聯合國教科文組織本部的石庭，以及大阪萬國博覽會的噴泉等。

然而到了一九八〇年代，有部分公共藝術作品被批評與所在的公共場所並不相稱，因而有些作品遭到被拆除的命運。

現在，為了不讓這類問題再度發生，公共藝術已經發展到會採納當地民眾的意見，創作出與該地區更一體化的作品。

所謂的繪畫是什麼？

左頁的圖，是紐約畫家瓊斯（Jasper Johns）在一九七四年所畫，標題為「靶」（Target）。瓊斯在那時候也畫過美國國旗、從零到九的數字、英文二十六個字母以及地圖等等。

瓊斯在畫布上貼報紙、將油畫顏料和蜜蠟塗在畫面上，就像抽象表現主義畫家那樣以粗野的筆觸作畫。分別塗上紅藍黃等原色，這件作品帶給觀者非常強烈的印象。

在畫星條旗的時候，瓊斯說：「利用美國國旗的圖案，我就不用白費許多工夫。因為我沒有必要去設計旗子。」他不畫風景也不畫人物，而是借用平時我們熟悉的設計物品，將它照原樣描繪出來。

這件「靶」也是以同樣的方法畫出來的作品。靶佔滿了整個畫面，這已經不是靶的畫了，而是靶本身。在以前所謂的繪畫，是指畫得像什麼東西，或是抽象意象的表達，而現在，它本身則成了實際的東西，瓊斯直截了當地揭露出來給我們看。

將大家都知道的符號意象轉移到繪畫上，瓊斯打亂了藝術與現實事物的界線，開創了朝向普普藝術發展的新可能性。（當然，畫面上深具魅力的筆觸，說明了瓊斯本質上是個畫家。）

有一位名叫克萊因（Yves Klein）的法國藝術家，他曾做過各式各樣的現代藝術實驗，並以最快的速度跑完短促的三十四年人生。

首先，他在日本拿到柔道四段的合格證書，在西班牙擔任柔道老師。後來搬到巴黎，以單一橙色所畫的作品參加展覽卻被拒絕。在這段時間他認識了丁格利，創作了以許多藍色汽球做成的空氣雕刻，利用一分鐘的煙火火焰所作的繪畫，在空中飛行的行動藝術，以煤氣爐的火焰燒在畫布上的繪畫，以及在女性身體塗上顏料做拓印的「人體測量」等等，一次又一次探索新藝術的可能性。

克萊因以自己特別喜歡的藍色創作了許多作品，這種藍色後來被稱為國際克萊因藍。他同時也是一位將藝術行動與生活結合在一起的藝術家。

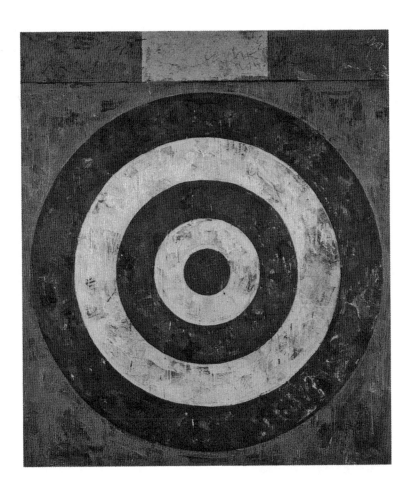

靶　1974
155.5×135.5 cm　東京・西濃現代美術館

令人快樂的廢棄物藝術

這件作品是將一些廢棄的鐵片拼湊起來所完成的。

零零亂亂的不知道是什麼機器的零件、齒輪、鋸子、鑽孔齒，和人體模型等等，熱熱鬧鬧地放置在像理髮店的椅子上。然後在這些物件當中裝上馬達，作品中的所有零件便喀達喀達有趣地動起來。

出生於瑞士的藝術家丁格利（Jean Tinguely），從年輕時即開始創作機器裝置作品。

他在一九五九年發表繪畫機器「Metamatic」。這部機器事先安裝了畫筆，當機器不定時地喀達喀達轉動起來時，便會自動畫起抽象畫（？）。在該年巴黎的青年雙年展期間，據說丁格利的這部機器一共完成了二萬八千件作品。

另外，一九六〇年他在紐約現代美術館的庭園發表了大型作品「紐約讚歌」（*Homage to New York*），隨即引起一片嘩然，最後在火焰與煙霧的包圍下，他自己拆毀了這件作品。

丁格利的作品一直都是以機械文明所產生的廢棄物拼湊而成，我們在這些作品中發現新的美感，也看到背後對現代社會的諷刺。

此外，我們可別忽略了，讓觀看者感到愉快幽默，可是丁格利作品的另一種特色。

有時在觀眾面前，作品會出乎意外地運動起來。有的作品失敗了，怎麼樣也動不起來，觀眾因為感到緊張而忘忘不安，從而參與了丁格利作品中的世界。

美國人柯爾達（Alexander Calder）一邊在巴黎等地生活，一邊以鐵絲工藝創作馬戲團的情景。之後他將上過色的金屬板以鐵絲吊起來，開始創作隨風自由轉動的「動態雕刻」（kinetic sculpture）作品。這個名稱是在一九三二年由馬賽爾‧杜象命名的。另外，他也創作將金屬板固定的構成作品，這些作品則由阿爾普取名為「靜體雕刻」（stabiles）。

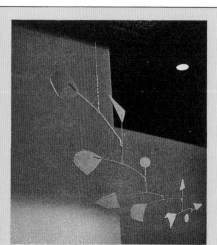

柯爾達　動態雕刻

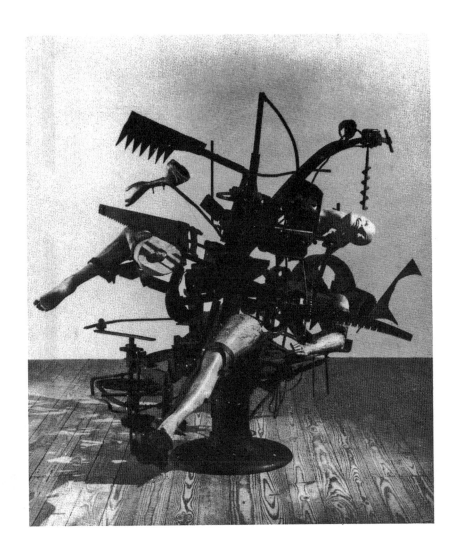

解體機器
185×188×206 cm 休士頓・曼尼勒收藏

由人演出的行動藝術

在左頁照片中，帶著帽子的男人在黑板上畫什麼呢？這個人，正是德國藝術家波依斯（Joseph Beuys）。這張照片是他在演講當時站了起來，正在黑板上畫線時所拍攝下來的。

另外，波依斯也曾嘗試過，在白南準（Nam June Paik，也是一位有名的韓國藝術家）彈鋼琴的同時，公開模仿一種草原狼的叫聲。

和創作繪畫、雕刻不同，像這樣以藝術家本身的身體來表現的方式，一般稱之為行動藝術。

之前，未來派（參照頁105）和達達主義（參照頁106）的藝術家也曾經嘗試過行動藝術，但一直要到一九六〇年代末期，行動藝術才特別盛行起來。行動藝術與一般的戲劇不同，它並沒有故事情

節。而且，不局限於劇場、畫廊、音樂廳以及美術館，即使是在街角或路上，也都可以進行。

波依斯對於社會上的事件、政治和經濟等方面，就如同對藝術一樣，有他的創造性思考。因此，波依斯的行動藝術一直都包含著社會性的訊息。他的這種思想背景，是來自於第二次世界大戰的殘酷經驗，以及德國分裂為東西兩方的政治緊張。

他為了實現自由國際大學而努力奔走，也為推動環保運動而熱心於「綠黨」的創立。

然而令人遺憾的是，冷戰結束之後，還來不及見到東西德統一，波依斯便離開人世了。

（參照頁106）
（參照頁105）

行動與媒體的發達

從一九六〇到一九七〇年代，行動藝術發達的原因之一，是電視和攝影雜誌之類的影像媒體日益普及。影像的影響力非常大，例如越戰結束，可說是因為報導攝影揭露了戰爭悲慘的實際狀況。

另外，據了解，美國甘迺迪總統也很善於利用電視的影響力，是世界上第一位電視時代的政治家。之後，甘迺迪被暗殺時的影像，也是藉由剛完成的通訊衛星傳播到全世界。

於是，在這個媒體能使許多人動起來的時代裡，藝術家的表現手法不再局限於在展覽會中提出作品讓人觀賞，也開始採取與觀眾直接溝通的方式。

其中最受到矚目的，是韓國出身的白南準利用通訊衛星等科技進行大規模的電視展覽活動。

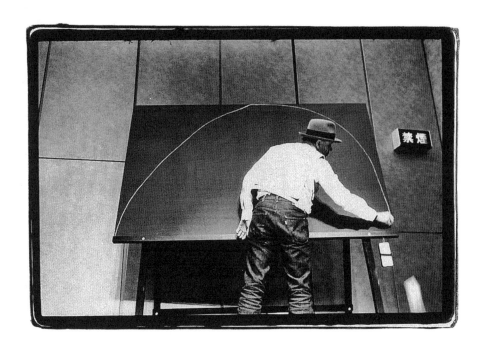

波依斯的行動藝術
1984年5月30日波依斯在東京朝日大廳演講「藝術與社會」時，
站起來在黑板上畫了一個半圓
照片攝影＝安齋重男

擴大的表現空間

一九七〇年代的藝術

一九七〇年代是全世界各地公害出現嚴重問題的時代。化學污染和空氣污染等問題，讓人們開始思考地球環境這個議題。

地景藝術

從一九六〇年代中期開始，英國和美國等地相繼出現了完全不使用人工材料的藝術家，他們在大自然中創作出與自然融為一體的作品。

他們的活動不僅與思考地球環境的環保運動有關，也渴望逃開都會生活，追求在大自然中自由自在創作的場所。

海茲（Michael Heizer）以及史密遜（Robert Smithson）等人在美國西部的荒野上以幾頓土壤和岩石堆積了類似古代墳墓一般的作品。另外，隆恩（Richard Long）（▼⑥61）則是到世界各地旅行，以當地的石頭、植物等自然素材來構成作品。

集合藝術

雕刻不僅限於揉捏黏土或是刻鑿石頭和木頭，也可以利用家具斷片等各式各樣的現成物件組合成作品。以這種手法創作的作品，即稱之為集合藝術（Art of Assemblage）。

雖然達達派和超現實主義的畫家也曾經嘗試過集合藝術的創作方式，但是當代藝術更進一步使用工業製品的廢棄物與垃圾等，創作出具有諷刺都市文化意

⑥61隆恩　紅色・石棉瓦・戒指　1986
紐約・古根漢美術館

味的作品。

另外，也有像金霍茲夫婦（Edward & Lyn Kienholz）（▼⑥62）那樣的藝術家，以陳舊的物品來表現娼婦和流浪漢生活可怕的一面。

裝置藝術

所謂的裝置，原本是安置、架設等意思，但在當代藝術中，指的是把之前沒有被納入作品的底座、畫框以及室內屋外的整體空間，都收進來製作成大規模

⑥62金霍茲　流言　1963　私人收藏

206

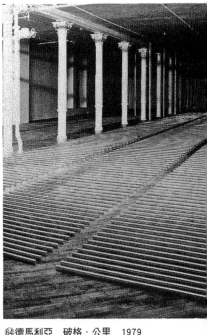
⑭德馬利亞 破格·公里 1979
紐約·迪亞藝術基金會

創作裝置作品。

當代藝術的中心
─紐約

從一九七〇年代初起，因大型企業開始收購當代藝術作品，美國的當代藝術品價格因而急速上揚。而紐約蘇活這個地區，則因為許多畫廊聚集開設在此地，因而繁榮起來。

的作品。

我們可以從各個不同的角度遠觀這些作品，也可以進入作品當中四處走動，實際去體驗作品是環境的一部分。

在許多情況下，裝置藝術並不是一直存在的作品，展覽期間一旦結束就會被拆除。由於受限於發表的場所，展覽期間不得不有所限制，同時，這其中或許也隱藏著一種對抗姿態，反對將藝術品當做商品買賣的系統。

法國的布罕（Daniel Buren）（▼⑬）與美國的德馬利亞（Walter De Maria）（▼⑭）等多位藝術家，皆專心致力於

⑬布罕 擊中要害的論點 法國·波爾多
現代美術館 照片攝影＝安齋重男

照相寫實主義是什麼？

自一九六〇年代中期到一九七〇年代中期，主要在美國地區，出現經常以日常風景為主題、看起來就像攝影照片一樣極度寫實的繪畫。

這些被稱為照相寫實主義（Photographic Realism）的藝術家，並不是以自己眼睛所看到的景物來作畫，而是以照片為基礎，透過照相機所見到的影像景深的構成，把照片的平面性精密地在畫面上表現出來。

主要藝術家有描繪從正面盯著看的肖像畫家古洛斯（Chuck Close），以事物的影子清晰映照在窗子上的照片為題材的艾士帝斯（Richard Estes），和喜愛描繪優雅客船旅客的莫利（Malcolm Morley）。

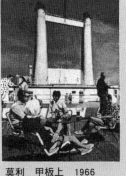
莫利 甲板上 1966
紐約·大都會博物館

變成風景的藝術

這個漩渦狀的防波堤，出現在大自然中看起來像個龐然異物。到底是什麼人為了什麼原因，製造了這樣的東西呢？

事實上，這是藝術家史密遜在一九七〇年所創作的作品。這個做為藝術品的防波堤，並不是用混凝土堆砌而成，它所使用的材料是石、岩和鹽，百分之百純自然的材料。

在大自然之中，只使用自然的東西，創作與大自然合為一體的作品——從一九六〇年代末期，以美國為中心出現了幾位像史密遜這樣，以沙漠和海洋為創作對象的藝術家。海茲在沙漠中連續畫幾公里的線、堆幾公噸的沙，描繪著即便從空中看下來也看不見的形狀；德馬利亞在平地上立了幾百根鋼管，等到打

雷的時候，雷電也可參與創作，他們即是所謂的「地景藝術」（Land Art）藝術家。

祕魯納斯卡（Nasca）荒原的地上畫和英國的史前巨石群（Stonehenge，參照第一冊）等等，原本是地球上的某一些人，不知道為了什麼原因而做的藝術，從遙遠的古代就一直存在著。這些遺跡確實是人類所製作的東西，但並沒有得到「作品」的特別待遇，反而成為大自然的一部分融入景色之中，變成了地球上的風景。

以地景藝術為目標的藝術家，或許就像原始時代的藝術家一樣，想要追求從人與大自然交流中所孕育出來的美術。

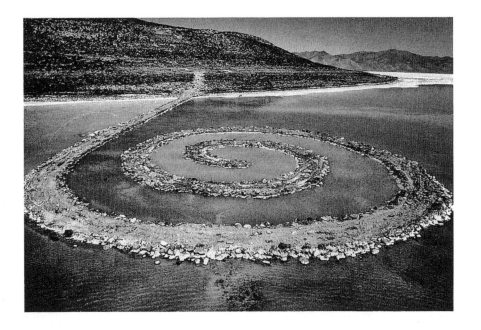

漩渦狀防波堤　1970

藝術進入所有事物當中

美國藝術家霍澤爾（Jenny Holzer）的代表作是在電光告示板上，流動著霍澤爾自己書寫的像格言一樣的文字。左頁照片是霍澤爾創作出來的電光告示板作品，甚至在紐約街角的廣告、棒球場的記分板和街上所到之處，全都流動著她的訊息。

除了電光告示板外，霍澤爾也以貼在街頭印了文章的海報、販賣的T恤，以及電視廣告的空檔等，無預警也無說明地突然傳送出只有語言的訊息。我們的生活被報紙、電視、電台、雜誌，以及電話、傳真、電腦資訊等團團圍住，霍澤爾便是瞄準這無數「媒體」的所有空隙，傳送訊息給我們。

然而，在美術館以外的地方看到霍澤爾的裝置作品時，我們會知道那是她的作品嗎？

沒有標示作品名稱和藝術家的名字，但即使不知道那是藝術作品，它所傳達的訊息應該也會有人贊成，有人疑惑，有人因此而被它打動吧！

她的作品和平常我們熟悉的廣告手法相似，因為她所追求的目標，就是盡可能吸引不特定的最大多數人。就這一點而言，截至當時為止，廣告的成就遠遠超出藝術。於是，一九八〇年代才會出現像霍澤爾這樣著眼於廣告手法的藝術家，把它應用到藝術創作之上。這類媒體藝術，是想對被資訊操縱生活的我們提出警告。

就在你我身邊的錄像藝術

一旦出現了新媒介，這個媒介就可能產生新的藝術現況。這其中最具代表性的例子，便是因錄影機的出現應運而生的錄像藝術。

錄像藝術是在一九六五年由白南準揭開序幕，他利用可攜帶的錄影機拍下影像，並於幾個小時之後在別的地方放映出來。從那時起，人們逐漸發現不同於電影的錄像表現新手法的可能性。

錄像藝術隨著技術發展而有很大的變化。因為錄影機操作簡單，許多藝術家可以輕易製作錄像作品。有些用來記錄行為，有些則把錄影機本身當做藝術作品加以展覽，也有人以多部螢幕組合起來製作大規模的裝置藝術。除了製作節目用錄影機播放之外，最近也有人嘗試結合錄影機和電腦繪圖來進行創作。

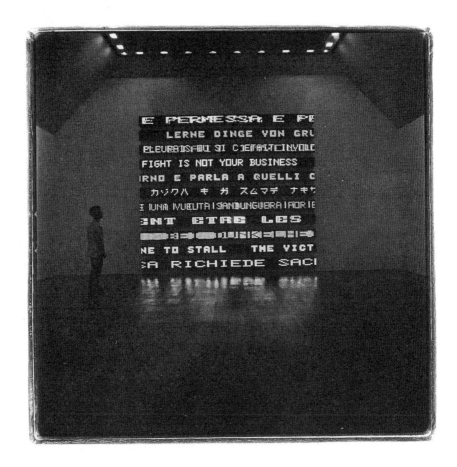

無題（大部分取材自教科書） 1994
384x447 cm 日本・水戶藝術館的展示
照片攝影＝安齋重男

要畫什麼好呢？……想要畫什麼呢？

左頁的畫是德國畫家基弗（Anselm Kiefer）的作品。這不是一幅抽象畫，畫面上有清楚具體的建築物影像，我們好像可以看到畫家揮動手腕的粗暴筆觸，其暗沉的強烈色彩，具震撼人心的戲劇性畫面。不論從構圖、色彩或意象來看，這幅畫都和一九七〇年左右極簡藝術那種冷漠感的畫作完全不同，基弗為什麼要畫這種激烈的作品呢？

這和他祖國的歷史有密切關係。德國納粹在第二次世界大戰期間進行殘暴的侵略，德國人經歷了對受侵略國家的歉疚，與德國分裂為東西兩方的悲劇。基弗作品的激烈，即是來自於歷史傷痕的憤怒與悲痛。

一九七〇年前後的繪畫，摒棄了情感方面的元素，而崇尚冷靜的表現。然而到了七〇年代末期，被壓抑的情感彷彿一下子爆發出來似的，出現了許多截然不同的繪畫作品。這類作品主要的特色可以基弗的作品為代表，龐大的畫面上，以激烈的筆觸和色彩，描繪具體的形象。

這種繪畫的新改變，我們稱之為「新表現主義」（Neo-Expressionism）。這些畫家分別採用神話、夢境、死亡、性愛、暴力和歷史重大事件等，以不同於真實的形象大膽地描繪。新表現主義畫家對當時以紐約為中心的藝術發起反動，在歐洲尤以德國與義大利為重鎮，這些畫家以他們獨特的文化和環境做為創作基礎。

像符號一般的塗鴉淹沒了街頭

凱斯・哈林（Keith Haring）是以在地下鐵的廣告板上用粉筆作畫起家的。哈林以簡單的線條描繪一些類似漫畫的人物、動物以及圓盤，這些作品與其說是繪畫，不如說是筆法洗練的塗鴉來得較為恰當。

但是，哈林用彷彿要讓自己的「塗鴉」淹沒街頭的勁頭持續作畫，舉凡地鐵車站和道路這類公共空間、一般建築的牆壁和店家等等，哈林所到之處就像留下自己的記號一樣，哈林之作。他的畫簡直就像是生活如實展演出來一般，都是精力充沛的作品。

哈林的畫作即使有如符號一般，但卻表現出現代人的不安、焦躁以及不知何去何從的感覺。這位以塗鴉揭露了一九八〇年代時代氛圍，妝點著那個時代的明星哈林，最後因為染上了世紀之症愛滋病，在三十一歲時去世。

熔爐　1982〜91
280×380 cm　日本・高知縣立美術館

多樣化的時代 —— 一九八〇年代的藝術

一九八〇年代，在越戰中吃了敗仗的美國，精神上受到很深的傷害，而且還背負著龐大軍事費用的經濟壓力。而在另一方面，歐洲則正想要實現新的經濟共同體理想。

這樣的政經新發展，對藝術界也造成很大的影響。

新表現主義

一九七〇年代末期，歐洲有一群畫家擯棄了諸如觀念藝術（參照頁199）這類排除感情、大發議論的藝術作品，重新回到所謂傳統技法的藝術，拿起畫筆在畫布上作畫。這股反動是從德國和義大利開始，後來逐漸蔓延到美國。

這些藝術家傾向以大膽的筆觸、強烈的激情來創作。為了呼應二十世紀初以德國為中心興盛起來的表現主義（參照頁104），因而稱之為新表現主義。

他們從日常生活常見的事物中得到創作靈感，也自古代神話、性愛和死亡等各式各樣的主題來發想。

⑥克萊門特　精液　1983　紐約・威斯華特畫廊

義大利的克萊門特（Francesco Cle-mente）（▼⑥）透過他個人的體驗和神話世界來表現官能的世界。

德國基弗（參照頁212）的創作主題包括從北歐神話到核能問題以及人類的未來。另外，美國的席納貝爾（Julian Schnabel）（▼⑥）則習慣以激烈的筆觸在巨大的畫幅上作畫。

挪用

在藝術的世界裡，自古代以來就有援引過去作品的做法。例如馬內的作品採用了拉斐爾名畫中的構圖。另外，梵谷

⑥席納貝爾　無題（巴奈特）　1988
紐約・佩斯畫廊

÷拉斐爾（一四八三～一五二〇）…義大利文藝復興三大巨匠之一（參照第一冊）。

⑥7畢得洛
這不是畢卡索（亞維儂的姑娘）
1983　蘇黎世·畢斯可夫貝魯卡畫廊

也曾照描浮世繪（參照頁32）的畫面。

從過去的作品中借用其中優秀的部分，使藝術作品因此得到新的形象。

現代的挪用範例則有沃荷把康寶濃湯罐頭等日用商品的形象當做藝術作品。畢得洛（Mike Bidlo）（▼⑥7）和列雯（Shirley Levine）臨摹蒙德里安和畢卡索（參照頁131）等人的著名作品，對藝術作品的價值標準提出嘲諷性的看法。

另外，孔斯（Jeff Koons）以不鏽鋼和陶瓷改製在街上常見的玩具等等。

多樣化的時代

一九八九年柏林圍牆的拆除，結束了二次大戰之後的冷戰局勢。隨之而來的是區域性和民族獨立的主張逐漸增強，政治情勢也變得動盪不安。

當今的藝術沒有一個一致的流派，這種價值觀看似多樣化的情形，或許也是當代社會的反映吧。

✝馬內（一八三二～一八八三）…主張依照自己眼睛所見的景象來作畫，他的新主張對印象派有巨大影響（參照第二冊）。

國際性藝術展覽的時代

一九八〇年代，以歐洲為中心舉辦了許多大型的國際藝術展覽，並引起大眾的關注。當然，在那之前並不是沒有國際性的藝術展覽。

義大利威尼斯每隔兩年舉辦的雙年展，大約有四十個國家定期參加這個將近有百年歷史的國際藝術展。另外，從戰後開始在德國的卡塞爾（Kassel），每隔四、五年就會舉辦一次「文件展」（Documenta），是當代藝術著名的大型展覽會。

除此之外，還有許多反映當代藝術動向的展覽會，而且展覽會的規模也愈來愈大，造就出許多活躍於國際藝壇的藝術家，於是，展覽會也逐漸變成考驗策展人（展覽會企畫負責人）能力的地方。

另外，像馬諦斯等人的大型展覽在美國及歐洲各大城市巡迴展出，這類由多個國家共同企畫的展覽會也愈來愈多。

拷貝文化的藝術

左頁照片上咬著紅蘿蔔的兔子是孔斯的作品。這是以不鏽鋼仿製美國市場上販售給小孩子的充氣兔子。

除了充氣兔子之外，吸塵器、籃球、布縫的玩具熊、頑皮豹、麥可・傑克森和小獵犬……這些一身邊尋常可見的影像，全都是孔斯拷貝的對象。

孔斯為什麼要以這種拷貝的方式來創作呢？

在看電視時，我們所看到的並不是實際的東西，那不過是電視上呈現的影像而已，但是這兩者之間的不同，沒有人會去做區別吧。

放眼我們周遭，到底什麼是原真的？什麼又是複製的？並不是在看電視時我們才有這個疑問。

我們與真實之間，一直隔著一層薄紗似的東西，我們雖有感覺，卻無法實際觸摸。有時就算親臨錄影現場，我們似乎覺得還不如在家看電視來得興奮。

一九八○年代中期，一群感覺到自己與真實之間存在著一層薄紗的美國藝術家們，捨棄了截至當時為止人們認為「藝術品就是實物」的觀點。

他們開始將過去的藝術作品、廣告、電視節目以及大眾明星等日常文化，大肆而直接地引用到自己的作品裡。有人似乎這麼認為：「目前的已知影像已經多到除了複製之外，無法構思新的作品了。」

複數藝術是什麼？

所謂的複數藝術（multiple art），指的是如同版畫一樣可以複數製作的立體作品。自文藝復興時代以來，版畫（銅版畫和石版畫等）、雕像（青銅和陶製等）以及特製的書籍等等，工作室或製造所都只製作限定的數量（限定版）。人們雖然可以用比單一作品較便宜的價格買到複數製作的作品，但原作自有它的價值，更受到藝術迷的喜愛。

到了一九六○年左右，藝術家史波利（Daniel Spoerri）組織了工作室，複製杜象、曼・雷、丁格利和柯爾達等人的作品，以百件限定版和合宜的價錢出售。此舉將截至當時為止從未被當做藝術品買賣過的作品（有的是廢物利用，有的是以現成品創作），帶進了藝術市場。

孔斯借用在禮品店販賣的現成物（以日本來說，就是東京鐵塔的相關陳列品）的外形，製作了複數作品。

216

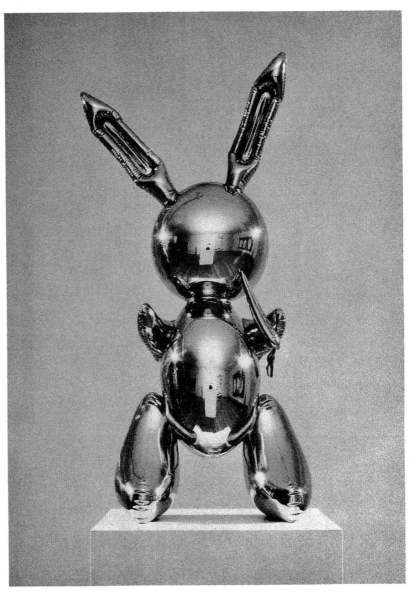

兔子　1986　104×48×30 cm

宛如新聞記者的藝術家

德國出身的哈克（Hans Haacke），簡直就像新聞記者一樣，以批判的觀點調查由企業和政府等機構所承擔的社會問題，他將調查結果以物件、照片和文章做成具挑撥性的裝置藝術，提醒我們關心那些問題。

左頁的「Germania」也是這樣的作品。展覽會場的入口處，是用德國一馬克硬幣加以變作的納粹紋章。一進入展場就看到希特勒在一九四三年造訪威尼斯展覽會場時的照片。但是，繞過照片的背面，一整片地板上散落著被剝卸下來的面目全非的鋪路石。牆上掛吊著代表德意志的「Germania」字樣。

由於希特勒，德國這個國家遭到百般踐踏，這個傷口至今尚未癒合，這件裝置作品以強烈的方式對我們的感覺提出訴求，要我們認清，藝術和那個時代的政治有著不可分割的關聯。

像哈克這類對政治性問題和社會現況提出批判的藝術，我們稱之為「政治藝術」。就像西班牙內戰發生時，畢卡索以「格爾尼卡」一作譴責戰爭的殘酷。

說到底，政治藝術便是具有強烈反戰等意識的作品。

但是哈克所進行的活動，與其說是藝術，不如說是新聞工作來得更恰當一點。就像透過海報、告示板在路上像游擊隊似發送訊息的霍澤爾（參照頁210）等人，哈克也以各種方式來處理有關政治和社會的問題。

（參照頁210）

社會、經濟、政治也是藝術？

藝術家不能和社會、政治脫離關係，德國的波依斯透過他的一生來彰顯這個事實。波依斯是一位與教育、政治等多方面社會活動關係密切的藝術家，他除了熱心參與德國「綠黨」的政治活動之外，也以「種植七千株橡樹計畫」等活動做為環保問題的先驅，親自從事環境保護運動。

波依斯認為創造力不是藝術的專利，在社會、經濟政治領域中也可發揮創造力。依照波依斯的想法，若能推行創造性的政治，即便不是藝術家的作品，也堪稱是一種藝術。

對波依斯而言，政治藝術的任務不僅是提倡對社會現狀提出異議與批判，更是要透過人類的創造能力，從事有關改造社會的事情。

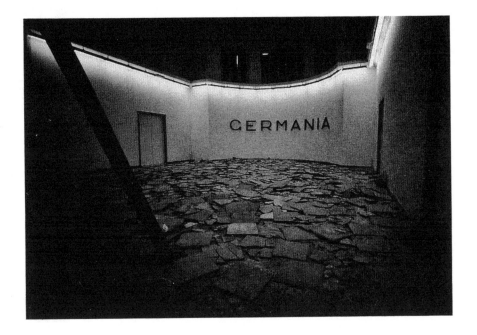

Germania 1993
第45屆威尼斯雙年展展出作品

女性藝術家之間的私語

辛蒂‧雪曼（Cindy Sherman）這個人，就像鄰家女孩一樣平常。而她的與眾不同之處，就在於她拍攝了許許多多自己的照片，並用這些照片來創作作品。

在這些照片中，雪曼的髮型、化妝、服裝、處境和臉上的表情與舉止，依各種職業、處境和情況的不同而不一樣，她像個女演員般，完全投入各種女人的角色當中。左頁的照片就是其中的一幅。

這裡是圖書館吧？照片看起來是不無造作的瞬間快照，但由於雪曼如實地扮演這種角色，結果以很自然的方式對社會強加在劣勢女性身上的處境與地位提出了批判。

儘管我們看到有相當多的女性藝術家

活躍於當代藝術的領域中，但是女性可以在這麼大的範圍裡自由活動，事實上也是近幾年才有的事情。

當然啦，一直以來都有女性藝術家存在，但總是屬於少數。她們只不過是透過男人的眼光而得到肯定罷了。但是，對這種狀況抱持疑問的女性藝術家，終於拒絕採用男性的眼光，開始以自己的思考與感覺做為創作的基礎。

她們以編織物等手工藝品、故事、自傳、服飾、壁紙和宛如室內裝潢的裝飾，以及玩偶之類的東西做為武器。成功地用極其女性化的可愛作品，反轉並超越以男性為中心的價值觀，創造出女性本身可以馳騁的領域。

少數派的藝術

即使在當代的民主社會中，要消泯人與人之間的差別歧視觀念，依然是一件困難的事。民主主義的基本原則是少數服從多數，因此經常無視少數人的意見，強制犧牲一部分小團體的利益。

歧視的觀念是源自於政治、經濟和歷史等複雜的演變，並將成為二十一世紀的重大課題。

已成為全球性問題的愛滋病，由於是從同性戀者之間蔓延開來，因而產生了嚴重的歧視問題。凱斯‧哈林與梅普索普（Robert Mapplethorpe）等藝術家公開表明自己是愛滋病患者，藉由他們充滿勇氣正視自身問題的表現，對我們提出了許多令人深思的問題。

少數派的藝術，因著他們強烈的自我主張，讓我們看見了拒絕歧視的力量，畢竟對大多數處於社會弱勢地位的人們而言，他們生存的價值確實很少有得到認同的機會。

無題　1979　20.3×25.4 cm

當代藝術的未來形式

社會與藝術

不管在什麼時代，藝術都是反映社會的一面鏡子。儘管藝術也曾經因戰爭而中斷，但社會上的變化不斷促成藝術新風格的誕生，因而有許多藝術傑作陸續創作出來。

但是，正如十九世紀末的人們因為社會上的激烈變動而感到不安與恐懼，生活在當代的我們也無法對二十世紀進步神速的科學技術未來抱持樂觀態度。工業社會發展的背後，實際上有空氣污染、海洋污染、垃圾問題，以及地球暖化現象等破壞大自然的狀況。都市繁榮的背後，貧窮人過著頹敗的生活，因著種族歧視、性別歧視以及愛滋病問題等等，在人際關係上投下了重大的陰影。

而以經濟效率為優先的企業界，則是

操縱著大眾媒體的龐大網絡，讓商品的影像整天到處播放。在資本主義社會裡，藝術作品也不過是一種商品罷了。

當然，並不是只有藝術無法與現實脫離關係。關在工作室裡專心作畫早已是遙遠時代的事情了，當代對藝術而言是個非常艱難的時代。但是，藉由藝術創作對現實提出批判性看法的藝術家們，對社會而言卻是一種必要的存在。

世界交流的藝術

處於高度資訊化的當代，在歐洲或美國發生的事情，即便人在台灣，也只要稍微熬個夜就能夠即時得知。地球漸漸變小了，在這樣的時代裡，藝術資訊也流傳得非常快速。到目前為止，藝術的歷史一直是以歐洲和美國為中心。但是所謂的文化，是指這個國家、這個地方所固有的歷史淵源。若是能一邊理解各

自的文化，一面互相交流，不管是哪個國家和哪個地區的藝術，都能夠抱持饒有興味的態度去欣賞，那真是賞心悅目的事。

大家的美術館

美術館負責收藏管理藝術作品，以及研究各種各樣的藝術，因此美術館成立的最大的目的，是對一般人公開展示藝術品以及進行普及教育。

舉辦出色的展覽會是美術館當然的工作，但今日對於美術館的要求已變得日漸多樣化。

例如民眾還期待美術館可以提供藝術情報、充實創作活動的設備，並希望館內能附設商店等等。

新的美術館也在我們周遭一座一座設立起來。而所謂的藝術，首先就是要用自己的眼睛去看東西。就請各位輕鬆地前往美術館，好好觀賞許許多多精采的作品吧。

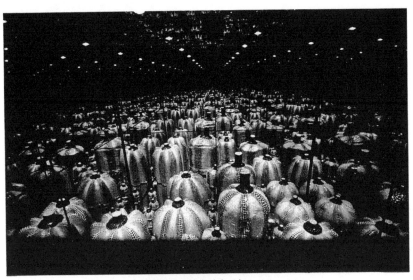

草間彌生　鏡室（南瓜）　1993
第45屆威尼斯雙年展展出作品
從眼洞中俯視由鏡子搭設起來的盒子，南瓜作品無限延伸下去。

白南準　電子超級高速公路：從威尼斯到烏蘭巴托（蒙古首都）　1993
第45屆威尼斯雙年展展出作品
牆上裝置了許多錄影放映機的大型裝置作品

動盪時代的美術

建畠　哲（多摩藝術大學教授）

現在會有許多人蜂擁去觀賞梵谷和塞尚的展覽，但是在他們還活著的時候，當時人們可說是完全不接受他們的作品。與先前那些宗教畫家與宮廷畫家可以得到豐厚保護的時代比起來，這一冊第一章所介紹的畫家，每一位在藝術之路上都走得相當艱辛。到了現代時期，藝術早已不再為有權勢者和有錢人服務了。他們是純粹「為藝術而藝術」的天才畫家，不畏懼貧困和社會上的不理解。大家也都認為那才是真正藝術家的樣子，不是嗎？由於畢卡索等人而有立體派，以及因康丁斯基等人而有抽象畫，可以說那正是通過純藝術嚴格考驗的探索成果吧。

另一方面，二十世紀的藝術世界一直處在政治和社會的動盪不安之中。以兩次世界大戰為首的諸多戰爭、革命，以及科學技術的發展和繁榮的大都會文化，藝術界的種種實驗其實都與這些情勢息息相關。立體派在某種意義上，是在高樓聳立的現代都市空間背景中產生的，義大利的未來派則是反映了汽車和飛機新時代的速度與時間概念。

當然，影響藝術發展的不僅是社會變化的光明面。第一次世界大戰期間，由逃到中立國瑞士蘇黎世的流亡者所組成的達達運動，嘗試了各種否定一切藝術傳統的破壞性實驗，這與當時人想要從壓抑的反戰情感與人性的社會現實中得到自由的願望

密不可分，如果抽離掉這些，那就不是達達的思想了。之後繼起的超現實主義，也深深捲入了支持或反對共產主義的政治漩渦中。二十世紀的藝術家一方面毫無束縛地探索純粹的藝術世界，另一方面則又夢想著要將藝術革命與社會革命結合起來，因而將自己置身於龐大的矛盾之中。

第二次世界大戰結束之後，世界的藝術中心從巴黎轉移到紐約。大家都知道沃荷等人把商品商標直接帶入藝術作品，也只有在歷史傳承不深、風土環境單調的美國，才能產生這樣的藝術吧。普普藝術之後的種種現代藝術潮流，更是以令人目不暇給的速度輪替著。

各位讀者當中，或許有人一提到現代藝術，不知道為什麼總覺得很難懂，所以就對它敬而遠之。比起這些作品，欣賞那些已經獲得定論的傳統名作會比較安心。經過歷史考驗的古典作品確實具有永恆的價值，而現代藝術中的某些作品，或許會隨著時間的流逝而消失也說不定。然而，若是對於和我們生活在同一時代的藝術家的工作不抱興趣的話，還真是一件令人感到悲傷的事。所以請放下偏見先去看看作品吧！幸運的是，近來我們周遭設立了不少專門收藏現代藝術的美術館，也許各位讀者在畫廊裡，也會意想不到地發現很棒的作品。希望這一部《寫給年輕人的西洋美術史》，能成為你遇見現代藝術的契機。

《寫給年輕人的西洋美術史》系列結語

日本女子大學教授 馬淵明子

以漫畫講述西洋美術史，是一件相當不容易的事。所謂的美術史，雖然是討論人用眼睛可以看得到的形式，但它同時也會帶領我們思考許多問題，這些形式是基於什麼樣的目的、想要表現什麼樣的意涵？由於抽象的意涵有許多地方難以用漫畫來表現，就只好盡可能以易於了解的文章來說明了。

雖然用漫畫的方式有許多難以表達的地方，但是以漫畫來介紹藝術家，或許會比只讀文章更讓人覺得親切而容易接受。人物的姿態容貌以其肖像畫為基礎，我們盡量畫得相似，也努力盡可能再現當時生活的樣態。

在本系列中，我們講述的是藝術家們對藝術的熱忱、不被認同的苦惱以及創作表現上的痛苦。他們當中，有人是從年輕時就開始學畫，也有人是在做過各種工作之後才走上藝術之路，對於他們的煩惱與熱情，或許也有

人會產生共鳴吧。

另外，一如前面所寫的，藝術與社會的脈動密切相關。與時代沒有關係的藝術是不存在的。所以，乍看之下，即便是似乎沒有特別意義的花卉和水果等靜物畫，也都反映著該時代的觀點。

這些在本書中我們已盡可能說明，對於欣賞藝術作品的時候，想想畫中所要表達的內容，以及那是什麼時代的作品，這部份得請讀者多去了解。

這些藝術家創作出來的傑作，雖說有些作品已經亡佚了，但在世界各地仍有許多作品保留了下來。現在展覽會的舉辦愈來愈頻繁，也出版了精美的畫冊和研究書籍等。如果對於本系列所介紹的時代和藝術家的作品感興趣的話，就請讀者慢慢欣賞。

看過各種作品之後，一定會碰到自己喜愛的作品。你的藝術世界應該就會從那裡逐漸寬廣起來。

莫內　睡蓮、水的習作‧清晨（局部）　巴黎‧橘園美術館

中英名詞對照表

229

國家圖書館出版品預行編目資料

給年輕人的漫畫現代藝術
/ 高階秀爾 監修
－ 三版 － 新北市：原點出版：大雁文化發行，2023.11

240面；16 × 23 公分
ISBN 978-626-7338-36-0（平裝）
1. 美術史－ 2. 漫畫－ 3. 歐洲－
909.4 　　　　　　　　　　　112016077

給年輕人的漫畫現代藝術
（原書名：寫給年輕人的現代藝術）

監　　修	高階秀爾
漫　　畫	小林將
封面設計	十六設計、白日設計（三版調整）
系列企劃	葛雅茜
編　　輯	吳莉君
內頁構成	徐美玲
年表製作	陳彥羚
業務發行	王綬晨、邱紹溢、劉文雅
行銷企畫	蔡佳妘
主　　編	柯欣妤
副總編輯	詹雅蘭
總編輯	葛雅茜
發 行 人	蘇拾平
出　　版	原點出版 Uni-Books
	Facebook: Uni-Books 原點出版
	Email:uni-books@andbooks.com.tw
	新北市231030新店區北新路三段207-3號5樓
	電話：(02) 8913-1005　傳真：(02) 8913-1056
發　　行	大雁出版基地 www.andbooks.com.tw
	新北市231030新店區北新路三段207-3號5樓
	24小時傳真服務 (02)8913-1056
	讀者服務信箱 Email: andbooks@andbooks.com.tw
	劃撥帳號：19983379
	戶名：大雁文化事業股份有限公司

初版　　　　2008年 8 月
三版一刷　　2023年11月
定價：400元
ISBN 978-626-7338-36-0
版權所有‧翻印必究（Printed in Taiwan）
ALL RIGHTS RESERVED

MANGA SEIYO BIJUTSUSHI 3 KOKI-INSHOSHUGI－20 SEIKI NO BIJUTSU
Copyright © 1994 Bijutsu Shuppan-Sha, Ltd.
First Published in Japan in 1994 by Bijutsu Shuppan-Sha, Ltd.
Complex Chinese translation copyright © 2008 by Uni-books, a division of AND
Publishing Ltd.
arranged through Future View Technology Ltd.
ALL RIGHTS RESERVED

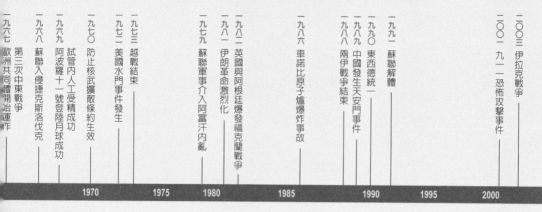

一九六七 歐洲共同體翔始運作

第三次中東戰爭

一九六八 蘇聯入侵捷克斯洛伐克

一九六九 阿波羅十一號登陸月球成功

一九七〇 防止核武擴散條約生效

試管內人工受精成功

一九七二 美國水門事件發生

一九七三 越戰結束

一九七七 蘇聯軍事介入阿富汗內亂

一九七九 伊朗革命激烈化

一九八一 英國與阿根廷爆發福克蘭戰爭

一九八六 車諾比原子爐爆炸事故

一九八八 兩伊戰爭結束

一九八九 中國發生天安門事件

一九九〇 東西德統一

一九九一 蘇聯解體

二〇〇一 九一一恐怖攻擊事件

二〇〇三 伊拉克戰爭

| 1970 | 1975 | 1980 | 1985 | 1990 | 1995 | 2000 |

代表藝術家：沃荷、李奇登斯坦、漢彌頓、塞撒、阿曼、史波利、克萊因
1962 沃荷「瑪麗蓮夢露」 1963 李奇登斯坦「彈鋼琴的少女」
1962 阿曼「蕭邦的滑鐵盧」

代表藝術家：柯史士
1965 柯史士「一和三把椅子」

極簡藝術 ｜ 觀念藝術

代表藝術家：布罕、德馬利亞
1979 德馬利亞「破格・公里」
1991 布罕「擊中要害的論點」

裝置藝術

安迪・沃荷 被打擊的紅色瑪麗蓮夢露

偶發藝術 ｜ 行動藝術

動力藝術 ｜ 歐普藝術 ｜ 錄像藝術

表藝術家：基弗、克萊門特、席納貝爾
82-91 基弗「熔爐」
83 克萊門特「精液」

新表現主義

現代雕刻

代表藝術家：布朗庫西、貢薩列斯、傑克梅第、亨利・摩爾、柯爾達

50～55 柯比意 高地聖母禮拜堂 1950~52 密斯凡德羅「湖邊大道公寓」 1971 皮亞諾、羅傑斯「龐畢度中心」(巴黎，～一九七七)

現代攝影

代表攝影家：霍伯、卡帕、史蒂格利茲、蘭格、法蘭克、哈特菲爾德 1971 史密斯「智子入浴」

Timeline entries (vertical text, read right to left by year):

一九四〇 德日義三國軍事同盟
一九四一 太平洋戰爭開始
一九四五 聯合國成立
一九四六 東西方冷戰開始
一九四七 美國提出馬歇爾計畫
一九四八 第一次中東戰爭
蘇聯封鎖柏林
德國分裂為東西兩方
一九四九 亞非會議成立
北大西洋公約組織成立
中華人民共和國建國
一九五〇 韓戰爆發
一九五五 華沙公約組織成立
一九五六 第二次中東戰爭
一九五七 蘇聯無人人工衛星發射成功
一九五八 美國太空總署設立
一九五九 古巴革命
一九六一 蘇聯有人人工衛星發射成功
一九六二 古巴危機
一九六五 美國開始轟炸北越
一九六六 中國文化大革命開始

1940　1945　1950　1955　1960　1965

代表藝術家：瓊斯、羅申伯格
1955 羅申伯格「女侍」
1974 瓊斯「靶」

新達達　｜　普普

瓊斯 靶

代表藝術家：莫理斯、勒維特、佛萊文、賈德、史帖拉、塞拉
1965 賈德「無題」　1965 史帖拉「印度女王」

抽象表現主義　｜　色域繪畫

代表藝術家：杜布菲、蘇拉吉、米修、李歐佩爾、塔比耶斯、帕洛克、德庫寧、弗蘭肯特勒
1950 杜布菲「形而上學」、「貴婦的身軀」；帕洛克「秋之韻律」
1952~53 德庫寧「女人與腳踏車」

帕洛克 作品

代表藝術家：瑪修納斯、吉伯特和喬治、波依斯
1964 瑪修納斯「紀念奧利維帝」　1965 波依斯「如何向一隻死野兔解釋繪畫」
1971 吉伯特和喬治「唱歌雕刻」

代表藝術家：柯爾達、丁格利、佛萊明
1965 佛萊明「波多黎各的電光」
1994 丁格利「解體機器」

代表藝術家：萊利、瓦沙雷利、
阿格曼
1957 瓦沙雷利「織女星」

代表藝術家：白南準

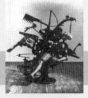
丁格利 解體機器

白南準 電子超級高速公路

柯比意 高第聖母禮拜堂

柯爾達 動態雕刻

現代建築

代表建築師：華格納、麥金塔、奧布里希、高第、萊特、柯比意